中国文化四讲

笔墨风骨

启功
李强
编著

中国经济出版社
CHINA ECONOMIC PUBLISHING HOUSE
·北京·

**图书在版编目（CIP）数据**

笔墨风骨 / 启功著 ; 李强编. -- 北京 : 中国经济
出版社， 2023.10
　（中国文化四讲）
　ISBN 978 - 7 - 5136 - 7470 - 6

　Ⅰ. ①笔… Ⅱ. ①启… ②李… Ⅲ. ①汉字 - 书法 -
艺术评论 - 中国 Ⅳ. ①J292.11

中国国家版本馆CIP数据核字 (2023) 第180074号

责任编辑　龚风光　陶栎宇
责任印制　马小宾
封面设计　知雨林

出版发行　中国经济出版社
印　刷　者　北京艾普海德印刷有限公司
经　销　者　各地新华书店
开　　　本　710mm×1000mm　1/16
印　　　张　20
字　　　数　232千字
版　　　次　2023年10月第1版
印　　　次　2023年10月第1次
定　　　价　88.00元
广告经营许可证　京西工商广字第8179号

中国经济出版社 网址 www.economyph.com 社址 北京市东城区安定门外大街 58 号 邮编 100011
本版图书如存在印装质量问题，请与本社销售中心联系调换（联系电话：010 - 57512564）

启功先生（1912—2005）在我们当下的读书界，最初是以著名书法家名世的。然而事实上，启功先生书法的成就，是以丰富与坚实的传统文化修养为根基的。启功先生是爱新觉罗皇族出身，自幼受到良好的传统文化教育，自青年至耄耋之年，从事高等文化教育凡七十余年，是一位文化教育的大师。启先生的著作，总是循循然善诱人的。

20世纪70年代末，高等教育恢复，启先生招到了他的首批研究生。面对这些好学聪明又被时代延误读书的学子，启先生设计先开一门特别的课程——猪跑学。这是一个风趣的口头叫法，意思是没吃过猪肉也要了解一下猪跑，为青年学子"恶补"一下文化常识。老一辈学人都评价，启先生肚子里有无尽的中国学问。岂知启先生还是位能将其学问生动诙谐、深入浅出地表达出来的大师。那些如今成就斐然的门生学者，就是启先生的证明。

我们与出版社深入沟通，以启先生当年讲述"猪跑学"的思路，梳理整合启先生讲解传统文化的文字，分别以《千里之境》《笔墨风骨》《歌以咏志》《千年文脉》为题，编为绘画、书法、诗词、国学四部分，以图文为形式，为当代读者提供一套有体系、较简明的文化读本，也借此向年轻朋友介绍启功先生的学问一斑与文化品格。

在选编过程中，我们反复阅读启先生存世的著作，依据四个主题以及编辑体例要求，进行了仔细的选辑和编排。需要说明的有：

一、依体例要求，少数文章的标题与段落有所调整，并统一了标题层级。

二、依目前出版规范，查考相关资料与工具书，对原文的繁体字、异体字、标点符号等进行了校订，例如"做""作""的""地""得"等用法，均按当下出版规范进行了调整。而作者的写作风格、语言习惯等，则尽量予以保留。

三、历史人物的名字，凡存在繁体、异体字的，统一改为简体字。例如文徵明的"徵"改为"征"，刘知幾的"幾"改为"几"，等等。

四、典籍著作的名称，按书画、文史领域的通用习惯，沿袭旧称。例如"《兰亭叙》""穀梁"等用法，均予以保留。

五、根据文化的一般标准，对我们认为的生僻字添加注音简释，对不常见的文化术语、历史事件、文化人物等添加介绍与说明。此部分文字以边注、脚注的形式呈现。

六、对原文提到的作品，尽我们的搜集能力，配图对照，方便读者的阅读体验。

七、极个别处，对原文知识点有所质疑，将编者的意见附注在页下。

八、根据内容精选历代书画作为配图，若画心完整，则不标注"局部"。

启功先生谢世近二十年了。先生的品德与学问，正像他为北师大拟写的"学为人师、行为世范"的校训一样，越来越广泛地被年青一代了解和继承。启功先生一生做了七十多年的文化教师，他的晚年，把为文化建设添一把力作为自己唯一的生命意义。现在，正是中华民族复兴与传统文化发展的百年良机，我们编辑出版这套启功"中国文化四讲"的文化普及系列图书，是希望用方便好读的形式，

推广曾经对我们精神再造的传心著作，为爱好传统文化的读者提供一个进阶方案，以纪念精神在我们心中长存的人生师长。启功先生的著作是眼光独具而深入的，也是启发有法且浅出的。我们编辑工作中的失误与不足，请读者朋友指谬，以助我们的改正与进步。

李强

癸卯初秋于北师大乾乾隅

其实写字的『方法』

并没什么一定之规，

没什么神秘可言，

不过就是用手拿住笔

在纸上写而已。

# 目录

启功所用部分闲章

纸作氍毹，笔为舞女。

辑一

浅谈古代碑刻

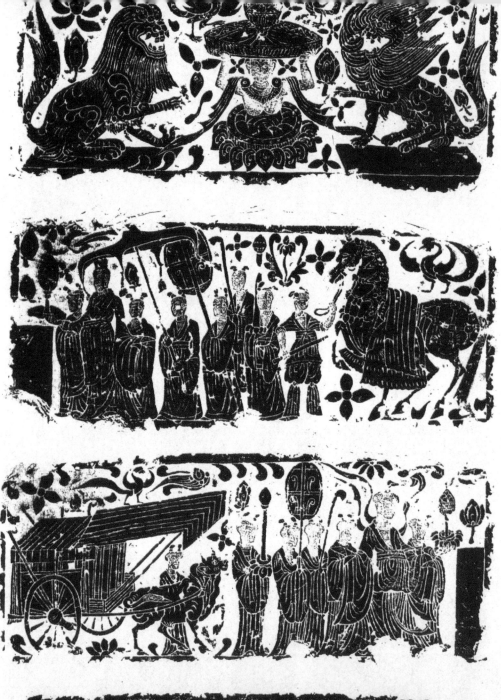

大魏正光六年歲次
□三月乙巳朔廿日
子趣夫法乙道初興則
於生歸一然釋迦谷達則
空趣伏正坐神玄潛宮栢使
逐隆境魏正將玄涅關則
令齊以仰邸感親軍宮書
恨後州魏思縣之書
憶一進如未之三寶減
家一玄心使津道頭造
勤孫立心獨一春造屬
建下之因巳身七表
斷丘因常興佛會屬
仰苦日景佛親之
先立神莊津表
永廬惠法渾一
共沾福淨境切
堂惠林一親等
已非昌蕩各佛
父巳瑋家精各
六今家蕩威佛
合萬現名
揚現永
名盈真

# 关于法书墨迹和碑帖

## 一

谈起这方面的事，首先碰到书法问题。

中国的汉字，虽然有表形、表声、表意种种不同的构成部分，但总的称为——可以姑且叫作——"方块字"，辨认起来，仍是以这整块形状为主。因此这种形状的语言符号的书写，便随着中国（包括汉族和用汉字的各族人民）的文化发展而日趋美化。所以凡用这种字体的民族，都在使用过程中把写法美化放在一个重要位置。

这个道理并不奇怪，即便是使用拼音符号的字种，也没见有以特别写得不好看为前提的，同时生活习惯不同的民族之间，他们文化传统不同，不能相比，也不必硬比。比方西洋人不用筷子吃饭，而筷子并没失去它在用它的民族中的作用和地位。又如不是手写的字，像木刻版本或铅字印模，尚且有整齐、清晰、美观这些最起码的要求。就像纯粹用声音的口头语言，也还要求字音语调的和谐。

我们人类没有一天离得开文字，它是人类文化的标志，是社会生活中一个重要的交际工具，和服装、建筑、器具等一样，有它辉煌的历史，并且人类对它有美化的迫切要求。

当然，只为了追求字体的美观，以致妨碍书写的速度及文字及时表达思想的效用，是"因噎废食"，是应该反对的。同时所谓书法美的标准，虽在我们今天的观点下，也可能有某些好恶的不齐，但是那些不调和的笔画和使人认不清的字形，总归不会受人欢迎。难道专写过分难辨的字，使读稿或排字的人花费过多的猜度时间，可以算得艺术的高手吗？

有人说汉字正在改革简化，逐渐走上拼音化的道路，人们都习用钢笔，还谈什么书法！其实这是不相悖触的。研究成为文化遗产和历史资料的古人书写遗迹，和文字改革固不相妨，而且将来每字即便简化到一点一画，以及只用机器记录，恐怕在点画之间未尝没有美丑的区别，何况简体或拼音符号还不见得都是一个点儿或一个零落的笔道儿呢？

以前确也有些人把书法说得过分神秘：什么晋法、唐法，什么神品、逸品，以及许多奇怪的比喻（当然如果作为一种专门技术的分析或评判的术语，那另是一回事，只是以此要求或教导一切使用汉字的人，是不必要的）；在学习方法上，提倡机械地临摹或唯心的标准；在搜集范本、辨别时代上的烦琐考证，这等等现象使人迷惑，甚至令人厌恶。从前有人称碑帖拓本为"黑老虎"，这个语词的含义，是不难寻味的。但我们不能因此迁怒而无视法书墨迹和碑帖本身的真正价值。相反地，对于如何批判地接受这宗遗产，在书写上怎样美化我们祖国的汉字，在研究上怎样充分利用这些遗物，并给它们以恰当的评价，则是非常重要的。

# 二

战国帛书

汉简牍

对于书法这宗遗产的精华，在今天如何汲取的问题，不是简单篇幅所能详论，现在试就墨迹和碑帖谈一下它们的艺术方面、文献方面的价值和功用。

法书墨迹和碑帖的区别何在？法书这个称呼，是前代对于有名的好字迹而言。墨迹是统指直接书写（包括双勾、临、摹等）的笔迹，有些写得并不完全好而由于其他条件被保存的。以上算一类。碑帖是指石刻和它们的拓本。这两种，在我们的文化史上都具有悠久传统和丰富的数量。先从墨迹方面来看：

殷墟出土的甲骨和玉器上就已有朱、墨写的字，殷代既已有文字，保存下来，并不奇怪，可惊的是那些字的笔画圆润而有弹性，墨痕因之也有轻重，分明必须是一种精制的毛笔才能写出的。笔画力量的控制，结构疏密的安排，都显示出写者具有深湛的锻炼和丰富的经验。可见当时书法已经绝不仅仅是记事的简单符号，而是有美化要求的。战国帛书、竹简的字迹，更见到书写技术的发展。至于汉代墨迹，近年出土更多，我们从竹简、陶器以及纸张上看到各种不同用途、不同风格的字迹：精美工整的"名片"（"春君"等简）；仓皇中的草写军书；陶制明器上公文律令式的题字；简册上抄写的古书籍（《论语》《急就章》等）；等等。笔势和字体都表现不同的精神，使我们很亲切地看到汉代人一部分生活风貌。

汉以后的墨迹，从埋藏中发现得更多。先就地上流传的法书真迹来看：从晋、唐到明、清，各代各家的作品，真是五光十色。书法的美妙，自然是它们的共同条件之一，而通过各件作品，不但可以看到写者以及他所写给的对方的形象，还可以提供我们了解古代

汉瓦当文字

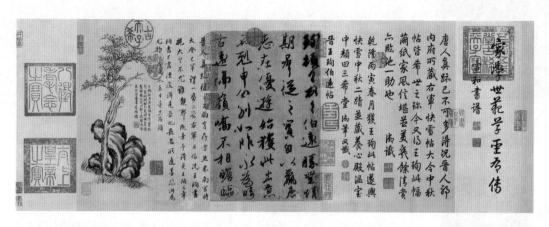

[东晋] 王珣《伯远帖》
现藏故宫博物院

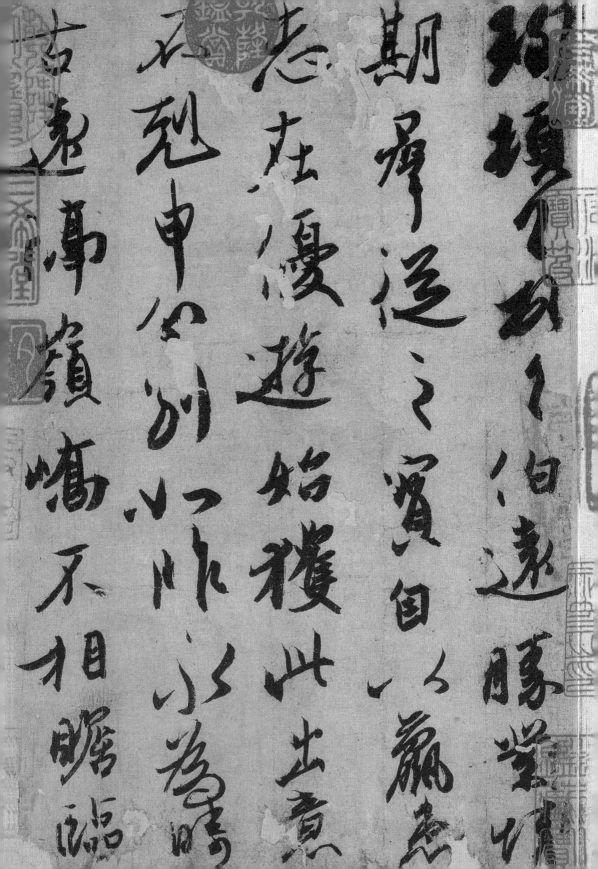

社会生活多方面的资料。至于因不同的用途而书写成不同的字体，不同的时代有不同的书风，更可以做考古和文物鉴别上许多有力的证据。

举故宫博物院现存的藏品为例：像张伯驹先生捐献的一批古法书里的陆机①《平复帖》，以前人不太细认那些字，几乎视同一件半磨灭的古董，现在看来，他开篇就说："彦先羸瘵（zhài），恐难平复。"陆机的那位好友贺循的病况消息，仿佛今天刚刚报到我们耳边，而在读过《文赋》的人，更不难联想到这位大文豪兼理论家在当时是怎样起草他那些不朽作品的。王珣《伯远帖》、王献之《中秋帖》，在当时不过是一封普通的信札，简单和程度，仿佛现在所写的一般"便条"，但是写得那样讲究，一个个的字都像是有血有肉有个性的人物。这种书札写法的传统，直到近代还没有完全失掉。较后的像五代杨凝式《夏热帖》和宋代苏轼、米芾，元代赵孟頫等名家所写的手札，不但件件精美，即在流传的他们的作品中，都占绝大数量。这种手札历代之所以多被人保存，原因当然很多，其一便是书法的赏玩。

文学作家亲笔写的作品，我们读着分外能多体会到他们的思想感情。从唐杜牧的《张好好诗》，宋范仲淹的《道服赞》，林逋、苏轼、王诜等的自书诗词里可以看到他们是如何严肃而愉快地书写自己的作品。黄庭坚的《诸上座帖》，是一卷禅宗的语录，虽然是狂草所书，但那不同于潦草乱涂，而是纸作氍（qú）毹（shū），笔为舞女，在那里跳着富有旋律、转动照人的舞蹈。南宋陆游自书诗，从自跋里看到他谦辞中隐约的得意心情，字迹的情调也是那么轻松

---

① 陆机：西晋文学家。字士衡，吴郡吴县华亭（今上海松江区）人。吴丞相陆逊孙。吴亡后赴洛阳，与其弟陆云合称"二陆"，被誉为"太康之英"。曾任平原内史，世称"陆平原"。"八王之乱"中，兵败遇害，被夷三族。《文赋》是其代表作。——编者注（以下脚注若无特别说明，均为编者注）

流丽，诵读这卷真迹时，便觉得像是作者亲手从旁指点一样。这又不仅只书法精美一端了。再像张即之[①]寸大楷字的写经，赵孟𫖯写的大字碑文或长篇小楷，动辄成千累万的字，则首尾一致，精神贯注，也看见他们的写字功夫，甚至可以恭维一下他们的劳动态度。

至于双勾临摹，虽不是原来的真迹，但勾摹忠实的仍有很高的价值。像王羲之的《兰亭序》，原本早已不存，而故宫博物院所藏有"神龙"半印的那卷，便是唐人摹本中最好的一个。无论"行气""笔势"的自然生动，就连墨色都填出浓淡的分别。大家都知道王羲之原稿添了"崇山"二字，涂了"良可"二字，还改了"外、于今、哀、也、作"六字为"因、向之、痛、夫、文"，现在从这个摹本上又见到"每览昔人兴感之由"的"每"字原来是个"一"字，就是"每"字中间的一大横画，这笔用的重墨，而用淡墨加上其他各笔。在文章的语言上，"一览"确是不如"每览"所包括的时间广阔，口气灵活而感情深厚。所以说，明明是复制品，也有它们的价值。同时著名作家的手稿，虽然涂改得狼藉满纸，却能透露他们构思的过程。甚至有人说，越是草稿，书写越不矜持，字迹越富有自然的美。所以纵然涂抹纵横的字纸，也不宜随便轻视，而要有所区别。

怎么说书法上能看出书者的个性呢？即如"十年一觉扬州梦，赢得青楼薄幸名"的杜牧，笔迹也是那么流动；而能使"西贼闻之惊破胆"的范仲淹，笔迹便是那么端重；佯狂自晦的杨疯子（凝式），从笔迹上也看到他"抑塞磊落"的心情；玩世不恭的米颠（芾），最擅长运用毛笔的机能，自称为"刷字"，笔法变化多端，而且写着写着，高兴起来便画个插图，如《珊瑚帖》的笔架。这把戏他还不止搞过一次，

① 张即之：南宋书法家。字温夫，号樗寮，历阳（今安徽和县）人。词人张孝祥侄。官至司农寺丞。工书法，擅写大字，有"宋书殿军"之誉。

［唐］冯承素《摹兰亭序》
（神龙本）
现藏故宫博物院

于所遇暂得於己快然自足不
知老之将至及其所之既惓情
随事迁感慨係之矣向之所
欣俛仰之間以為陳迹猶不
能不以之興懷況修短随化终
期於盡古人云死生亦大矣豈
不痛哉每攬昔人興感之由
若合一契未嘗不臨文嗟悼不
能喻之於懷固知一死生為虚
誕齊彭殤為妄作後之視今
亦由今之視昔
敘時人錄其所述雜世殊事
異所以興懷其致一也後之攬
者亦將有感於斯文

永和九年歲在癸丑暮春之初會
于會稽山陰之蘭亭脩禊事
也羣賢畢至少長咸集此地
有峻領茂林脩竹又有清流激
湍暎帶左右引以為流觴曲水
列坐其次雖無絲竹管弦之
盛一觴一詠亦足以暢叙幽情
是日也天朗氣清惠風和暢仰
觀宇宙之大俯察品類之盛
所以遊目騁懷足以極視聽之
娛信可樂也夫人之相與俯仰
一世或取諸懷抱悟言一室之内

相传他给蔡京写信告帮求助，说自己一家行旅艰难，只有一只小船，随着便画一只小船，还加说明是"如许大"，使得蔡京啼笑皆非。至于林逋字清疏瘦劲；苏轼字的丰腴开朗，而结构上又深深表现出巧妙的机智。这等等例子，真是数不完的。尤其是人民所景仰的伟大人物，他们的片纸只字，即使写得并不精工，也都成了巍峨的纪念塔。像元代农民保存文天祥字的故事，便是一个例证。

<div align="center">三</div>

谈到碑帖，碑、帖同是石刻，而有区别。分别并不在石头的横竖形式，而在它们的性质和用途。刻碑（包括墓志等）的目的主要是把文辞内容告诉观者，比如名人的事迹、名胜的沿革，以及政令、禁约等。这上边书法的讲求，是为起美化、装饰甚至引人阅读、保存作用的。帖则是把著名的书迹摹刻流传的一种复制品。凡碑帖石刻里当然并不完全是够好的字，从前"金石家"收藏多是讲求资料，"鉴赏家"收藏多是讲求字迹、拓工。我们现在则应该兼容并包，一齐重视。

先从书法看，古碑中像唐宋以来著名的刻本，多半是名手所写，而唐以前的则署名的较少，但字法的精美多彩，却是"各有千秋"。帖更是为书法而刻的，所以碑帖的价值，字迹的美好，先占一个重要地位。

其次刻法、拓法的精工，也值得注意，看从汉碑到唐碑原石的刀口，是那么精确，看唐拓《温泉铭》几乎可以使人错认为白粉所写的真迹。古代一般的碑志还是直接写在石上，至于把纸上的字移刻到石上去就更难了，从油纸双勾起到拓出、装裱止，要经过至少七道手续，但我们拿唐代僧怀仁集王羲之字的《圣教序》，宋代的《大

观帖》<sup>①</sup>，明代的《真赏斋帖》<sup>②</sup>《快雪堂帖》<sup>③</sup>等，来和某些见到墨迹的字来比较，都是非常忠实的，有的甚至除了墨色浓淡无法传出外，其余几乎没有两样。这是我们文化史、雕刻史、工艺史上成就的一个组成部分，是不应该忽视的。

碑帖的文献性（或说资料性）是更大的。用"石经"校经，用碑志证史、补史，以及校文、补文的，前代早已有人注意做过，但所做的还远远不够。何况后来继续发现的愈来愈多！例如：唐欧阳询写的《九成宫醴泉铭》的"高阁周建，长廊四起"的"四"字，所传的古拓本都残损了下半，上边还有一个泐(lè)痕，很像"穴字头"（翻造伪本，虽有全字，而不被人相信）。于是有人怀疑也许是"突起"吧？我也觉得有些道理。最近张明善先生捐献国家一册最早拓本，那"四"字完整无缺，回想起来，所猜十分可笑，"长廊"焉能"突起"呢？这和唐摹兰亭的"每"字正有同类的价值（而这本笔画精神的丰满更是说不尽的），古拓本是如何的可贵！

其次像唐李邕写的《麓山寺碑》，到了清代，虽然有剥落，而存字并不太少。清修《全唐文》把它收入，但字数竟自漏了若干。所以一本普通常见的碑，也有校订的用处。又如其他许多文学家像庾信、贺知章、樊宗师等所撰的墓志铭，也都有发现，有的和集本有异文，有的便是集外文，如果把无论名家或非名家的文章一同抄

---

① 　《大观帖》：又称《太清楼帖》，北宋大观三年（1109）刻，刻石置于皇宫崇政殿西北太清楼下，故名。

② 　《真赏斋帖》：汇刻丛帖，三卷。明嘉靖元年（1522），无锡太学生华夏将收藏"真赏斋"中的魏晋法帖，请文征明、文彭父子钩摹，由名刻手章藻刻石。摹勒甚精。不久遭遇火灾，火前拓本留存极少，为世人所重。

③ 　《快雪堂帖》：即《快雪堂法帖》，冯铨编选，刘光旸摹勒。收录自晋代王羲之至元代赵孟頫共21家80余件书迹。冯铨，明清之际官员。字伯衡，号鹿庵，涿州（今河北涿州）人，明代任户部尚书、武英殿大学士。降清后官至礼部尚书、中和殿大学士。

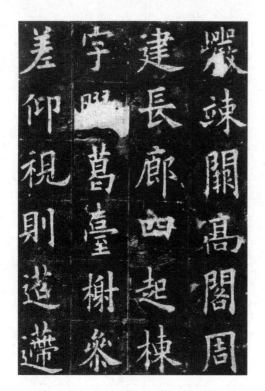

長廊四起

[唐]欧阳询《九成宫醴泉铭》李琪藏本（局部）
现藏故宫博物院

录起来，那么"全各代文"不知要多出多少！还有名家所写的，也
有新发现，在书法方面，即非名家所写，也常多有可观的。即使不
够好的，也何尝不可做研究书法字体沿革的资料呢！

　　至于从碑志中参究史事的记录，更是非常重要的，也多到不胜
列举，姑且提一两个：欧阳修作《五代史》不敢给他立传的"韩瞠眼"
（通）[1]，到了元代修《宋史》才被表彰，列入"周三臣传"，而他
们夫妇的墓志近年出土，还完好无缺。这位并不知名的撰文人，真
使欧阳公向他负愧。又如"旗亭画壁"的诗人王之涣，到今天诗只

---

[1]　韩通：五代将领。并州太原（今属山西）人。性刚寡谋，言多忤物，肆威虐，人称"韩
　　瞠眼"。后周世宗时官至检校太尉、同平章事、侍卫亲军马步军副都指挥使。陈桥兵变
　　时因组织抵抗被杀。

[唐] 王之涣墓志（唐故文安郡文安县尉太原王府君墓志铭）

部分释文：惟公孝闻于家，义闻于友，慷慨有大略，倜傥有异才。尝或歌从军，吟出塞，皦兮极关山明月之思，萧兮得易水寒风之声。传乎乐章，布在人口。

剩了六首，事迹也茫无可考，已经不幸了。而旗亭这一次吐气的事，又还被明胡应麟加以否定，现在从他的墓志里得到有关诗人当日诗名和遭遇的丰富材料。

至于帖类里，更是收罗了无数名家、多种风格的字迹。从书法方面看，自是丰富多彩。尤其许多书迹的原本已经不存，只靠帖来留下个影子。再从它的文献性（或说资料性）方面来说，也是足以惊人的。宋代的《钟鼎款识》帖，刻了许多古金文，《甲秀堂帖》缩摹了《石鼓文》，保存了古代的金石文字资料。又如宋《淳熙秘阁续帖》所刻的李白自写的诗，龙蛇飞舞，使我们更得印证了诗人的性格。白居易给刘禹锡的长信，也是集外的重要文章。《凤墅帖》里刻有岳飞的信札，是可信的真笔。其他名人的集外诗文，或不同性质的社会史、艺术史的资料更是丰富，只看我们从什么角度去利用罢了。我常想：假如把历代的墨迹和石刻的书札合拢起来，还不用看书法，即仅仅抄文，加以研究，已经不知有多少珍奇宝贵的矿藏了。

从墨迹上可以看到书写的时代特征，碑帖上的字迹自然也不例外，同时刻法上也有各时代的风气。两方面结合起来看，条件更加充足，这在对文物的时代鉴定上是极关重要的一个环节。比如试拿敦煌写本看，各朝代都有其特点，即仅以唐代一朝，初、盛、中、晚也不难分别。现在常听到从画风上研究敦煌画的各个时代，这自然重要，其实如果把画上题字的书法特点来结合印证，结论的精确性自必更会增强的。再缩小到每个人的笔迹，如果认清他的个性，不管什么字、什么体，也能辨别。要不，为什么签字在法律上能够生效呢？

# 四

总起来说，书法的技艺、法书墨迹、碑帖的原石和拓本这一大宗遗产，是非常丰富而重要的，研究整理的工作在我们的文化事业中关系也很大。我个人不成熟的看法，认为这方面大家应做、可做而且待做的，至少有三点：

（一）书法的考察。分析它的发展源流，影印重要墨迹、碑帖，以供参考。

（二）文字变迁的研究。整理记录各代、各体以至各个字的发展变迁，编成专书。

（三）文献资料的整理。将所有的法书墨迹（包括出土的古文件）、碑帖（包括甲骨、金文）逐步地从编目、录文，达到摄影、出版。

当然这绝非一朝一夕和一人所能做到的事，但是问题不在能不能，而在做不做。现在对于书法有研究的人，是减多增少，而碑帖拓本逃出"花炮作坊"渐向不同的各地图书文物的库房集中，这是非常可喜的。但跟着发生的便是利用上如何方便的问题，当然今天在人民的库房中根本上绝不会"岁久化为尘"，只是能使得向科学进军的小卒们不至于望着有用的资料发生"盈盈一水间，脉脉不得语"的感觉，那就更好了！

《兰亭序》摹本

从右到左依次为：

[宋]赵构《临兰亭序》

[元]赵孟頫《临兰亭序》

[唐]褚遂良《摹兰亭序》

[唐]虞世南《摹兰亭序》

[唐]冯承素《摹兰亭序》

[明]王铎《临褚摹兰亭》

是日也天朗氣清惠風和暢仰

是日也天朗氣清惠風和暢仰

是日也天朗氣清惠風和暢仰

是日也天朗氣清惠風和暢仰

是日也天朗氣清惠風和暢仰

幽清是日也天朗氣青惠虱和

从河南碑刻
谈古代石刻
书法艺术

　　最近，我国应日本的邀请，选择河南省保存着的汉画像石和古代碑刻的部分拓本，到日本展出。这些都是具有代表性的精美作品。现在就其中碑刻部分谈一谈古代的石刻书法艺术。

　　石刻文字，是中国历史文化中的一大宗宝贵遗产。在中国的古代石刻文字中，碑志占了绝大多数。人们常常统称为"碑刻"。这种碑刻遍布全国各个地区，从中原腹地到遥远的边疆，几乎没有哪一个省、区没有的。

　　这些古代的碑刻，绝大多数是历代封建统治者按照他们的需要而写刻的。它们的内容，我们自然需要批判地对待。但是，它们也保存了不少有价值的古代阶级斗争和生产斗争的历史资料。更普遍为人重视的，是由这些碑刻保留下来的极其丰富的古代书法艺术。我们试看宋代欧阳修的《集古录》，这是古代著录金石最早的一部书，其中固然谈到了有关史事、文辞等方面，但有很多处是涉及书法的。又如清末叶昌炽的《语石》，是从种种角度介绍古代石刻的一部书，

其中谈到时代、地区、碑石的形状、所刻的内容、书家、字体以及摹拓、装裱，可称详细无遗了。但在卷六的一条中，作者说：

> 吾人搜访著录，究以书为主，文为宾……若明之弇（yǎn）山尚书（王世贞①）辈，每得一碑，惟评骘（zhì）其文之美恶，则嫌于买椟还珠矣。

篆书

可见他收藏石刻拓本的动机，仍然是从书法出发的。

中国自商周至现代，各种书法一直在发展、变化、革新、进步。从形式方面讲，有篆、隶、草、真、行种种字体。在艺术风格方面，各个不同时代乃至各个不同的书家又各有其特点，这便构成了书法艺术史上繁荣灿烂的局面。可是，由于年代的久远，这些书法的真

隶书

迹存留到今天的已经极少，有些只有从一些碑刻中才能见到它们的面目。所以，碑刻不但是珍贵的历史文物，而且是一座灿烂夺目的艺术宝库。

特别值得提出：在看碑刻的书法时，常常容易先看它是什么时代、什么字体和哪一书家所写，却忽略了刻石的工匠。其实，无论什么

草书

书家所写的碑志，既经刊刻，立刻渗进了刻者所起的那一部分作用（拓本，又有拓者的一部分作用）。这些石刻匠师，虽然大多数没有留下姓名，却是我们永远不能忽略的。

古代碑刻的写和刻的过程是：先用朱笔写在石面上（因为石面颜色灰暗，用朱笔比较明显），称为"书丹"；然后刻工就在字迹上刊

真书

刻。最低的要求是把字迹刻出，使它不致磨灭；再高的要求便要使字

行书

---

① 王世贞：明代文学家、史学家。字元美，号凤洲、弇州山人，太仓（今江苏苏州）人。嘉靖进士，官至南京刑部尚书。与李攀龙同为"后七子"首领，共主文坛二十余年。

迹更加美观。因此，书法有高低，刻法有精粗，在古代碑刻中便出现种种不同的风格面貌。这种通过刊刻的书法，一般有两种类型：一种是注意石面上刻出的效果，例如方棱笔画，如用毛笔工具，不经描画，一下绝对写不出来。但经过刀刻，可以得到方整厚重的效果。这可以《龙门造像》为代表。一种是尽力保存毛笔所写点画的原样，企图摹描精确，做到"一丝不苟"，例如《升仙太子碑额》等。但无论哪一类型的刻法，其总的效果，必然都已和书丹的笔迹效果有距离、有差别。这种经过刊刻的书法艺术，本身已成为书法艺术中的另一品种。它在书法史上，数量是巨大的，影响是广泛而深远的。

河南地区，是殷、东周和后来的东汉至北宋王朝的政治文化中心，这里留下的碑刻也是比较丰富的。按碑刻的种类，随着它的内容和用途，本有多种，但其中主要以碑铭、造像记、墓志铭为大宗。下面所谈河南地区自汉至元的各体书法，即从笔写与刀刻结合的效果来考察。所举的例子，也涉及展品以外的碑刻。

古代碑志，在元代以前都是在石上"书丹"，大约到元代才出现和刻帖方法一样的写在纸上、摹在石上，再加刊刻的办法。古代既然是直接写在石上，那么原来的墨迹和刻后的拓本便永远无法对照比较了。相传曹魏《王基碑》当时只刻了一半就埋在土中，清代出土时发现另一半还是未刻的朱笔字迹，这本是极好的对照材料。但即使这半个碑上朱书字迹幸未消灭，也仍然不能代替其他石刻的比较研究。所以我们今天做这方面的研究，只好就字体风格相近的古代墨迹和石刻作品来比较了。

在河南的碑刻中，篆、隶、草、真、行五种字体都各有精品。下面试按类做初步的评述：

篆类中所谓"蝌蚪"一体，原是"古文"类手写体的，它的点

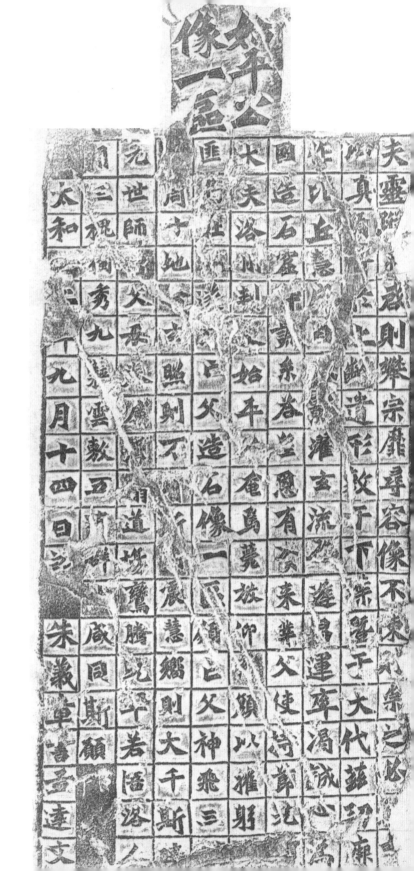

[北魏]《龙门二十品·始平公造像记》
刻于河南洛阳龙门古阳洞北壁

夫音投闇美恶必
長短交曰斯乃德音
今法生傲逸孝文
寶又遇北海母子崇
演之際屬功井莲一
五哉思樹芥子庶几

画下笔重，收笔尖，这在《正始石经》中的"古文"一体表现得最突出。但我们从近代出土的许多殷代甲骨、玉器上朱笔、墨笔书写的字迹和战国竹简上墨写的这类"蝌蚪"字迹来比较，不难看到《正始石经》上的"古文"笔法的灵活变化方面，当然有不如墨迹的地方，但每字之间风格是那么统一，许多尖锋的笔画，刻在碑石上，经过多年的风雨侵蚀和捶拓磨损，仍然不失其风度，这不能不使我们钦佩这些写者和刻者手法的精妙。

　　至于"小篆"一体的特点，在于圆转匀称。它的点画，又多是一般粗细。写的碑版中，似乎不易表现什么宏伟的气魄，其实却并不如此。例如《袁安碑》，即字形并不写得滚圆，而把它微微加方，便增加了稳重的效果。这种写法，其实自秦代的刻石即已透露出来，后来若干篆书的好作品，都具有这种特点。像《正始石经》中小篆一体，也是如此。后来的不少碑额、志盖，这种特点常常更为突出。河南石刻中还有特别受人重视的一件篆书，即是李阳冰 [1] 所写《崔祐甫墓志盖》。李氏是唐代篆书大家，被人称为可以直接秦代李斯笔法的。唐人贾耽题李阳冰碑后云：

选自秦代《峄山刻石》

[ 唐 ] 李阳冰《崔祐甫墓志盖》
现藏河南博物院

释文：有唐相国赠太傅崔公墓志铭。

　　（李）斯去千载，（李阳）冰生唐时，冰今又去，后来者谁？后千年有人，吾不得知之；后千年无人，当尽于斯。呜呼郡人，为吾宝之！

　　可见他的篆书在当时声价之高。但他传世的篆书碑版，多数已

---

① 李阳冰：唐文字学家、书法家。字少温，赵郡（治今河北赵县）人。官至将作少监。工篆书，师法李斯《峄山刻石》，自成风格，后世学篆者多宗之。曾为李白编诗集并作序；刊定《说文》。

[三国·魏]《三体石经》
"尚书·多士篇"拓本
碑存中央美术学院图书馆

经磨损或经翻刻。这件崭新的志盖，却是光彩射人的，笔法刀法都十分精美。传世李阳冰的篆字，以福州《般若台题名》为最大，以张从申书《李玄静碑》中"李阳冰篆额"款字一行为最小，至于北宋的《嘉祐二体石经》，里边"小篆"一体，和《李碑》那几个字大小相等，而它的气势开张，并不缩手缩脚，这比之李阳冰，不但并无逊色，而且是一种新的境界。《嘉祐二体石经》中篆书中有章友直 ① 所写的一部分，我们再拿故宫所藏唐人《步辇图》后章氏用篆书所写的跋尾墨迹来比，更觉得石刻字迹效果的厚重。从前讲书法的人，常常以为后人赶不上前人，现在从《袁安碑》《崔祐甫墓志盖》到《宋石经》来看篆书的发展，分明见到后者未必逊于前者。对旧时代的评书观点，正是一个有力的反驳。同时也算给那位贾耽一个满意的答复，即"后千年有人"！

隶书，最初原是小篆的简便写法。把圆转的笔迹，改成方折。原来连续不断处，大部分拆开；再陆续加工。点画都具备了固定的样式和轻重姿态，这便是今天所见的"汉隶"。河南原有许多汉碑，像《孔宙碑》《韩仁铭》等，常为书家所称道，但中华人民共和国成立后出土的《张景碑》从书法艺术水平上讲，实属"后来居上"。按汉隶字体的点画，多是在定型中有变化，因字立形，并没有死板的写法，又能端重统一。今天我们看到的汉代简牍墨迹极多，也有许多和某些碑刻字体一致的，但它们之间的艺术效果，终究是有所不同的。往下看去，曹魏时的《受禅表》《上尊号碑》等，便渐趋方整，变化也比较少了。这大概是因为这个时期日常通用的字体，已渐渐进入真书（又称"今隶""正书""楷书"）的领域，汉隶是在特定

---

① 章友直：唐书法家。字伯益，蒲城（今属福建）人。善画龟蛇，并将绘画的技巧应用在书法上，人称玉箸篆。

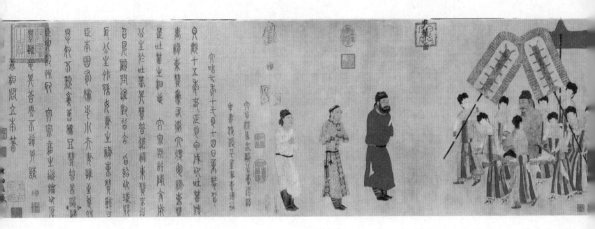

[唐]阎立本《步辇图》
现藏故宫博物院

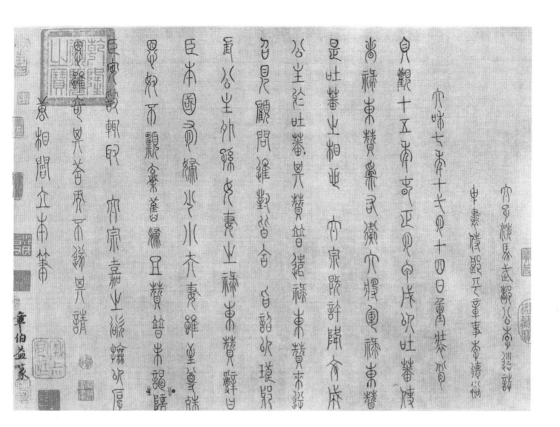

《步辇图》章友直篆书释文：

太子洗马武都公李道志

中书侍郎平章事李德裕

大和七年十一月十四日重装背。

贞观十五年春正月甲戌，以吐蕃使者禄东赞为右卫大将军。禄东赞是吐蕃之相也。太宗既许降文成公主于吐蕃，其赞普遣禄东赞来逆，召见顾问，进对皆合旨。诏以琅邪长公主外孙女妻之。禄东赞辞曰："臣本国有妇，少小夫妻，虽至尊殊恩，奴不愿弃旧妇。且赞普未谒公主，陪臣安敢辄取？"太宗嘉之，欲抚以厚恩，虽奇其答，而不遂其请。

唐相阎立本笔

章伯益篆

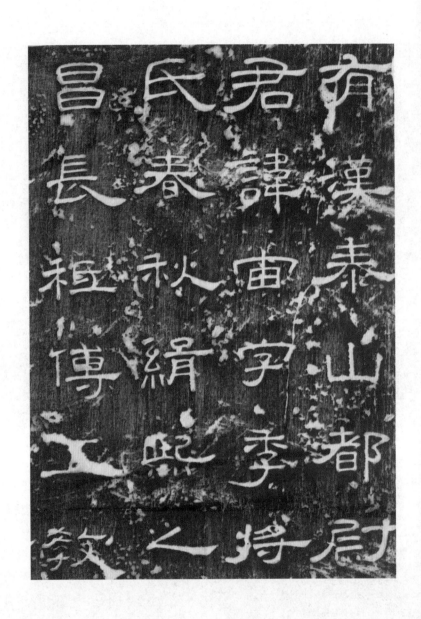

[东汉] 佚名《孔宙碑》拓本（局部）
碑存曲阜汉魏碑刻陈列馆

的场合应用的，所以也是作为一种特定的字体来书写的。到了晋代人所写汉隶字体，又有变化，大的像《三临辟雍碑》，小的像《徐义墓志》那一类的晋隶，虽然笔画比较灵活，但似用一种扁笔所写，这大概是为了达到某种效果而改制了书写工具。到了唐代，隶体出现了一次大革新，它的点画尽力遵用汉碑的笔法，要求圆润而有顿挫。结字比汉隶稍微加高，多数成为正方形。在用笔和结体上，都成为唐隶的特有风格。后世喜好"古朴"风格的，常常轻视唐隶。但一种字体，随着时代的变迁，是不能不变的。自汉代以后，各时代都有新的探索。从具体的作品看，也有较优较差的不同。唐代人用隶书体，是使用旧字体，但能在汉隶的基础上开辟途径，追求新效果，不能不说是一种创新。我们试看徐浩写的《嵩阳观碑》和他的儿子徐珙写的《崔祐甫墓志》，这些碑和志的书法就给人以整齐而不板滞、庄严而又姿媚的感觉。如果按汉隶的尺度来要求唐人，当然不会符合，但从隶书的发展来看，唐隶毕竟算是一种创造。

草书原有"章草""今草"之分。"章草"是汉代人把当时的隶书简写、快写而成的。"今草"是晋代以来的人逐步把"真书"简写、快写而成的。章草不但字形结构和点画姿势与今草有不同，而字与字之间常常独立而不牵连，也是章、今差别中的一种突出的现象。

草书到了唐代，已是今草的世界，唐人写章草本来只是模拟一种古体罢了。河南的《升仙太子碑》却有出人意表的现象。首先，用草体写碑文，在这以前是没有的，它是一个创例。其次，这碑上的草字从偏旁结构到点画形态都属于今草的范畴，而从前却有人误认它为章草，或说它有章草笔法，这是为什么呢？按这个碑文有横竖方格，每字纳入格中，因而字字独立，并无牵连的地方，便与章草的体势十分接近。再次是字形尺寸比一般简札加大，又是写碑，

[唐] 武则天《升仙太子碑》拓本
碑存河南洛阳缑山

用笔就更不能不特加沉重。最后看到刻工刀法的精确，每笔起伏俱在，拓出来看，白色一律调匀，那些光滑石面上墨色浓淡不匀的痕迹一律改观。我们试把日本保存着的唐代贺知章草书《孝经》和这个碑中字迹相比，可以看出二者之间是多么相似。但《孝经》的艺术效果却远远不如碑字的雄厚。这固然由于《孝经》字迹较小，墨色浓淡不匀，而碑字既大，又经刻、拓，所以倍觉醒目。可见刻工的作用，不能不列入每件碑刻艺术品的成功因素之内。

真书是从隶书演变来的。结构比隶书更加轻便，点画比隶书更加柔和。从较繁密的笔画中减削笔画，也非常方便，而其形体并不因减笔而有所损伤。端庄去写，便是真书；略加连贯，便是行书。在如此优越的条件下，真书一体从形成后直到今天，一直被用作通行的字体。

真书的艺术风格，每个时代都有不同，但在它作为一种特定的文字形态也就是一种"字体"来讲，成熟约在晋唐之间。

这种字体的艺术风格的发展，大体有两大阶段，一是南北朝到隋，一是唐代和以后。前一时期，真书的结构写法，逐步趋于定型，例如横画起笔不向下扣，收笔不向上挑等。但这时究竟距离用隶书的时间尚近，人们的手法习惯以至书写工具的制作方法上，都存留前代的影响较深，所以虽然是写真书，而这种真书字迹中往往自然地含有隶书的涩重味道，甚至还有意无意地保存着某些隶书笔画。我们仔细分析它们的艺术结构，是常常随着字形的结构而自然地来安排笔画的，例如哪边偏旁笔画较多，便把它写密一点。并不把一字中的笔画平均分配，所以清代邓石如形容这类结体说："字画疏处可以走马，密处不使透风。"我们又看到北碑结字常把一个字的重心安排偏上，字的下半部常使宽绰有余，架势比较庄重稳健。再加上

[唐]贺知章《草书孝经》（局部）
现藏日本宫内厅三之丸尚藏馆

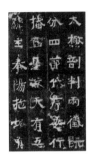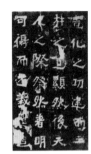

[北魏]《嵩高灵庙碑》（局部）
碑存河南登封嵩山中岳庙

刻工刀法的方整，又增添了许多威严的气氛。这在北魏的碑铭墓志中是随处可见的。例如《嵩高灵庙碑》《元怀墓志》《元诠墓志》《龙门造像》以及宋代重摹的《吊比干文》等，都可以充分地说明这一点。

在清朝中叶以来，许多书家由于厌薄"馆阁体"的书风，想从古碑刻中找寻新的途径，于是群起研习北朝书法，特别是北魏的书法。包世臣<sup>①</sup>著《艺舟双楫》更做了大力的鼓吹。当时古代墨迹发现极少，大家所能见到的只有碑刻，于是有人在北碑中经过刀刻的笔画上寻求"笔法"。例如包世臣在《艺舟双楫·述书上》里记述他的朋友黄乙生<sup>②</sup>的话说："唐以前书，皆始艮终乾，南宋以后书，皆始巽终坤。"我们知道古代把"八卦"配合四方的说法是西北为乾，东北为艮，东南为巽，西南为坤。这里说"艮乾"，不言而喻是代表四角中的

---

① 包世臣：清代学者、书法家、书法理论家。字慎伯，号倦翁、小倦游阁外史。安吴（今安徽泾县）人。曾任知县等职。其书论著作《艺舟双楫》倡导碑学，为学者所重。

② 黄乙生：字小仲，江苏武进人。诗人黄景仁子。少孤，勤学，嗜书。

两个角，不等于说从东到西一条细线。譬如筑墙，如果仅仅筑一道北墙，便只说"从东到西"就够了，既然提出"艮乾"，那么必是指一个四方院的墙。这不难理解，黄氏是说，一个横画行笔要从左下角起，填满其他角落，归到右下角。这分明是要写出一种方笔画，但圆锥形的毛笔，不同于扁刷子，用它来写北碑中经过刀刻的方笔画，势必需要每个角落一一填到。这可以说明当时的书家是如何地爱好、追求古代刻石人和书丹人相结合的艺术效果。这种用笔方法的尝试，在包世臣的字迹中表现得还不够明显（黄乙生的字迹，我没见过），到了清末的陶浚宣、李瑞清等可说是这种用笔方法的实行者。后来有不少人曾对于黄乙生这种说法表示不同意，认为北朝的墨迹与刀刻的现象有所不同。但我们知道，某一个艺术品种的风格，被另一个艺术品种所汲取后，常使后者更加丰富而有新意。举例来说：商周铜器上的字，本是铸成的，后人把它用刀刻法摹入印章，于是在汉印缪( móu )篆[①]之外又出了新的风格。又如一幅用笔画在纸上的图画，经过刺绣工人把它绣在绫缎上，于是又成了一种新的艺术品。如果书家真能把古代碑刻中的字迹效果，通过毛笔书写，提炼到纸上来，未尝不是一种新的书风。同时我们试看今天见到的北朝墨迹，例如一些北朝写经、北魏司马金龙墓中漆屏风上的字迹，以及一些高昌墓砖[②]上的字迹，它们的笔势和结体，无不足与北碑相印证，但从总的艺术效果看，那些墨迹和碑刻中的字迹，给人的感受毕竟是不同的。

这里附带谈一下拓本的效果问题。我们知道，石刻必用纸墨拓出才能更清楚地看出字迹，那么一件碑刻除书者、刻者的功绩外，

① 缪篆：摹制印章用的一种篆书。王莽时官方定的"六书"之一。笔势屈曲缠绕，具绸缪之义，故名。

② 高昌墓砖：指出土于吐鲁番盆地的北朝、隋唐时期墓葬的墓表、墓志，因吐鲁番古名高昌，这些墓表、墓志多为砖质，所以称其为高昌砖或高昌墓砖。

[ 南北朝 ] 佚名《瘗鹤铭》
何绍基旧藏水拓本（局部）
现藏国家图书馆

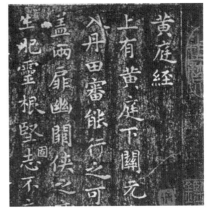

[ 东晋 ] 王羲之《黄庭经》
赵孟頫旧藏宋拓"心太平本"（局部）
现藏日本五岛美术馆

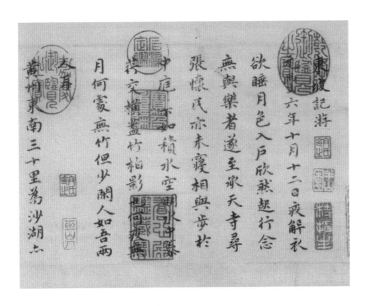

[ 明 ] 祝允明《东坡记游卷》（局部）
现藏辽宁博物馆

还要算上拓者和装裱者的功绩。至于古代石刻因年久字口磨秃，拓出的现象，又构成另一种艺术效果。世行影印清代杨澥（xiè）旧藏的《瘗（yì）鹤铭》有何绍基①题识二段说："覃溪（翁方纲）②诗云：'曾见黄庭肥拓本，憬然大字勒崖初。'此语真知《鹤铭》，亦真知《黄庭》者。"按《黄庭经》字小而多扁，《瘗鹤铭》字大而多长，笔势也并非一路，翁、何二人何以这样比例？拿这两种拓本对看，也就憬然而悟，何氏所谓"真知"，只是真知它们同等模糊而已。明代祝允明③、王宠④等所写的小楷，即是追求一些拓秃了的"晋唐小楷"帖上的效果，因而自成一种风格。这些是古石刻在书写、刊刻之外，因较晚的拓本而影响到书法艺术创作和评论的一个例子。

到了唐代，真书风格渐趋匀圆整齐，在艺术结构上，疏密渐匀，上下左右也常以匀称为主。每个点画，出现有意地追求姿媚的现象。行笔更加轻巧，往往真书中带有行书的顾盼笔势。清末康有为在《广艺舟双楫》中特别提出"卑唐"一章，大约是嫌唐人书法的"古朴"风格不如北朝。但事物是发展的，唐人的真书我们无法否认有它的新气象。河南的碑刻中，如《伊阙佛龛记》的方严，《夏日游石淙诗》的爽利，《少林寺碑》的紧密，《八关斋记》《元结墓碑》的浑厚，如此等等，各有特殊的境界。回头再看北朝的字迹，又觉得不能专美于前了。

---

① 何绍基：晚清诗人、书法家。字子贞，号东洲。湖南道州（今道县）人。官至四川学政。书法遒劲峻拔。

② 翁方纲：清代书法家、文学家、金石学家。字正三，号覃溪，晚号苏斋。直隶大兴（今属北京）人。官至内阁学士。精鉴赏，能书，与刘墉、梁同书、王文治齐名。

③ 祝允明：明代书法家、文学家。字希哲，号枝山。长洲（今江苏苏州）人。任知县、通判。擅诗文，尤工书法，以小楷、狂草名闻海内。与唐寅、文征明、徐祯卿并称为"吴中四才子"。

④ 王宠：明代书法家。初字履仁，改字履吉，号雅宜山人，吴县（今江苏苏州）人。诸生，屡试不第。工书法，精小楷、行草。与祝允明、文征明并称"吴门三家"。

宋代的真书，除某些人的个人风格上有所不同外，大体上并未超出唐人的范围。但也不是没有新风格出现。例如《大观圣作碑》，把笔画非常纤细的"瘦金体"刻入碑中。与"大书深刻"恰恰相反，然而它却能撑得起碑面，并不觉得单薄，这固然由于书法的笔力健拔，而刀法的稳准深入也有绝大关系。

至于行书，自唐代僧怀仁所谓"集王羲之书"的《圣教序》出来以后，若干行书作品都受它的影响。即唐人"自运"的行书，也同样具有这种格调。这里如褚庭诲①写的《程伯献墓志》便可算是唐代一般行书的代表。到宋代"集王"行书成了御书院书写诏令、官告的标准字体，被称为"院体"。于是苏米一派异于"集王"的字体，便经常出现在宋代碑刻中，也可以说是一种革新和对"院体"熟路的否定。

至于刻法刀工，到了唐宋以来比唐以前也有新的发展。刻工极力保存字迹的原样，如有破锋枯笔，也常尽力表现。当然这种表现方法与后世摹刻法帖来比，还是比较简单甚至可说是比较粗糙的，但从这点可以看到刻碑人的意图，是怎样希望如实地表现字迹笔锋的。所以唐宋碑中尽管有些纤细笔画的字迹，例如《大观圣作碑》，虽经八百多年的时间，却与古碑面磨损一层的例如隋《常丑奴墓志》旧拓本那种模糊效果绝不相同，这不能不说是刻法的一大进步。虽然说刻法这时注意"存真"，但我们如果把唐人各种墨迹和碑刻拓本来比，它的效果仍然不尽相同，这在前边草书部分里已经谈到。唐人真书流传更多，如果一一比较，真有"应接不暇"之感，现在举一件新出土的唐《程伯献墓志》来看。书者褚庭诲的字迹，我们

---

① 褚庭诲：唐代书画家。字立言，杭州盐官（今浙江海宁市盐官镇）人。唐玄宗师傅褚无量子，人称"小褚"。开元中任谏议大夫、京兆少尹。精正书，善人物鬼神，有气韵，时称第一。

除了在《淳化阁帖》[①]中见到几行之外，这是一个新发现。这种行书体和旧题所谓《柳公权书兰亭诗》非常相似。但《兰亭诗》写在绢上，笔多燥锋，它的轻重浓淡处我们是一目了然的。而这个墓志刻本，当然无法表现燥锋，也不知褚氏原迹有没有燥锋，但志石字迹在丰满匀圆中却仍然表现了轻重顿挫。由此知道不但唐代书人写行书是非凡地擅长，而且唐代石工刻行书也是异常出色的。只要看怀仁的《圣教序》、李邕的《李思训碑》以至这个《程伯献墓志》等，便可以得到充分的证明。

最后略谈北宋的《十善业道经要略》和《嘉祐石经》中的真书部分，写的字体横平竖直，刻的刀法也方齐匀整，这种写法和刻法的风格，已开了"宋版书"的先路，这是时代风气所趋，也不妨说宋代刻书曾受这种刻碑方法影响。我们从这里可以看到今天每日印刷若干亿字的"宋体字"，是怎样从晋唐真书中发展而来的，这也是字体、书法的发展史上一项重要的资料。

---

① 《淳化阁帖》：简称《阁帖》，汇刻丛帖。刻于宋太宗淳化三年（992），收录先秦至隋唐的 420 篇书法墨迹，被誉为"法帖之祖"。历代均有翻刻。

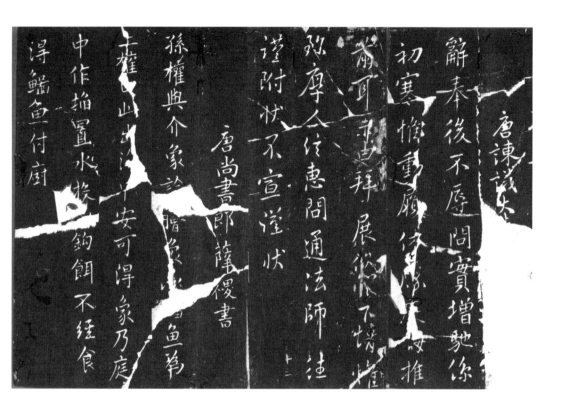

得鲟鱼付厨
中作拍置水瀆
鈎餌不经食
壅山崗沼十安可得象乃庭
孫權與介象論鱠魚餐
唐尚書郎薛稷書
謹附狀不宣謹狀
弥厚人忄惠問通法師徃
翁耳拜展恋不惶惶
初寒愊動履倐今毎推
辭奉後不辱問實增馳係
唐諫議大

汉《华山碑》之书人

汉碑少有书者姓名，西岳华山庙碑后云：

> 京兆尹敕监都水掾（yuàn）霸陵杜迁市石，遣书佐新丰郭香察书，刻者颍川邯郸公脩、苏张工、郭君迁。

于是聚讼纷纭，从兹以起。约而言之，盖有六类。

第一类，承认是姓"郭"名"香察"之人所书者：如明郭宗昌[①]及其友人跋此碑华阴本后，每称"新丰郭香察书西岳华山庙碑"，甚至直称之为"香察碑"。

第二类，认为碑是蔡邕[②]所书，郭香为审查他人之书者：唐徐

---

① 郭宗昌：明末清初收藏家。字允伯、胤伯，华州（今属陕西）人。隐居不仕。工篆刻，善鉴别。

② 蔡邕：东汉文学家、书法家。字伯喈。陈留圉（今河南杞县西南）人。汉灵帝时任议郎，因罪流放朔方，获释后避难江湖。董卓专政时强召担任侍御史、左中郎将等职，世称蔡中郎。董卓被诛后下狱，死于狱中。蔡邕通经史、音律、天文，善辞章、书法，曾参与刻印熹平石经，又受工匠用帚写字的启发，创"飞白"书。

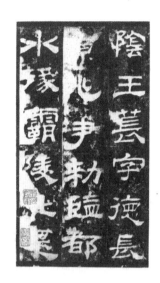

[东汉]《华山庙碑》华阴本（局部）拓本
现藏故宫博物院

释文：（主者掾华）阴王苌字德长。京兆尹敕监都水掾霸陵杜迁市石，
遣书佐新丰郭香察书，刻者颍川邯郸公脩、苏张工、郭君迁。

浩①《古迹记》称此碑为蔡邕所书。既以为蔡书，则碑上明标"郭香
察书"字样，遂无处安顿。故必须挤掉郭香察之书碑权，始可以树
立蔡邕书碑之名。宋洪适（kuò）②《隶释》曾举三点以论其非郭香
察书，而为蔡书，一为"丰"字形体，二为东汉无二名，三为汉碑
无书人名。其无二名说，最为诸家所沿袭。洪氏云："东汉循王莽之禁，
人无二名，郭香察书者，察莅他人之书尔。"此说附和者最多，不详举，

---

① 徐浩：唐代大臣、书法家。字季海，越州（今浙江绍兴）人。张九龄外甥。官至太子少师，
封会稽郡公，人称徐会稽。工书法，精楷书，风格圆劲厚重。

② 洪适：南宋大臣、金石学家。字景伯，号盘洲老人。鄱阳（今属江西）人。绍兴十二年
（1142）榜眼，官至同中书门下平章事兼枢密使。好收藏金石拓本，考核颇精，与欧阳
修、赵明诚并称为宋代金石三大家。

而再提旁证起捧场之作用者为翁方纲。翁跋此碑长垣本云："汉碑惟《郙（fǔ）阁颂》有书者姓名耳。是碑察字，犹钟鼎篆文某官某省之省也。"明赵崡（hán）①《石墨镌华》云："市石、察书为二事，则洪公言，亦似有据。"

第三类，对第二类说法持怀疑态度者：宋荦（luò）②题长垣本诗云："郭香察书义莫辨，徐洪考究终茫然。"同本吴士玉题诗云："古碑谓不署姓名，或云中郎亦罕据。"同本成亲王③题诗云："察书市石无了期，小儒舌敝决以臆。"同本铁保④题诗亦云："郭香察书辨者多，臆说纷纭互嘲侮。"虽不主其说，但亦未提出正面论证。

第四类，对第二类说法再申反对理由者：郭宗昌跋华阴本驳东汉二名之说云："碑建于延熹⑤，而谓以莽制，东京无二名，察书者，监书也。夫莽，汉贼也……安有世祖⑥正位二百年尚尊莽制不衰邪？"下文又举莽孙本名"会宗"，改为"宗"，复名"会宗"之事，谓"是当莽世亦自有二名也。况即往牒一按，二名不可胜纪，则瞽（gǔ）说无据，益可笑也。"盖郭宗昌为确信碑为郭香察所书者。

第五类，论证不足，进退失据，终以"不可晓"之说了之者：赵崡既为洪适寻出注脚矣，又觉蔡邕与郭香察发生矛盾。《石墨镌华》

---

① 赵崡：明代金石学家。字子函，一字屏国，号敦物山人。盩厔（今陕西周至）人。致力金石考据学研究。录集石刻古碑二百五十余种，逐一考证，著《石墨镌华》，是研究碑帖拓片的重要参考书。

② 宋荦：清代大臣、诗人、画家。字牧仲，号漫堂、西陂。归德（今河南商丘）人。官至吏部尚书。能诗文，工书画，精鉴赏。

③ 成亲王：即永瑆，号少厂、镜泉、诒晋斋主人。清乾隆帝第十一子，封成亲王，谥号哲。专精书法，兼攻各体。

④ 铁保：清代大臣，书法家。栋鄂氏，字冶亭，号梅庵，满洲正黄旗人。官至两广总督，因事免职。工书法，与永瑆、刘墉、翁方纲并称"清代四大书家"。

⑤ 延熹：东汉桓帝的第六个年号（158—167）。

⑥ 世祖：这里指汉世祖光武帝刘秀。

同条又云："但书虽遒劲，殊不类中郎。郭香何人，乃莅中郎书耶？且市石、察书、刻者皆著其名，而独无中郎名，何也？徐浩生唐盛时，去汉近，其人又深于字学，不应谬妄至此，皆不可晓。"舍近求远，自取纠缠，只得以"不可晓"三字了之。

第六类，附会史传人名以圆其说者：长垣本冯景跋，以洪适"察书"之说为是，且附和东汉无二名之说，但自于史书中见东汉二名者，皆汉宗姓，如广陵侯元寿、广川王常保、清河王延平、齐王无忌之属。又其他刘姓如刘骐骎、刘能卿、刘侠卿、刘文河等。并谓若庶姓，则十而九为单名。又云："或曰必其时实有郭香其人，明见汉史，乃可信耳。予初睹郭香姓名甚熟，恍惚如曾寓目者，因穷旬日之力，遍雠（chóu）《后汉书》，得之《律历志》。灵帝熹平四年，五官郎中冯光等言，历元不正，太史治历郎中郭香、刘固，意造妄说云云。此非即察书其人耶？以灵帝熹平四年，上距桓帝延熹八年，第（止）十年耳。十年之间，由书佐迁郎中，仕宦常理，讵不可信耶？"

所谓东汉无二名之说，殊属无稽，郭宗昌所举之外，其例尚多，亦非如冯景所指限于汉室宗姓也。宋人张淏（hào）《云谷杂记》补编卷二，"后汉亦有二字名"条："当莽时故有明禁，暨光武即位以来，士大夫相循袭，复名者极少，但不可谓无也。苏不韦，字公先，有传附于《苏章传》后；孔僖二子，曰长彦、季彦；又有刘骐骎，尝与刘珍校定《东观书》；谢承《汉书》有云中丘季智，名灵举；《郭泰传》有张孝仲、范特祖、召公子、许伟康、司马子威。此数人者，出于刍牧、置邮、屠沽、卒伍，决非以字行者，其为名无可疑。如此之类，见于书传中，今可考也。"又明沈德符《万历野获编》卷十，"词林单名"条："后汉人无复名，向以为王莽禁之，然而无据，况有马日磾诸人，则仍复名也。"

近代欧阳辅《集古求真》卷三于洪氏所持三项理由（一、丰字之写法；二、东汉无二名；三、汉碑无书者名），一一驳斥。其于二名问题，先引王世贞所举如：邓广德、梁不疑、成翊世、邓万世、王延寿，又举郑小同、苏不韦、谢夷吾。又举汉碑中晁汉强字产伯、严子修字仲容、金恭□字子肃。又举本碑内证，有邯郸公脩、郭君迁等。又列举汉碑有书碑人诸例。且更举察书说之反证云："请问汉碑尚别有署察书者乎？"其说至辨。

综观以上诸说，所以使"小儒舌敝"者，其故有二：

（一）蔡中郎名头高大，天下碑版之名皆归之。蔡撰碑文多巨作，集中累见，遂因撰碑，讹及书碑。又熹平中鸿都门立石经碑，董其事者，蔡邕之外，尚有马日磾、堂溪典等，残石中可考见者，不下二十五人。自《后汉书·蔡邕传》专以书石之功归蔡，于是蔡邕遂成为书碑专家，近人马叔平先生（衡）撰《汉石经集存》，提出驳议，谓石经碑石既多，制作时间又短，不可能为蔡一手所书，其言极为近理。徐浩虽生于唐，而考古讵尽精密？不信碑石，而信徐说，正如韩非所记郑人市履，"宁信度，无自信也"（《外储说左上》）。

（二）郭香察失去书碑权，半由被蔡邕所挤，半由其职衔过卑。论贵诛心，实以轻其为书佐耳。盖自唐宋以来，伐石谀墓，撰文书丹，必以达官显宦。遂觉区区书佐，岂可书碑！不知书佐下僚，不乏英俊，如《范滂传》中，书佐朱零，不肯诬证范滂，节义炳然，固无忝于中郎。其以无二名之说轻轻抹杀郭香察之名者，其意深，其术巧。至于赵崡，遂有"郭香何人，乃茝中郎书"之语，郭氏至此，于仅存之察书权亦几乎又被挤去，其故胥由官卑职小，而洪氏之心，亦正在于是也。

明乎此，乃知唐代待诏、令史所书告身，俱化为徐浩、颜真卿；

东汉熹平年间，议郎蔡邕等上书汉灵帝，建议正定儒学经籍文字，灵帝批准。官方组织校勘后，由蔡邕等用隶书一体书写，工匠刻碑，刻《鲁诗》《尚书》《周易》《春秋》《公羊传》《仪礼》《论语》七经共46通石碑，立于开阳门外太学前。后世称其为熹平石经，亦称"汉石经""一字石经"。东汉太学遗址在今河南洛阳洛龙区朱圪垱村，宋代以来常有残石出土。

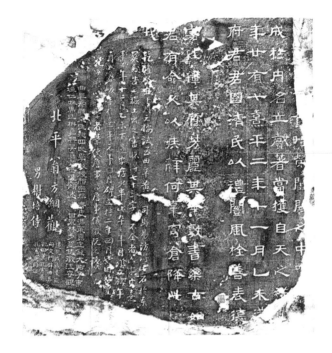

经生、书手所书释道经，俱化为褚遂良、钟绍京 ①，其故一也。

吾读此碑诸跋，最不能忍笑者，厥为冯景一篇。苦搜范书，居然得一姓郭名香之人，此尚不足奇。所妙者，其人居然官为郎中，竟使寒微之书佐，前程远大，有官可升，于是得以保留察书之资格。所惜其时赵崡已死，不及见此中郎郎中，衣冠赫赫，聚于一碑之下也！

此碑所见印本六种：（一）长垣本；（二）华阴本；（三）四明本；（以上三本端氏影印）（四）小玲珑馆本（东莞容氏影印）；（五）欧阳辅藏本（欧阳氏影印）；（六）章藻（qú）藏本（涵芬楼影印）。其未经影印流传者，尚不知多少也。

---

① 钟绍京：唐代大臣、书法家。字可大，虔州赣县（今江西南康）人。玄宗时官至中书令，封越国公，迁温州别驾。擅书法，人称"小钟"（三国钟繇为"大钟"）。

# 『绝妙好辞』辨
## ——谈曹娥碑的故事

　　汉代有个少女曹娥，投江寻找父尸，人称孝女，这是历史上一个著名的故事。曹娥死处，当时人曾为立碑纪念，还有人用八个字的隐语来评价碑文，解释出来即是"绝妙好辞"。后来这八字隐语或四字释文成了流传称赞好文辞的习用典故。再后出现碑文全篇的小楷写本，成为楷书法帖，这写本的摹本、刻本，又流传了千余年，俨然成了史实。但经过仔细考察，这中间存在着许多有趣的问题。下面试谈我的看法。

　　曹娥的事迹，现在见到最早的记载，要属东晋虞预的《会稽典录》，原书已佚。南朝宋代刘峻在《世说新语·捷悟》注中曾引此书一段说：

　　　　孝女曹娥者，上虞人。父盱（xū），能抚节安歌，婆娑乐神。汉安二年，迎伍君神，溯涛而上，为水所淹，不得其尸。娥年十四，号慕思盱，乃投爪于江，存其父尸。曰："父在此，爪当沉。"旬有七日，爪偶沉，遂自投于江而死。县长度尚悲怜其义，

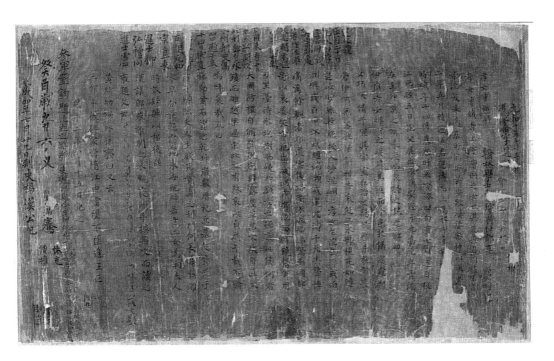

[ 东晋 ] 佚名《曹娥诔辞》
现藏辽宁省博物馆

为之改葬，命其弟子邯郸子礼为之作碑。

鲁迅《会稽郡故书杂集》曾据《艺文类聚》《太平御览》等书校了异文："汉安二年"之下，类书引有"五月五日于县江"七字，"号慕思盱"至"爪偶沉"廿七字，类书引作"缘江号哭，昼夜不绝声，七日"。今按宋本《世说新语》亦作"爪"，他书所引或作"瓜"，《水经注》作"衣"。按"衣"字较近情理。

在封建社会里，以殉父为孝，本是一般的封建道德观念，况且父亲被淹，女儿打捞致死；或因父死无所依靠，也就跟随一死，都是

情理之常。封建统治阶级为了提倡殉死，借此便立碑宣扬，更是常事。所以这个事件的存在，是完全可能的。

度尚是怎样命他的弟子邯郸淳[①]撰写碑文的呢？《后汉书·曹娥传》李贤注引《会稽典录》的另一段说：

> 上虞长度尚弟子邯郸淳，字子礼，时甫弱冠，而有异才。尚先使魏朗作曹娥碑，文成未出。会朗见尚，尚与之饮宴，而子礼方至，督酒。尚问朗碑文成未，朗辞不才，因试使子礼为之，操笔而成，无所点定。朗嗟叹不暇，遂毁其草。其后蔡邕又题八字曰："黄绢幼妇，外孙齑臼。"

这里说了蔡邕题词，"其后"是指以后的时间，还是指稿本的后边，虽不明确，但还没说是在碑石上边。两段中并没有离奇的情节，虽然历史上的邯郸淳不字子礼，也可算是同名异字的人。只是用隐语做评语，不够爽快罢了。

至于度尚立的碑，确有其物。《水经注》卷四十：

> 浦阳江……江水东经上虞县南……江之道南有曹娥碑。娥父盱，迎涛溺死。娥时年十四。哀父尸不得，乃号踊江介，因解衣投水。祝曰："若值父尸，衣当沉；若不值，衣当浮。"裁（才）落便沉，娥遂于沉处赴水而死。县令杜（度）尚使外甥邯郸子礼为碑文，以彰孝烈。

蔡邕像

---

① 邯郸淳：三国魏书法家。字子叔（淑），颍川阳翟（今河南禹州）人。曾任博士、给事中。工书，尤善篆籀。著有我国最早的笑话集《笑林》，与丁仪、丁廙、杨修为曹植的"四友"。

这段所记，与《会稽典录》最为接近。只是"县长"作"县令"，"弟子"作"外甥"。"弟子"也可解为女弟之子。值得注意的是，"外甥"一词，不可能是郦道元杜撰而来的，而后世所传碑文中，却并不见"弟子""外甥"的字样。

到了刘义庆时，这个故事的枝叶就加多起来。《世说新语·捷悟》说：

曹操像

> 魏武尝过曹娥碑下，杨修从。碑背上见题作"黄绢幼妇，外孙齑臼"八字。魏武谓修曰："解不？"答曰："解。"魏武曰："卿未可言，待我思之。"行三十里，魏武乃曰："吾已得。"令修别记所知，修曰："黄绢，色丝也，于字为'绝'；幼妇，少女也，于字为'妙'；外孙，女子也，于字为'好'；齑臼，受辛也，于字为'辞'：所谓'绝妙好辞'也。"魏武亦记之，与修同。乃叹曰："我才不及卿，乃觉三十里。"

这里，八字隐语已明确地到了碑上，猜谜的人是曹操和杨修。刘峻也感觉到不妥，在注里说：

> 按曹娥碑在会稽中，而魏武、杨修未尝过江也。

古代注释之文，照例不能否定所注的内容，所谓"疏不破注"，疏尚且不能破注，注又怎能破正文呢？所以只好"有按无断"。他同时在注中又引了《异苑》一段说：

> 陈留蔡邕避难过吴，读碑文，以为诗人之作，无诡妄也，

因刻石旁作八字。魏武见而不能了，以问群僚，莫有解者。有妇人浣于汾渚，曰："第四车解。"既而，祢正平也。衡即以离合义解之。或谓此妇人即娥灵也。

蔡邕怎么会去题字？这里交代了，是避乱过吴，不存在南北的距离问题。题写变为刻石，就不致使人有字迹为何经久不灭之疑了。杨修换了祢衡，仍然是当时聪明出众的人。少女曹娥的"灵魂"也长大成为"妇人"了。

故事到了这时，发展并未停止。度尚所立，邯郸淳所撰的碑文，究竟内容如何，还没有下落。再后，碑文出现了。一卷小字抄本的碑文，卷中上边、左边、右边都有唐代名人题字，所署的年代，最早的是大历。宋朝人屡次摹刻在法帖里，有的刻了那些唐人题字，有的只刻正文。还有一卷绢本墨迹，唐人题字俱全，清代刻入《三希堂帖》。这些本子，至今都还流传着。各本笔迹并不完全一样，也有个别形近而异的字，大约是传摹时造成的。唐人那些题字，都是记载观赏的经过，属于"观款"一类，还可说是重在法书。到北宋时就不然了，蔡卞①重书碑文，刻了一块碑，立在当地，意在弥补原碑亡佚的缺憾。这卷碑文，此时算是受到正式承认。

这篇碑文果然当得起"绝妙好辞"吗？现在不妨逐段细读。

### 孝女曹娥碑

孝女曹娥者，上虞曹盱之女也。其先与周同祖。末胄荒沉，爰来适居。盱能抚节安歌，婆娑乐神。以汉安二年五月时，迎

---

① 蔡卞：北宋大臣。字元度，兴化仙游（今福建仙游）人。蔡京弟，王安石婿。熙宁进士，官至知枢密院事、观文殿学士。工书法，风格圆健遒美。

[北宋] 蔡卞《后汉会稽上虞孝女曹
娥碑》拓本
现藏中央美术学院图书馆
碑存浙江绍兴上虞区曹娥庙

伍君，逆涛而上，为水所淹，不得其尸。时娥年十四，号慕思盱，哀吟泽畔。旬有七日，遂自投江死，经五日，抱父尸出。以汉安迄于元嘉元年青龙在辛卯，莫之有表，度尚设祭诔（lěi）之。

这段叙事，大致与前边所引各书相同，而年月加详，情节加多。只是没露出邯郸淳，可说是县长度尚令弟子代笔，仍由自己应名，所以无须写出代笔人的姓名。首题"孝女曹娥碑"，而文中只说"诔之"，可说是把诔辞刻作碑文，如后世苏轼撰《表忠观碑》即以奏札作为碑文之类。都还说得过去。下边的诔辞说：

伊惟孝女，晔晔之姿。偏其返而，令色孔仪。窈窕淑女，巧笑倩兮。宜其家室，在洽之阳。待礼未施，嗟丧慈父。彼苍伊何，无父孰怙。诉神告哀，赴江永号，视死如归。是以眇然轻绝，投入沙泥。翩翩孝女，乍沉乍浮。或泊洲屿，或在中流。或趋湍濑，或还波涛。千夫失声，悼痛万余。观者填道，云集路衢。流泪掩涕，惊恸国都。

《诗经》的句子，在古代"赋诗断章"，已经乱作比附，这里虽有不甚恰当的地方，也难责备本文的作者。接着是：

是以哀姜哭市，杞崩城隅。或有刻面引镜，劓（lí）耳用刀。坐台待水，抱柱而烧。於戏孝女，德茂此俦。何者大国，防礼自修。岂况庶贱，露屋草茅。不扶自直，不镂而雕。越梁过宋，比之有殊。哀此贞厉，千载不渝。呜呼哀哉！

这里问题就多了。既够称为"绝妙好辞"，必有其绝妙之处。我们知道，古代撰文，讲究隶事用典，所用之典，又讲究贴切。当然也有过许多东拉西扯的，但那都被人轻视，不够"好"的标准。这篇文中所用的典故怎样呢？

首先是"哀姜哭市"。《左传》文公十八年：

> 冬十月，仲杀恶及视，而立宣公……夫人姜氏归于齐，大归也。将行，哭而过市，曰："天乎！仲为不道，杀嫡立庶。"市人皆哭，鲁人谓之哀姜。

仲是襄仲，鲁国的权臣，杀了太子恶及其胞弟视，把他们的母亲即文公夫人姜氏赶回齐国娘家。姜氏哭而过市。这件事与曹娥搭得上的地方，只有一个"哭"字。

其次是"杞崩城隅"。汉刘向《列女传》四：

> 齐杞梁妻，齐杞梁殖之妻也。庄公袭莒，殖战而死……乃枕其夫之尸于城下而哭……十日而城为之崩。既葬，曰："吾何归矣……"遂赴淄水而死。

这段有"哭"，有"赴水而死"，但那是哭夫殉夫而死，与殉父毫无关系。

再次是"克面引镜，劓耳用刀"。《列女传》四：

> 高行者，梁之寡妇也。其为人，荣于色而美于行。夫死早寡不嫁。梁贵人多争欲取之者，不能得。梁王闻之，使相聘焉。

梁寡高行
——明内府彩绘本
《古今列女传》

高行……乃援镜持刀，以割其鼻。

　　这是夫死不肯再嫁的"节妇"的事，与殉父投江而死的"孝女"何干？况且人家割的是鼻子，又与耳朵何干？

　　再次是"坐台待水"。《列女传》四：

　　　　贞姜者，齐侯之女，楚昭王之夫人也。王出游，留夫人渐台之上而去。王闻江水大至，使使者迎夫人，忘持其符，使者至，请夫人出。夫人曰："王与宫人约，令召宫人必以符。今使者不持符，妾不敢从使者行。"……使者反取符，还则水大至，台崩，夫人流而死。

　　这段，人的身份是楚昭王夫人，事的情节是等待水来，都与曹娥渺无关系。所搭得上的，只一"水"字。

　　再次是"抱柱而烧"。《列女传》四：

　　　　伯姬者，鲁宣公之女，成公之妹也。其母曰缪姜，嫁伯姬于宋恭公……恭公卒，伯姬寡……伯姬尝遇夜失火，左右曰："夫人少避火。"伯姬曰："妇人之义，傅母不至，夜不可下堂。越义求生，不如守义而死。"遂逮于火而死。

　　这段仍是"节妇"的故事，与"孝女"无关。尤其奇怪的是，伯姬只是不肯下堂避火，被火烧死，她当时是否"抱柱"，并无明文。抱柱典故，古代以尾生的事为最著名。尾生与女子订约会，在桥梁下边见面，女子不来。水来了，尾生不走，抱梁柱而死。见《庄子·盗跖》。

不难理解，作者寻找被水淹死的典故，当然见到尾生一事。但他是个男子，无从比附，而又弃之可惜，便把抱柱二字移到伯姬身上。

又次，这段有句云："何者大国，防礼自修。"这话如果是指以前各条典故中人，则性质与曹娥并无关系；而曹娥的投江，是为殉父，又与"礼防"何干？总之，比拟不伦，离"好"甚远。

再下是：

> 乱曰：名勒金石，质之乾坤。岁数历祀，丘墓起坟。光于后土，显照天人。生贱死贵，义之利门。何怅华落，雕零早分。范艳窈窕，永世配神。若尧二女，为湘夫人。时效仿佛，以招后昆。

这篇碑文中最足令人愤慨的，要数"生贱死贵，义之利门"八个字了。这二句是说：一个卑贱的人，只要一死，立刻可以高贵。曹娥的死，当然不是为了身后高贵，但封建统治阶级可以利用来做宣传资料，说：这是达到"义"的最便利的门径。在历代文章中，鼓吹殉死的说法虽然很多，大都还戴上面具，转弯抹角，不敢直说。像这样直截了当地以"贵"做可耻的利诱，还是少见的。蔡卞大约嫌"利门"二字生疏，改写为"利之义门"，却成了谈利益的合法性。不但文不对题，且非作者本意。

这篇碑文，不仅是用典不切，修辞也很有问题。例如前边用到的"劙"字，《说文》："劙，从刀剺声，剥也，划也。"也就是用刀割东西。这个字中本已包括了刀的作用。而碑文说"劙耳用刀"，这与说"吃饭用口"有什么不同？又如"丘"字、"坟"字。《说文》："丘，土之高也。""坟，墓也。"段注引《礼记·郑注》："土之高者曰坟。"可见丘、坟本是同义字。碑文说"丘墓起坟"，又与"天

地乃宇宙之乾坤"有什么两样？如此等等，叠床架屋，真是"废辞"而非"好辞"，又怎能算得"绝妙"？

碑文后边还有一段附加语：

> 汉议郎蔡雍（邕）闻之来观，夜暗以手摸其文而读之。雍题文云：黄绢幼妇，外孙齑臼。又云：三百年后，碑当堕江中。当堕不堕逢王叵。升平二年八月十五日记之。

这段似乎不算碑文正文之内的话，而是传抄碑文的人附录的。"黄绢"等八字是从前记载已见的，"三百年后"等十六字则是这故事中初见的。"升平二年"等十一字表示本文是在这时抄写的。这都像是并无问题，但问题是仍然掩盖不住的。"蔡邕闻之来观"，当然观的是碑，碑已立在那里，何以来不及等到天明，而必要在夜间暗中摸着来读呢？

原来作者是非常细心的。他说了许多不贴题的典故之后，立刻跟上两句说："呜呼孝女，德茂此俦。"说曹娥的"德"比那些人都高，如果谁嫌他用典不切，他可以说讲的是"德"，不是讲的事迹。但既讲抽掉事迹的"德"，而古代够上有"德"的女子很多，又何以专选"哭"的和"死"的呢？其实这都是打埋伏，用"德茂此俦"可以掩过用典的不切，用"夜暗手摸"可以掩过蔡邕评论的不妥，显得他之所以把"极多废话"当作"绝妙好辞"是情有可原的。

至此，碑文的公案，大部已竣。"三百年后"的谶记又是哪里来的？按这条谶记末句各帖本或作"逢王匡"，或作"逢王叵"，关系不大。问题是这个谶记也不是此碑特有的。宋邵博《河南邵氏闻见后录》卷三十云：

《隋唐嘉话》：将军王果于峡口崖侧见一棺将坠，迁之平地，得铭云："后三百年水漂我，欲堕不堕逢王果。"

按今传本刘悚《隋唐嘉话》下，记这铭文云：

更后三百年，水漂我。临长江，欲堕不堕逢王果。

又五代晋李翰《蒙求·上》，"王果石崖"条注引《神怪志》说：

将军王果为益州太守，路经三峡，船中望见江崖石壁千丈，有物悬在半崖，似棺椁……令人悬崖就视，乃一棺，骸骨存焉。有石志云："三百年后水漂我，欲及长江垂欲堕，欲堕不堕遇王果。"

民间传说，常有异文，不足为奇。曹娥碑文后的谶记，就是这种东西。碑文的作者顺手牵来，把它联在"黄绢幼妇"的谜语之后，于是又一次装饰了这个故事。

至于碑阴题隐语，也不仅这一件事。宋吴处厚《青箱杂记》七云：

徐铉父延休博物多学，尝事徐温为义兴县令。县有后汉太尉许馘庙，庙碑即许劭记，岁久字多磨灭。至开元中，许氏诸孙重刻之。碑阴有八字云："谈马砺毕，王田数七。"时人不能晓。延休一见为解之曰：谈马即言午，言午许字；砺毕必石卑，石卑碑字；壬田乃千里，千里重字；数七是六一，六一立字。此亦杨修辨斋臼之比也。

这碑重立于开元中，当然可以说是受蔡邕故事的影响。但也可见这类题语唐代还在流行，是并不稀罕的。

碑文末尾，由于有"升平二年"一行字，宋代很多丛帖便把它归到王羲之名下，与《黄庭经》《乐毅论》等帖合在一起。只有南宋《群玉堂帖》标题作"无名人"。究竟是何时何人所书，至今还莫衷一是。

在这故事流传的历史中，最吃亏的是蔡卞。他在元祐八年正月，在上虞县曹娥庙立了一块碑，末题："左朝请郎充龙图阁待制知越州军州事蔡卞重书。"他把碑文中的字句改了许多，如前举的"利之义门"和把"乱曰"改为"铭曰"，即是最显著的地方，其余尚多，不再详举，但他对度尚和邯郸淳的关系却不好处理。他在碑题的次一行写道："汉上虞令度尚字博平"，下边空了一块地方相当一个字又半个字的大小，再写"弟子邯郸淳字子礼撰"。照这写法，究竟度尚是干什么的？如果仅仅是为表明他是邯郸淳的师长，那又何必留出那块空地？可见这篇文的立碑、撰文、应名、代笔种种含糊不清的说法，把蔡卞搅得已无所措手了。还有"黄绢"等八字，使他也不易安排，他在撰人一行之后另起一行，作："蔡邕题其碑阴云黄绢幼妇外孙齑臼。"把碑阴上的字移到碑阳撰人之后，是金石中罕见之例，也看出他没有办法才硬挤在这里的。那"三百年后"的谶记竟使蔡卞再也想不出安插的地方，不得不割爱了。古代刻帖是印刷出版名家法书，内容真伪，刻帖人往往不负责任，自《淳化阁帖》已然如此。地方官重立古碑，性质则有不同，必是认为原有此碑，后来毁坏或亡佚，所以重书重立。蔡卞重立此碑时，却未仔细考察度尚当时所立的碑，原文是否就是这篇，同时还写错了度尚的官衔。汉代县的长官，大县的叫"令"，小县的叫"长"。度尚是上虞县的"长"，他却写

成了"令"。如果说他是按照《水经注》的记载，又何以不写"外甥"，而写"弟子"呢？这也见得蔡卞的鲁莽从事。至于《嘉泰会稽志》卷六，记载曹娥庙说："有晋右将军王逸少所书小字，新安吴茂先师中尝刻于庙中，今为好事者持去。"这是一块小楷帖石，算不得立碑了。

故事到了这里，可算告一段落。总之：曹娥投江殉父，在当时社会中，是一个动人的事件，因而辗转传述，造成了异说纷纭。以这件事为主干的故事，在流传过程中，陆续旁生枝叶，成了一个热闹的故事。无论那些细小情节异同，即抱父尸出水，邯郸淳撰文，蔡邕题碑，曹操猜谜，小楷写本，王羲之书，等等事项，都不过是这棵茂密扶疏、干霄百尺的故事大树中几个长大枝柯而已。

记汉《刘熊碑》
兼论蔡邕书碑说

一

　　古代石刻和它们的拓本，究竟有哪些价值？据我粗浅的认识，主要的约有以下三个方面：石碑造形、雕琢、刻字方面的工艺美术的资料和借鉴价值；文辞内容方面的历史、语言、文学的资料价值；文字、书法方面的文字史、书法史、书法艺术的资料和借鉴价值。当然不见得每件古代石刻都同时具备这些条件，它们或者有此无彼，或者此多彼少，但至少要具有其中一项的价值，才会流传被人重视。至于著名的古代石刻，有些原石残毁不存，有些原石虽存而文字剥落不全，或字迹笔画失真，因此偶然保存下来的旧拓本，便更加被人重视了。

　　《刘熊碑》是流传下来的著名的汉碑之一，北魏郦道元《水经注》已经记载，北宋欧阳修《集古录》、赵明诚《金石录》等也都著录，南宋洪适《隶释》又详记了碑文。《隶释》所记，只有少数残缺的字，

[东汉]《刘熊碑》
宋拓本
现藏中国国家博物馆
碑存延津县博物馆

可见南宋初期全碑还没有断毁。后来碑石断毁，残存两大块。又不知什么缘故，即这两块残石又已无存（只有碑阴残石，一九一五年为顾燮光访得，现存河南延津县文化馆，《文物》一九六四年第五期曾介绍过）。而这碑阳残石的拓本，流传也极稀少。如清代金石家翁方纲著《两汉金石记》，也只据双勾摹本，并没见过原拓。近百年来流传的拓本，只有三件：一是刘鹗<sup>①</sup>旧藏本，二是范懋政旧藏本，三是沈树镛旧藏本。沈本只是原碑下边那半截残石的拓本，剪裱成册，有赵之谦<sup>②</sup>补写原碑上边那块残石的字，又写了下半截各字的释文。这本曾经中华书局影印，详细校对，知是翻刻。那么现存的真本，只有刘本和范本了。现在这两本分别藏在中国历史博物馆<sup>③</sup>和故宫博物院。两本的情况大致如下。

刘鹗旧藏本：整纸未剪，上一块残存原碑起首十五行，每行十二字（以存字最多的那行计算）；下一块残存原碑下半截二十三行（原碑共二十三行），每行十七字（原碑每行三十三字）。拓墨略重，细看原石残泐的细微痕迹，这本比范本稍少，知这两本拓时应在同时代，而此本微先。这本由刘鹗归端方<sup>④</sup>，后归衡永<sup>⑤</sup>。衡永生前秘不示人，一九六五年他死后，已由他的后人售给了国家，现藏中国历史博物馆，

---

① 刘鹗：清末小说家。字铁云，号老残，别署洪都百炼生。江苏丹徒（今镇江）人。诸生出身，通数学、水利，入巡抚幕府帮办治黄工程，以功保荐候补知府，旋弃官经商。因在八国联军侵华时低价向俄军购太仓储粟赈济难民，被以"私售仓粟"罪充军，死于新疆。著有《老残游记》《铁云藏龟》等。

② 赵之谦：清代篆刻家、书画家。字㧑叔，号无闷。会稽（今浙江绍兴）人。咸丰举人，官至知县。精篆刻，擅书法，善绘画，开清末写意花卉以金石入画之先河。

③ 中国历史博物馆：即今中国国家博物馆。

④ 端方：清末大臣、收藏家。字午桥，号匋斋，满洲正白旗人。官至两江总督，保路运动中被杀。嗜金石书画，收藏文物颇富。

⑤ 衡永：收藏家。字湘南，号亮生。完颜氏，清亡后改姓王。直隶总督崇厚子，溥忻连襟。曾仟正红旗满洲都统、中央文史馆馆员，工书画，精鉴藏，专研清代文物掌故。

公之于世。

范懋政旧藏本：旧经剪裱成册，后恢复裱成整幅。这本所拓两拓残石，与刘本完全一样。拓墨较刘本稍干一些。这两本拓纸因流传年久，都有磨伤处，但损字都不多，并且两本可以互相校补。范懋政是鄞（yín）县天一阁范氏的后人，这本只有范懋政在道光二十三年（1843）所写的一个标签，近世看到过的人也非常之少。这本在解放后归故宫博物院。

<h1 style="text-align:center">二</h1>

古代石刻的内容，常是以它们的用途而决定的，千差万别，固然难以细数。但其中数量最多，或说占据主要部分的，约有四类：一是封建帝王自己歌"功"颂"德"，夸耀势力的；二是记载迷信、祭祀事物的；三是歌颂官僚们的"德政""去思"的；四是记载死人事迹的，也就是"谀墓"的文章。其中无论哪一类，本质上都是封建统治阶级自己互相吹捧的言论，原无足取。但是这里边常常具有不同用途、不同程度的资料，只看我们怎样批判地利用、提取而已。

《刘熊碑》的内容，是属于"德政""去思"一类的，"冠冕堂皇"，说它的一切似乎都是"登峰造极"的。在敦煌发现的写本中常见有许多"应用文"的成篇样本，有如后世的《留青集》《酬世大全》等书，是预备给撰写人模拟甚至抄用的。因此我很怀疑汉代撰写碑文的人早已有一套这种现成程序，或说是"夹带""小抄"，用时一抄，加上碑主的姓名就够了。这《刘熊碑》文，据《隶释》所录全文来看，其中叙述与刘熊直接有关的，只有："君讳熊，字孟阳，广陵海西人也。""光武皇帝之玄，广陵王之孙，俞乡侯之季子也。""出

省杨土，流化南城。"共三处。此外，还有三处有"刘父"一词，其余的颂扬言辞，和其他碑中颂扬其他官僚的词句并没什么两样，如果彼此互换，也没有什么不一致处。最奇怪的是，刘熊官是酸枣县的县令，碑额上据记载说也有"酸枣令"的字样，但全碑文中却没有一处提到他做的官是酸枣令，这岂不是滑稽的事吗？其实不仅刘熊一个碑如此，也不只汉碑中如此，凡是封建统治阶级自吹自捧的文字，实际上大都如此。

《刘熊碑》的书法，在汉碑中确有它的独特风格。我们知道，汉碑精品中的字迹，大约有两类风格，一类是刀刻的痕迹较重的，一类是笔写的特点明显的。前一类虽然另有"古朴"的风味，但是如果仔细地寻觅笔毫的轻重来去的踪迹，常是相当费力的。例如《张迁碑》《石门颂》，等等。当然其中并不是毫无笔锋可寻，但刀痕的比重究竟是较多些的。后一类刊刻精致，笔法明显。例如《华山碑》《曹全碑》等。当然，其中并不见得完全能够表现笔写的一切效果，但笔法的特点究竟是较多些的。这一类的弱点，在于"气魄"常常稍逊于第一类。这《刘熊碑》的书法风格，是应属于第二类的，但它不仅点画精美，同时又具有沉厚而挺拔的风格，翁方纲评这碑的笔法遒逸过于《华山碑》，是相当恰当的。

# 三

这《刘熊碑》上并无书人姓名，但曾有过一番附会。唐代诗人王建有一首《题酸枣县蔡中郎碑》的诗说：

苍苔满字土埋龟，风雨销磨绝妙词。

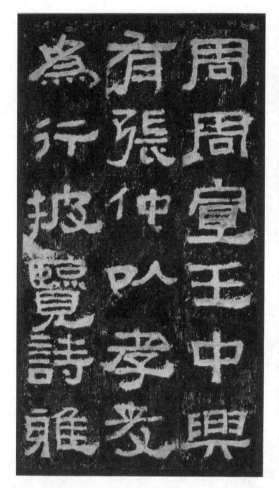

[东汉]《张迁碑》明拓本（局部）
现藏故宫博物院
碑存山东泰安岱庙

君讳全字景完

敦煌效穀人也

其先盖周之胄

武王東乾之椟

蕭伐段商阮定

爾勳福禄祋同

[ 东汉 ]《曹全碑》明拓本（局部）
现藏故宫博物院
碑存西安碑林博物馆

不向图经中旧见，无人知是蔡邕碑。

于是后人多信据这个传说，认定这个碑是蔡邕所书。他们相信的理由，最重要的是两点：一是王建是唐代人，离汉代较近些；二是图经有记载，不同于随便的传说。我们先问，唐代人所说的就必定可信吗？例如《华山碑》末分明写着：

京兆尹敕监都水掾霸陵杜迁市石，遣书佐新丰郭香察书，刻者颍川邯郸公脩、苏张工、郭君迁。

而唐代徐浩《古迹记》却硬说这《华山碑》是蔡邕书，好像他没有看到碑末那一行字。又《范式碑》中分明写着曹魏的"青龙三年"，而唐代李嗣真《后书品》也硬说它是蔡邕所书。难道蔡邕死后几十年，还会来写这个碑？这都是唐代人的谣言。

其次是图经的问题。古代图经，很像后世的"游览指南"，远不如清代人那样把它当作"史书"来撰著。其中收罗传闻，不辨真伪，也是常有的事。汉《乙瑛碑》末有北宋嘉祐七年张稚圭①题字，说这《乙瑛碑》是"后汉钟太尉②书"，又说明他是"按图（经）题记"。《乙瑛碑》立于永兴③元年，难道钟繇早生了几十年来写这碑吗？又曹魏《孔羡碑》原无撰人、书人姓名，仍然是这位张稚圭在同一年

---

① 张稚圭：北宋人。仁宗庆历六年（1046）进士，神宗时任知大宗正丞事。

② 钟太尉：即钟繇，三国魏大臣、书法家。字元常，颍川长社（今河南长葛东北）人。曹操任命为侍中守司隶校尉，持节督关中诸军，魏明帝时为太傅，世称"钟太傅"。工书法，博采众长，兼善各体，与王羲之并称"钟王"。

③ 永兴：年号名，东汉、西晋、冉魏、前秦、北魏等王朝或割据政权都曾使用过，此处指东汉桓帝年号（153—154）。

又"按图（经）谨记"了人名，他写道："魏陈思王曹植词，梁鹄书。"这大概也是从前边那一本图经上抄来的。哪个人名头大就拉哪个人，这本图经的可靠性也就可想而知了。由以上的各例看来，王建的诗，比徐浩、李嗣真、张稚圭的话，又能确切多少呢？

还有其他许多汉碑，如《夏承碑》并无书者姓名，《郙阁颂》分明写着"从史位□□□□字汉德为此颂，故吏下辨□（仇）□（绋）□（字）子长书此颂"，也都曾被人们说是蔡邕书。诸如此类，不胜枚举。这些蔡邕书碑的传说，如果仅仅是一些图经的作者误听传闻，或有意拉大名人为那个地方的古迹增声价，这并不足奇怪。可怪的是自宋以来许多著名的历史家、金石家曾费尽气力为汉碑拉蔡邕，则是非常值得注意的。

《华山碑》分明写着"书佐新丰郭香察书"，洪适《隶释》却说："东汉循王莽之禁，人无二名，郭香察书者，察莅他人之书尔。"从此以后，明清许多著名的学者，自顾炎武至翁方纲等，都相信此说，甚至还百般设法证明书碑的是蔡邕，而那个姓郭的只是检查、校对的人，与"杜迁市石"相对。但事实上东汉以两个字为名的人却非常之多，宋张淏《云谷杂记》、明王世贞《弇州集》、郭宗昌《金石史》、沈德符《野获编》、近代欧阳辅《集古求真》等书都找出大批后汉时两字为名的人，如苏不韦字公先，丘灵举字季智等，不下几十个例子。欧阳辅还提出反问说，即在郭香察书之下，就有颍川（籍贯）邯郸（复姓）公脩（名）等两字的人名，何以都不看见？他还说，其他汉碑上何以绝对不再有"察书"的记载呢？这个反问，是很有力的。

明赵崡《石墨镌华》对《华山碑》有一段议论，说：

郭香察书

书虽道劲，殊不类中郎（蔡邕）。郭香何人，乃莅中郎书耶？且市石、察书、刻者皆著其名，而独无中郎名，何也？徐浩生唐盛时，去汉近，其人又深于字学，不应谬妄至此，皆不可解。

他也感觉到既是蔡邕书，何以市石、察书、刻者都有姓名，书碑的人反倒不题姓名，这在逻辑上究属说不下去，但他还是被徐浩的名头吓住了，只以"不可解"了之。这段话中，除了表现矛盾之外，还给了我们一个重要启发，即"郭香何人，乃莅中郎书"，这两句话，深足代表封建统治阶级的等级观念。于是可以恍然而悟，自宋至清那些封建统治阶级文人之所以不惜费尽心力，把"郭香察（人名）书"解释成"郭香（人名）察书"，固然不是没有迷信徐浩说法的因素，但主要的还是嫌郭香察这个"书佐"官卑职小罢了。怎知道呢？清代冯景跋《华山碑》说：

或曰必其时实有郭香其人，明见汉史，乃可信耳。予初睹郭香姓名甚熟，恍惚如曾寓目者，因穷旬日之力，遍雠《后汉书》，得之《律历志》。灵帝熹平四年，五官郎中冯光等言，历元不正，太史治历郎中郭香、刘固，意造妄说云云。此非即察书其人耶？以灵帝熹平四年，上距桓帝延熹八年，第（止）十年耳。十年之间，由书佐迁郎中，仕宦常理，讵不可信耶？

"书佐郭香察"变成"郭香"，降为校对人，赵崡还嫌他不配。冯景又找出郭香的做官"前程"，后来升官，成了郎中，于是这校对人才算勉强够了资格，而自宋至清的"衮衮诸公"费尽心力的造谣手续才算完成，目的才达到。"书佐"本是封建统治阶级内的成员，

由于地位卑小，他的书法成果也还要被掠夺，那么当时被统治的人们的一切创作，结局如何，也就更可想见了。因此在法书文物方面，也可了然许多无名小吏"令史"等所写的告身，都变成了"徐浩真迹"，许多出卖抄写劳动的无名"经生"等所写的佛经、道经，都变成了"钟绍京真迹"，也是这个缘故。

《刘熊碑》本是一位无名书家所写，被人派做蔡邕，已经一千多年，从今洗去这个虚假的头衔，还它一个本来面目，更觉得另有一番光彩！

<div align="right">

# 《集王羲之书圣教序》宋拓整幅的发现兼谈此碑的一些问题

</div>

　　唐代僧人怀仁集王羲之字刻成的《圣教序》碑是近两千年来书法史、美术史、手工艺史上的一件著名杰作。原石保存在西安碑林。但经过历代捶拓，已经屡有损伤了。一九七二年，在碑林石碑的石块缝中发现南宋时代的整幅拓本，且无论这在《圣教序》的流传拓本中是迄今所见的孤本，即在一般的汉唐碑版中，像这样的宋拓整幅也是极为罕见的。

　　在影印技术还未发明的时候，精美的书法，想要制成复本，只有两途：一是用油纸、蜡纸在原件上把它描下来，这叫向拓（后世多误作"响拓"）；一是把写在石上的字刊刻拓墨，或把写在他处的字勾描在石上，刊刻拓墨。这样的墨拓本，刻拓精美的，观者看去，宛然是笔写的一般。关于这种手工艺，在古代有不少著名的工匠和杰出的作品。

　　唐代玄奘法师从印度取来许多佛教经典，译成之后，唐太宗李世民给它作了一篇"序"；他的儿子李治，即唐高宗，当时还是太子，

大唐
太宗文皇帝

製
三藏聖教序

蓋聞二儀有象顯覆
載以含生四時無形
潛寒暑以化物是以

窺天鑒地庸愚皆識
其端明陰洞陽賢哲
罕窮其數然而天地
苞乎陰陽而易識者
以其有象也陰陽處

[唐]李世民撰、褚遂良书《雁塔圣教序》拓本（局部）
现藏美国哈佛燕京图书馆

[唐]李治撰、褚遂良书《述三藏圣教序记》拓本（局部）
现藏日本东京国立博物馆

给它作了一篇"记"，其实也是一篇序文。还有玄奘向他们父子申谢之启，这父子都有答书，也都刻在文章之后。再后刻着《心经》和译经润色文字的大臣衔名。这在当时的佛教界是一件大事。这两篇序文和两篇答书，便是当时佛教的最有权威的"护法"。

碑上记载"弘福寺沙门怀仁集晋右将军王羲之书"，又记载"诸葛神力勒石""朱静藏镌字"。集字是从王羲之的原帖上描摹出序文上要用的字；勒石是把集出来的字勾到石面上，勾画轮廓叫作勾勒；镌字是用刀刊刻勾在石上的字。这块千载驰名的碑刻，除了开凿石材的人以外，便是这三位艺术家合作而成的。李世民最喜好王羲之的书法，他曾为《晋书·王羲之传》写过传后的评论。怀仁特别选择王羲之的字迹来集成碑文，他的用意也是不言而喻的。

传说怀仁为了搜集王羲之字迹，费了若干年的工夫。这虽然出于悬揣，但看每个字笔画的顿挫流动，字形、字势的精密优美，上下字、前后行的呼应连贯，真足使人惊讶叹赏。而全部字数又是那么繁多，

也绝不是短时间所能完工的。这块碑文不仅是古代法书的一件名作，也不仅是王羲之字迹的一个宝库，实际是几个方面综合而成的古代工艺美术的一件绝品！

刻在碑上的字，经过历代捶拓，至今石面已经磨下了一层。拓出的字迹，不但有些笔画已经损缺，即使那些没有损缺的笔画，边上也呈现模糊而不准确的形状，有的笔画瘦削，成了一根根的火柴，完全失去了笔写的样子，更无论什么王羲之的风格了。不但此碑是这样，其他碑刻也有同样情况。因此欣赏碑刻的人，多好搜求旧拓。一般大书深刻的碑石，由于字形大、笔画粗，只要石上没有剥落残损，新拓旧拓，有时差别还不太大。《集王圣教序》字形较小，刻法又极精细。一个破锋（笔尖破开，成了双叉）、牵丝（笔画与笔画之间牵连的细丝），都一一表现出来。后世的拓本，虽然字形、行气俱存，但精微的细节和墨迹一般的神采却完全消失了。此碑唐拓本，今天已不存在，要看精彩的拓本，只有从宋拓本中寻求。

现在流传的宋拓本虽不少，但都已剪成碎条，按文章顺序，裱成册页，早已没有整幅未剪的了。后拓的整幅，虽还能看出行款，却又不见字迹风神，只能使人知道某某字在什么位置而已。

一九七二年西安碑林中保存的《石台孝经》，在一次搬动陈列位置时，拆卸重立，发现这个方形立柱的碑是用四块三棱的大石条拼成，每条石的脊棱攒聚，平面向外，上加碑顶，下承碑座，把它从上下固定。在拆开时发现石块缝中夹有折叠的古纸，推测可能是前代移碑或调整位置时垫衬石材，使不松动所用的。这幅《圣教序》的整幅拓本，被折叠成方形一叠，即是那些古纸中的一件。同时发现折叠的古纸中，还有女真文的版刻印本，可以知道这张《圣教序》也是同时期的拓本。以"宋"标识年代，是习惯的称法，如果兼顾

大唐三藏聖教序

太宗文皇帝製

弘福寺沙門懷仁集晋

右將軍王羲之書

蓋聞二儀有像顯覆

載以含生四時無形潛

寒暑以化物是以窺天

鑑地庸愚皆識其端

《宋拓圣教序册》（局部）
现藏台北故宫博物院
原石现藏西安碑林博物馆

到地区关系，称为"金拓"当更为确切。

展开来看，纸上的破损处并不太多，可以说基本完好。这块碑石后来在上半部斜断了一道。但在什么时候断的，则说法不一。相传以为凡此碑石未断时拓本都是宋拓。现在这幅拓本，即是未断的拓本，可见旧传的说法不是没有根据的。这幅自末行"文林郎"处微有一小条细痕，是石质上的裂璺（wèn），可知后来从这里断裂，是有它的内在条件的。

石面刻的笔画肥瘦，是原字的真像，铺纸捶按，纸陷入笔画的石槽中，纸上加墨，便成白字。揭下纸来，从纸背看，笔画都呈凸出的皱褶，一经刷裱，皱褶全平，笔画也就拉肥，对原字来说，也就失真了。这本既未刷裱，年久皱褶也竟未压平，所以更加可贵了。

这个《圣教序》碑集的是王羲之的字，本来是碑上写得明明白白的。后世相信它是王字并加以重视的固然很多，而反对、怀疑，甚至全盘否定的也不是没有。推重的人如宋代黄伯思《东观余论》引宋初周越《书苑》的话说："唐文皇[①]制《圣教序》时，都城诸释诿弘福寺怀仁集右军[②]行书勒石，累年方就。逸少真迹，咸萃其中。今观碑中字与右军遗帖所有者，纤微克肖。"并且接着表示："《书苑》之说信然。"但宋代也有轻视它的，黄伯思提到："然近世翰林侍书辈多学此碑，学弗能至，了无高韵，因目其书为院体……故今士大夫玩此者绝少。"对这种见解，黄伯思辩驳说："然学弗至者自俗耳，碑中字未尝俗也。非深于书者，不足以语此。"黄氏的议论确实非常近理。

---

① 唐文皇：即唐太宗李世民，谥号文皇帝，故称。

② 右军：即王羲之，曾担任右军将军，故称。

董其昌像

到了明代末年，董其昌①忽然提出异说，他以为碑上的字是怀仁一手写成的，并非集字。他的理由有三点，都见于董氏自家摹刻的《戏鸿堂帖》，也见于《容台别集》和《画禅室随笔》中。

一、他得到一卷黄绢上写的《圣教序》碑文，他说："古人摹书用硬黄，自运用绢素。"他藏的这个卷子既是绢素所写，又是碑上的字样，可见碑上的字不是摹集所成，而是一手自写的。

二、他说这碑"唐时称为'小王书'，若非怀仁自运，即不当命之'小王'也"。

三、他说："吾家有宋《舍利碑》云习王右军书，集之为习正合。"

这三点理由都是站不住脚的：一、他藏的那卷绢上写的《圣教序》曾摹刻了一段在《戏鸿堂帖》中，字迹点画与碑上的字既不完全一样，而字形又比碑上的字略小。如果说这卷就是怀仁刻碑的底本，当时勒石时又是怎样一字一字去放大的呢？二、所称"小王书"是由于碑上的字形小，还是指不是第一手的摹本，都不可知。我自愧谫（jiǎn）陋，至今还不知唐人这句话见于什么书上，我很怀疑就是董氏所藏那卷后边跋语中的话。如果设想不误，那就正是说那一卷是缩小的临本。三、宋《舍利碑》原石尚在河南，字体即唐《实际寺碑》那一类，虽是学王，而与集摹王字并不相同。况且分明写的是"习"，正如说"仿某家体"。"集"之于"习"，无论什么讲训诂的书上也没有见过可以相通的解释。小学生的"习字本"绝不是"集字本"。"集句诗"句句都找得出作者姓名，和模拟某派某体的诗截然不同。董氏为了抬高他所藏的那个黄绢上的临本，硬说它即是刻碑的原底

① 董其昌：明末大臣、书画家。字玄宰，号思白、香光居士，华亭（今上海松江）人。官至南京礼部尚书，谥文敏。其山水画师法董源、巨然、黄公望、倪瓒，讲究笔致墨韵，并以佛家禅宗喻画，倡"南北宗"之说。

本，不惜造出这些拙劣的谣言，徒给后人留下笑柄。

至于宋代的"院体"书又是什么样子的呢？我们常看到宋代的制诰文书，确实都是学《圣教序》的风格的，这种习气一直沿至南宋，如绍兴时御书院人所书的《千字文》即是其例，不过模拟得更为拘滞而已。黄伯思所说的"院体"，即指这类。但我们今天看来，那些当时的"院体"也很美观，宋人厌薄常见的字样而有那样的评论，也是不难理解的，但与这块碑的书法本身并无关系。

碑中字都从哪里集来，今天已不可能一一追寻，但有些字还可以从今传的王帖加以比对而找到出处。姑举二字为例：如碑中"苦"（第二五行）字与《淳化阁帖》卷六《建安灵枢帖》中的"苦"字一样；再从大观重刻的精本《阁帖》也即是世称的《大观帖》来看，"苦"字确是从这里集出的。又如碑中"群"字凡两次出现（第六、一六行），末笔一竖，都是劈开成了双叉。这个"群"字与《兰亭帖》中的"群"字一样，《兰亭》各种摹本、刻本中此字的点画肥瘦，容或各有不同的地方，但末笔破锋双叉，在"定武""神龙"诸本中则是一致的。王羲之写"群"字怎能末笔都出现双叉？可见碑中"群"字是从《兰亭》集来的。以上这类，是可以确见出处的。

碑中各字是否都一律没有问题呢？却并不然。首先是"正"字（第九、一五行）、"旷"字（第一四行）。王羲之的祖父名"正"，父亲名"旷"。王帖中"正月"都写作"初月"，"旷"字在其他王帖中从来没有出现过。我们知道南北朝时代的士大夫对于家讳的避忌是异常严格的，有时听到家讳的同音字都要发生奇怪的反应，这类事在史书记载上是数不清的。颜之推《颜氏家训·风操篇》中更曾集中地举过许多例子。难道王羲之在那个时代中就那么敢于做犯"名教"的事吗？清代翁方纲在《苏米斋兰亭考》中曾主观地摘

——怀仁《集圣教序碑》

——王羲之《建安灵枢帖》

——怀仁《集圣教序碑》

冯承素《摹兰亭序》

[唐]怀仁《集圣教序》剪字集（局部）
现藏台北故宫博物院

出若干字以为王羲之真迹的典型，其中即有"旷"字，真可说是"失之眉睫"了。我认为碑上的"正"字或是从形近的字修改加工而成的，"旷"字或是用"日"字、"广"字拼凑而成的，如果都不是这样来的，那便是伪迹。

碑中所摹《兰亭》中字，"群"字之外，还有许多。由于《兰亭》发生了真伪的问题，碑中这些字也就随之发生了问题。这就要附带谈到《兰亭》。自清末有人因少见多怪对《兰亭》提出怀疑，以为是假的，至近年余波未息。如果《兰亭》是真的，那么碑中有关各字来源正确，自不待言。如果《兰亭》是假的，那么唐朝皇帝派萧翼去骗《兰亭》，而老僧辩才拿出来的根本是一卷假帖，又骗了皇帝。今天看来，不过是一幕喜剧。但在当时的怀仁，不会懂得清末人少

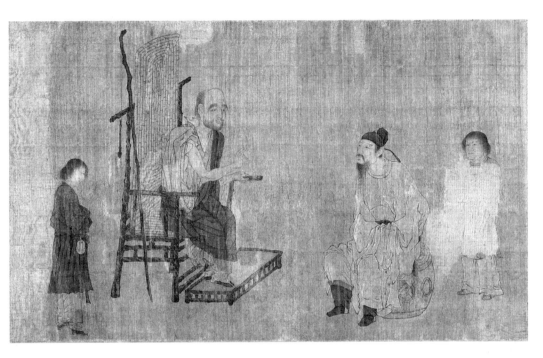

[南宋] 佚名《萧翼赚兰亭图》（局部）

现藏故宫博物院

见多怪的见解，何能不用《兰亭》中字？即便懂得，又何敢不用《兰亭》中字？这并不同于有意用伪书充数。所以碑中这部分的字，应无损于怀仁集字态度的忠实。包括前边所举"正""旷"各字，以及《心经》中所用的别字，都无损于此碑的艺术价值。

什么是怀仁误用的别字？如"般"字有的实是个"股"字（第二七、二八行），"色"字有的实是个"包"字（第二五、二六行）。有人以为是集来的字不够用了，才用别字代替。但碑中重字有许多是同一底本的，刻碑时是用摹出的字迹上石，不是剪贴原迹上石，并无够与不够的问题。这只是怀仁误用了别字，与王字的真伪无关。

别字之外，还有误用的字。唐人翻译经咒，对音用字，非常严格。"般若"的"般"不用"波"；"波罗"的"波"不用"般"。因为"般"字音的收尾处与"若"字音的初发处一致，可以衔接，正好用以表现连绵的梵音。所以"般若"不用"波若"（此问题承友人俞敏先生见告，并云"南无"不用"那摩"，亦属此例）。怀仁在咒语中两句"波罗揭谛"都作"般罗揭谛"，而我们看到的唐代的石刻或写本《心经》，极少有作"般罗揭谛"的。

还有经题的误处："般若"的译义是智慧，"波罗蜜多"是到彼岸。"心经"是"般若波罗蜜多心经"的简称，也有简称"般若心经"的。此碑《心经》的尾题作《般若多心经》。如从全称，他少了"波罗蜜"；如从简称，又多了一"多"。唐代《颍川陈公密造心经碑》中虽有差误处，但并不普遍。且士人写佛经出错误还可以谅解，而僧徒错写佛经，则不可谅解。可见怀仁这个和尚对于佛教所谓"外学"之一的书法虽那么精通，而对于佛教所谓"内学"的经典，却如此疏忽，恰可说是外学内行而内学外行了。

序中"般若多心经"

罗蜜多是大神呪是大
明呪是无上呪是无等等
呪能除一切苦真实不
虚故说般若波罗蜜多

呪即说呪曰
揭谛揭谛般罗揭谛
般罗僧揭谛菩提莎婆呵
般若多心经

《宋拓圣教序册》（咒语部分）

山高水长，
物象万千，
非有老笔，
清壮何穷！

传世名帖欣赏

# 《平复帖》说并释文

徽宗题字、双龙小玺

"政和"小玺

"宣和"小玺

西晋陆机《平复帖》，纸本，草书九行，前有白绢签，墨笔书"□□（晋平）原内史吴郡陆机士衡书"，笔法风格与《万岁通天帖》中每家帖前小字标题相似，知此签是唐人所题。又有月白色绢签，泥金笔书"□（晋）陆机《平复帖》"，是宋徽宗所题，下押双龙小玺，其他三个角上，各有"政和""宣和"① 小玺。拖尾骑缝处还有"政和"连珠玺，知此即宣和内府所藏，《宣和书谱》卷十四著录的陆机真迹（明代人有以为写者是陆云，甚至推为张芝的，俱无确据，不复论）。

按陆机（261—303）字士衡，三国时东吴吴郡人，吴丞相陆逊之孙，大司马陆抗之子。史称他："少有异才，文章冠世。"（《晋书》卷五十四本传）年二十，吴被晋灭，家居勤学十年，与其弟陆云被称为"二俊"。后入洛阳（西晋的首都），参加司马氏的政权，又受成都王司马颖的重用，为平原内史，又加后将军、河北大都督。

---

① 政和、宣和：都是北宋徽宗年号。

[西晋] 陆机《平复帖》
现藏故宫博物院

乃勿病里子心此三山五岳等年

亡垂湯巧巧復也方流乃

笙子楠佳物束生王君乃形在

此雨復束岁缘怪诸美勤

荣鲁田乱龙之墨此里威

墨如逢方林所陰三足

猫主里心草京之陽耶

乃乃圭

为司马颖讨司马乂，兵败，受谗，与弟陆云同被司马颖所杀。著述甚多，今传有《陆士衡文集》。善书，为文名所掩。

唐宋以来，讲草、真、行书书法的，都上溯到晋人。而晋代名家的真迹，至唐代所存已逐渐稀少，流传的已杂有摹本。宋代书画鉴赏大家米芾曾说："阅书白首，无魏遗墨，故断自西晋。"而他所见的真迹，只是李玮[①]家所收十四帖[②]中的张华、王濬、王戎、陆机和臣詹奏章晋武帝批答等几帖（见《书史》卷上。《宝章待访录》所记较略，此从《书史》）。其中陆机一帖，即是这件《平复帖》。宣和时，十四帖已经拆散不全。明张丑《清河书画舫》子集引《宣和书谱》说："陆机《平复帖》，作于晋武帝初年，前王右军《兰亭谶集叙》大约百有余岁。今世张、钟书法，都非两贤真迹，则此帖当属最古也。"（今本《宣和书谱》无此条，如非版本不同，即是张丑误记）宋岳珂[③]《宝真斋法书赞》卷二十跋《米元章临晋武帝大水帖》说："西晋字，在今岂可复得！"明董其昌跋说："右军以前，元常以后，唯存此数行，为希代宝。"其实明代所存，不但钟帖已无真迹，即二王帖，亦全剩下唐摹本了。按先秦和汉代的简牍墨迹，宋以前虽也偶有出土的，但数量不多，不久又全毁坏。可以说，在近代汉、晋和战国的简牍大量出土以前，数百年的时间，人们所能见到最古的，并非摹本的墨迹，只有这九行字。而在今日统观所有西晋以上的墨迹，其中确知出于名家之手的，也只有这九行。若以今存古代名家法书论，这帖还是年代

① 李玮：字公炤，钱塘（今浙江杭州）人。北宋仁宗驸马，官至节度使、检校太师。能画，工书法，善章草、飞白、散隶，喜收藏。

② 十四帖：即晋贤十四帖。宋代米芾在《书史》中将张华、王濬、王戎、陆机、郗鉴、陆琬（玩）和晋元帝、谢安、王衍、王羲之、谢万、王珣、臣詹和晋武帝、郗愔、谢尚等十四份晋人书帖积为"晋贤十四帖"，许为"天下法书第一"。

③ 岳珂：南宋文学家、史学家。字肃之，号亦斋、倦翁，相州汤阴（今属河南）人，岳飞孙，岳霖子。开禧进士，官至户部尚书，封邺侯。著有《金佗粹编》《桯史》等。

《平复帖》董其昌跋

最早的一件，以今存西晋名家法书论，这帖又是最真实可靠的一件。

　　这一帖称得起是流传有绪的。米芾《书史》记载检校太师李玮收得晋贤十四帖，原装一大卷，卷中有"开元"印和王涯、太平公主等人的藏印，卷前有"梁秀收阅古书"印，后有"殷浩"印。米芾说梁、殷都是"唐末鉴赏之家"，可知这一大卷的收集合装是在唐末。今《平复帖》第九行下半空处（八行"寇乱"二字之左）有"殷浩"朱文印，因而可知就是李玮所收的那一大卷中的陆机一帖。论起这《平复帖》的收藏者，就现在所知，最先的应推殷浩和梁秀。再据《书史》所记，那一大卷宋初在王溥家，传至其孙王贻永，转归李玮。后入宣和内府。但《宣和书谱》所载，并未完全包括那一大卷

中的帖，可知大卷的拆散，是在李玮收藏的时候。此后"靖康之难"，宣和所藏尽失，《平复帖》踪迹不明。到元代曾经张斯立、杨肯堂、郭天锡①、马昫（xù）等鉴赏，题有观款（见吴其贞《书画记》卷四）。还经陈绎曾鉴赏（见《清河书画舫》子集）。明代万历年间归韩世能，经董其昌题跋，传至其子韩逢禧。转归张丑，著录于《清河书画舫》《真迹日录》二集、《南阳法书表》各书。清初归葛君常，这时元人观款被割去。又归王际之。又归冯铨（见吴其贞《书画记》卷四）。转归梁清标②，刻入《秋碧堂帖》。又归安岐③。后入乾隆内府，进给太后，陈设在慈宁宫宝座旁（见《盼云轩帖》刻成亲王题秋碧堂本《平复帖》）。太后逝世后，颁赐遗念，这帖归了成亲王永瑆，刻入《诒晋斋摹古帖》，并有记载的诗文（见《诒晋斋集》卷一、卷五、卷八），但未写入卷中。后辗转流传于诸王府，三十年前由溥儒先生手转归张伯驹先生。一九五六年归故宫博物院。卷中各家藏印俱在，流传经过，历历可考。详见《文物参考资料》一九五七年第一期王世襄先生《西晋陆机〈平复帖〉流传考略》。

这一帖是用秃笔写的草字，《宣和书谱》标为章草。它与二王以来一般所谓今草固然不同，但与旧题皇象写的《急就篇》和旧题索靖写的《月仪帖》一类的所谓章草也不同；而与出土的一部分汉晋简牍非常相近。张丑《真晋斋记》（载在《真迹日录》二集）中只释了"羸难平复病虑观自躯体闵荣寇乱"十四字。安岐也说："其

---

① 郭天锡：元代收藏家。字佑（右）之，号北山，山西大同人。人呼为郭髯。曾任御史、理问。工书法，精鉴赏，晓音律。因收藏王羲之《快雪时晴帖》，自号书斋为"快雪斋"。

② 梁清标：清收藏家。字玉立，号棠村、蕉林等，直隶真定（今河北正定）人。明崇祯进士，授翰林院庶吉士，入清后官至保和殿大学士。工书法，精鉴赏，筑有藏书楼"蕉林书屋"，有"收藏古书画甲天下"之誉。

③ 安岐：清代收藏家。字仪周，号麓村、松泉老人。朝鲜族，天津卫（今天津）人。曾替大学士明珠经营盐业致富。善书画，精鉴赏，收藏精品后多归于乾隆《石渠宝笈》。

唯

跱

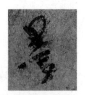

爱

称

夏、伯

文苦不尽识。"（《墨缘汇观·法书》卷上）我在前二十年也曾释过十四字以外的一些字，但仍不尽准确（近年有的国外出版物也用了那旧释文，随之沿误了一些字）。后得见真迹，细看剥落所剩的处处残笔，大致可以读懂全文。其中有些字必须加以说明，如：

第三行首二字略残，第二字存右半"隹"当是"唯"字。第五字"为"起笔转处残损。末一"耳"字收笔甚长，摇曳而下。

第四行首字失上半，或是"吴"，或是"左"。

第五行"详"下一字从"足"从"寺"，是"跱"字，"详"是安详，"跱"是竦"跱"。

第六行首"成"字，中直剥断。"美"字或释"异"。

第七行首字是"爱"，按《淳化阁帖》卷三庾翼帖"爱"字下半转折同此。又《急就篇》中"争"字之首，笔作圆势，可证"爱"字的"爪"头。"执"即"势"字。"恒"字"忄"旁残损，尚存竖笔上端。

第八行首字右上残留横笔的左端。右下"刀"中二横亦长出，知是"稱"（称）字。第三字张丑释"闵"，但"门"头过小"文"字过大，且首笔回转至中心顿结，实非"闵"字。按《急就篇》"夏"字及出土楼兰简牍之"五月二日济白"残纸一帖中"夏暮"的"夏"字，俱同此。第四字右半残损，存一小竖的上端，当是"伯"字。

第九行首字残存右半，半圆形内尚存一点，知是"问"字。

详观帖文，乃是谈论三个人，首先谈到多病的彦先。按陆机兄弟二人的朋友有三个人同字彦先（陆云与平原、与杨彦明书中也屡次谈到彦先，而且是多病的。见《陆士龙文集》卷八、卷十）：一是顾

荣 ①，一是贺循 ②，一是全彦先（见《文选》卷廿四陆机诗李善注）。其中只有贺循多病，《晋书》卷六十八《贺循传》记述他羸病情况极详，可知这儿指的是贺循。说他能够活到这时，已经可庆，又有儿子侍奉，可以无忧了。其次谈到吴子杨，他前曾到陆家做客，但没受到重视，这时临将西行，又来相见，威仪举动，较前大有不同了，陆机也觉得应该对他有所称誉。但所给的评论，仍仅只是"躯体之美"，可见当时讲究"容止"的风气和作用，也可见所谓"藻鉴"的分寸。最后谈到夏伯荣，则因寇乱阻隔，没有消息。如果这帖确是写于晋武帝初年，那时陆机尚未入洛，在南方作书，则子杨的西行，当是往荆襄一带去了。

这一帖是晋代大文学家陆机的集外文，是研究文字变迁和书法沿革的重要参考品，更是晋代人品评人物的生动史料。

一九六一年九月，一九六四年修改

## 附录：

### 《平复帖》释文

彦先羸瘵，恐难平复。往属初病，虑不止此，此已为庆。承使□（唯）男，幸为复失前忧耳。□（吴）子杨往初来主，吾不能尽。临西复来，威仪详跱，举动成观，自躯体之美也。思识□量之迈前，执（势）所恒有，宜□称之。夏□（伯）荣寇乱之际，闻问不悉。

---

① 顾荣：晋代大臣。字彦先。吴郡吴县（今江苏苏州）人。孙吴丞相顾雍孙。吴亡后与陆机、陆云同入洛阳，号"三俊"。任尚书郎等职，后见天下将乱，弃官南归。拥晋元帝建立南渡政权，为江南士族领袖。赠侍中、骠骑将军、开府仪同三司。

② 贺循：晋代大臣。字彦先。会稽山阴（今浙江绍兴）人。孙吴中书令贺邵子。与顾荣同为江南士族领袖，拥晋元帝镇建康，任太常、左光禄大夫等职。

《兰亭帖》考

东晋永和九年（353）三月三日，大文学家、大书家王羲之和
他的朋友、子弟们在山阴（今绍兴）的兰亭举行一次"修禊"盛会，
大家当场赋诗，王羲之作了一篇序，即是著名的《兰亭序》。这篇文章，
历代传诵，成为名篇。王羲之当日所写的底稿，书法精美，即著名的《兰
亭帖》，又是书法史上的一件名作。原迹已给唐太宗殉了葬，现存
的重要复制品有两类：一是宋代定武地方出现的石刻本；一是唐代摹
写本。

宋代有许多人对于《兰亭帖》的复制作者提出种种揣测，对于
定武石刻本的真伪也纷纷辩论。到了清末，有人索性认为文和字都
不是王羲之的作品。

这篇《〈兰亭帖〉考》是试图把一些旧说加以整理归纳，并对
存在的问题进行一些分析，然后从现存的唐代摹本上考察原迹的真
面目，以备读文章和学书法者做研究参考的资料。不够成熟，希望
获得指正。

[ 明 ] 文征明《兰亭修禊图》
现藏故宫博物院

一

　　论真行书法，以王羲之为祖师，《兰亭序》又是王羲之生平的杰作，
自南朝以来，久已成为法书的冠冕。这个帖的流传过程中，曾伴有
种种传说，而今世最流行的概念，大略如下：唐太宗遣萧翼从僧辩才
处赚得真迹，当时摹拓临写的人，有欧阳询和褚遂良。欧临得真，
遂以上石，世称定武本，算作正宗；褚临多参己意，算作别派。这种
观念，流行数百年，几成固定的历史常识。但一经勾核诸说，比观
众本，则千头万绪，不可究诘，而上述的观点，殊属无稽。如细节
详校来谈，非数十万字不能尽，兹姑举要点来论，论点相同的材料，
仅举其一例。

（一）唐太宗获得前的流传经过。

1. 原在梁御府，经乱流出，为僧智永[①]所得，又入陈御府。隋平陈，归晋王（炀帝），僧智果从王借拓不还，传给他的弟子辩才（见唐刘悚《隋唐嘉话》卷下）。

2. 真迹在王氏家，传王羲之七代孙僧智永，智永传他的弟子僧辩才（见唐张彦远《法书要录》卷三载唐何延之《兰亭记》）。

3. "元草为隋末时五羊一僧所藏。"（宋俞松《兰亭续考》卷一引宋郑价跋《兰亭续考》以下简称《俞续考》）。

（二）唐太宗赚取的经过。

1. "太宗为秦王日……使萧翊就越州求得之。"（《隋唐嘉话》卷下）

2. 唐太宗遣御史萧翼伪装成商客，与辩才往还，乘隙窃去（见《兰亭记》，赵彦卫《云麓漫钞》卷六引《唐野史》事略同）。

3. "武德四年欧阳询就越州访求得之，始入秦王府。"（宋钱易《南部新书》卷四）

（三）隋唐时的摹拓临写。

按双勾廓填叫作向拓，罩纸影写叫作摹，面对真迹仿写叫作临，其义原不相同。而古代文献，对于《兰亭帖》的摹本，三样常自混淆，现在也各从原文，合并举之。

1. 智果有拓本（见《隋唐嘉话》卷下）。

2. 赵模等四人有拓本。何延之云："太宗命供奉拓书人赵模、韩道政、冯承素、诸葛贞四人各拓数本。"（《兰亭记》）

3. 褚遂良有临写本。张彦远云："贞观年，河南公褚遂良中禁

---

① 智永：陈隋间书法家、僧人。本姓王，名法极，人称"永禅师"。王羲之七世孙，山阴（今浙江绍兴）人。善书，书有家法，创"永字八法"。因求书者络绎不绝，居处户限为穿，不得不用铁皮包裹门槛，号"铁门限"。相传临写《真草千字文》八百多本，分赠浙东各寺。

西堂临写之际便录出。"（《法书要录》卷三载褚遂良《王羲之书目》后跋，"录出"者，指羲之各帖之文，其中有《兰亭序》）

4. 唐翰林书人刘秦妹临本。窦泊(jì)云："兰亭貌夺真迹。"（《法书要录》卷六载《述书赋》卷下）

5. 麻道嵩有拓本。钱易云："麻道嵩奉教拓二本……嵩私拓一本。"（《南部新书》卷四）

6. 汤普彻等有拓本。武平一云："（太宗）尝令汤普彻等拓《兰亭》赐梁公房玄龄以下八人。"（《法书要录》卷三载唐武平一《徐氏法书记》）

7. 欧、虞、褚有临拓本。何延之云："欧、虞、褚诸公皆临拓相尚。"（《兰亭记》）

8. 陆柬之有临拓本。李之仪云："一时书如欧、虞、褚、陆辈，人皆临拓相尚。"（宋桑世昌《兰亭考》卷五引宋李之仪跋，按"陆"指陆柬之。桑世昌《兰亭考》以下简称《桑考》）

9. 智永有临本。吴说云："《兰亭修禊前叙》，世传隋僧智永临写，后叙唐僧怀仁素麻笺所书，凡成一轴。"（《桑考》卷五引宋吴说跋）

10. 王承规有模本。米友仁云："汪氏所藏《三米兰亭》……殆王承规模也。"（《桑考》卷五引宋米友仁跋）另有太平公主借拓之说，乃是误传，不具列①。后世仿习临摹和辗转传拓的，也不详举。

以上三项中多属得自传说和揣度意必之论，并列出来，以见它

---

① 关于借拓之说，《唐会要》卷三十五："《兰亭》一本，相传云将入昭陵。又一本，长安、神龙之际，太平、安乐公主奏借出入（外）拓写，因此遂失所在。"宋董逌《广川书跋》卷六云："《兰亭序》在唐贞观中旧有二本，其一入昭陵，其一当神龙中，太平公主借出拓摹，遂亡。"按太平公主借拓的事，见韦述所记，《会要》及董逌所谓又一本的，大概是另一个摹本，或是由于误读韦述的话。《法书要录》卷四载唐韦述《叙书录》云："自太宗贞观中，搜访王右军等真迹……凡得真行二百九十纸，装为七十卷，草书二千纸，装为八十卷……其后《兰亭》一时相传云将入昭陵玄宫。长安、神龙之际，太平、安乐公主奏借出外拓写《乐毅论》，因此遂失所在。"盖真行七十卷，草书八十卷，是总述全数。其后拈出二种：一时相传将入昭陵的，是《兰亭》帖；奏借出外拓写而失的，是《乐毅论》。俱因其亡失而特加记述的。——作者自注

知老之将至，及其所之既惓，情随事迁，感慨系之矣。向之所欣，俯仰之间，以为陈迹，犹不能不以之兴怀。况修短随化，终期于尽。古人云：死生亦大矣。岂不痛哉！每览昔人兴感之由，若合一契，未尝不临文嗟悼，不能喻之于怀。固知一死生为虚诞，齐彭殇为妄作。后之视今，亦犹今之视昔。悲夫！故列叙时人，录其所述，虽世殊事异，所以兴怀，其致一也。后之览者，亦将有感于斯文。

《宋拓定武本兰亭》
现藏故宫博物院

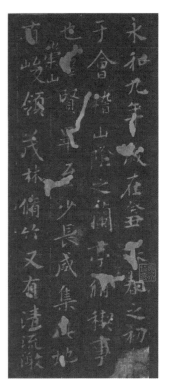

或因寄所託放浪形骸之外雖

觀宇宙之大俯察品類之盛所以遊目騁懷足以極視聽之娛信可樂也夫人之相與俯仰一世或取諸懷抱悟言一室之內

映帶左右引以為流觴曲水列坐其次雖無絲竹管絃之盛一觴一詠亦足以暢敘幽情是日也天朗氣清惠風和暢仰

永和九年歲在癸丑暮春之初于會稽山陰之蘭亭脩禊事也群賢畢至少長咸集此地有崇山峻嶺茂林脩竹又有清流激

们的矛盾分歧。宋以后人的话，更无足举了。

（三）隋唐刻本。

1. 智永临写刻石本。《桑考》云："隋僧智永亦临写刻石，间以章草，虽功用不伦，粗仿佛其势，本亦稀绝。"（《桑考》卷五，未注出处。又卷七引宋蔡安强跋谓智永本为正观中摹刻）

2. 唐勒石本。《桑考》云："天禧中，相国僧元霭曾进唐勒石本一卷，卷尾文皇署'敕'字，傍勒'僧权'二字，体法既臻，镌刻尤工。"（《桑考》卷五，未注出处）

3. 唐刻版本。米芾云："泗州山南杜氏……收唐刻板本《兰亭》。"（《桑考》卷五引宋米芾跋）

4. 褚庭诲临本。黄庭坚云："褚庭诲所临极肥，而洛阳张景元剧地得阙石极瘦，定武本则肥不剩肉，瘦不露骨，犹可想见其风。三石刻皆有佳处。"（《桑考》卷六引宋黄庭坚跋）这都是宋人所指为隋唐刻本的，并未著明根据，大概也多意必之见。至于后世辗转摹刻，或追加古人题署，或全出伪造的，更无足述。而所谓开皇本的，实在也属这类东西，所以不举。

（四）定武本问题。

定武石刻，宋人说得极多，细节互有出入，其大略如下。石晋末，契丹自中原辇石北去，流落于定州，宋庆历中被李学究得到。李死后，被州帅得着，留在官库里。熙宁中薛向帅定州，他的儿子薛绍彭翻刻一本，换去原石。大观中，原石自薛家进入御府（《桑考》卷三引宋赵枢（zhì）、荣芑（qǐ）、何薳（wěi）等跋，卷六引宋沈揆、洪迈等跋）。

这块石刻，宋人认为是唐代所刻，赵枢云："此文自唐明皇（《桑考》云："是'文皇'之误。"）得真迹，刻之学士院。"（《桑考》

卷三引赵桎定武本）周勋引《墨薮（sǒu）》云："唐太宗得右军《兰亭叙》①真迹，使赵模拓，以十本赐方镇，惟定武用玉石刻之。文宗朝舒元舆作《牡丹赋》刻之碑阴。事见《墨薮》，世号定武本。"（《桑考》卷六引宋周勋跋。功按"明皇"为"文皇"之误，已见赵桎跋，显宗当即玄宗，宋人讳玄所改者）

定武石刻出自何人摹勒，约有以下种种说法：

1. 出于赵模（见周勋跋）。

2. 出于王承规（见郑价跋）。

3. 出于欧阳询。李之仪云："兰亭石刻，流传最多，尝有类今所传者，参订独定州本为佳，似是以当时所临本模勒，其位置近类欧阳询，疑是询笔。"（《桑考》卷五引李之仪跋）又楼钥云："今世以定武本为第一，又出欧阳率更所临。"（《桑考》卷五引宋楼钥跋）又何蓬云："唐太宗诏供奉临《兰亭序》，惟率更令欧阳询所拓本夺真，勒石留之禁中，他本付之于外，一时贵尚，争相打拓，禁中石本，人不可得，石独完善。"（宋曾宏父《石刻铺叙》卷下引何子楚跋，子楚，蓬之字）

4. 出于褚遂良。米友仁云："昨见一本于苏国老家，后有褚遂良检校字，世传石刻，诸好事家极多，悉以定本为冠，此盖是也。"（《桑考》卷五引宋米友仁跋）又宋唐卿云："唐贞观中……诏内供奉摹写赐功臣，时褚遂良在定武，再模于石。"（《俞续考》卷一引宋唐卿跋）

5. 出于智永。荣芑云："定武《兰亭叙》，凡三本，其一李学究本，传为陈僧法极字智永所模。"（《桑考》卷七引荣芑跋）

6. 出于怀仁。米友仁云："定本，怀仁模思差拙。"（《桑考》

---

① 《兰亭叙》：即《兰亭序》，历代书帖上此处"序"多作"叙"，故保留原貌。

[唐]虞世南《摹兰亭序》（天历本）
现藏故宫博物院

卷五引米友仁跋）

　　从以上诸说看来，定武本是何人所摹，也矛盾纷歧，莫衷一是，所谓某人临摹，某人勒石，同是臆测罢了。

　　定武石本，宋人已有翻刻伪造的，它的真伪的区别，自宋人到清翁方纲的《苏米斋兰亭考》，辨析已详，现在不加重述。而历代翻刻定武本，复杂支离，不可究诘，现也不论。

　　（五）褚临本问题。

　　《兰亭》隋唐摹拓临写的各种传说，已如上述，综而观之，不下十余人。北宋时，指唐摹本为褚笔之说，流行渐多。米芾对于刻本，很少提到定武本，对于摹本，常题为褚笔。例如他对于王文惠[①]本，非常郑重地题称："有唐中书令河南公褚遂良，字登善，临晋右将军王羲之《兰亭宴集序》。"好似有十足的根据似的。但那帖上原无褚款，所据只在笔有褚法就完了。他说："浪字无异于书名。"（见《宝晋英光集》卷七）浪字书名，是指"良"字。当时好事者也多喜好寻求褚摹，米芾又有诗句云："彦远记模不记褚，《要录》班班记名氏。后生有得苦求奇，寻购褚模惊一世。寄言好事但赏佳，俗说纷纷哪有是。"（见

————————

① 王随：北宋大臣。字子正，孟州河阳（今河南孟州）人。宋真宗咸平进士，仁宗时拜相。谥文惠。

《宝晋英光集》卷三）则又否定了褚摹之说，米氏多故弄狡狯，不足深辨。但从这里可见当时以无名摹本为褚笔，已成为一种风气了。

自此以后，凡定武本之外唐摹各本，逐渐地聚集而归列褚遂良一人名下。至翁方纲《苏米斋兰亭考》（以下简称《翁考》）卷二《神龙兰亭考》说："乃若就今所行褚临本言之，则此所号称神龙本者，尚是褚临之可信者矣。何以言之？计今日所称褚临本，曰神龙本，曰苏太简本，曰张金界奴本，曰颍上本，曰郁冈斋、知止阁、快雪堂、海宁陈氏家所刻领字从山本，皆云褚临之支系也。"又说："要以定武为欧临本，神龙为褚临本，自是确不可易之说。"功按化零为整，这时总算到了极端。欧、褚这两个偶像，虽然早已塑成，但是"同龛香火"，至此才算是"功德圆满"！

综观以上资料，我们得知，围绕《兰亭》一帖，流行若干故事传说，而定武一石，至宋又成为《兰亭》帖的定型，自宋人至翁方纲，辨析点画，细到毫芒，而搜集拓本的，动辄至百数十种。但是一经钩稽，便看到矛盾百出。到了清末李文田氏，便连这篇序文和这帖上的字，都提出了怀疑，原因与这有一定的关系。现在剥去种种可疑的说法和明显附会无关紧要的事，概括地说来，大略如下：

王羲之书《兰亭宴集诗序》草稿，唐初进入御府，有许多书手

进行拓摹临写。后来真迹殉葬昭陵，世间只流传摹临之本。北宋时发现一个石刻木在定武，摹刻较当时所见的其他刻本为精，就被当时的文人所宝惜，而唐代摹临之本，也和定武石刻本并行于世。定武本由于屡经捶拓的缘故，笔锋渐秃，字形也近于板重；而临摹的墨迹本，笔锋转折，表现较易，字形较定武石刻近于流动；后人揣度，便以定武石刻为欧临，其他为褚临，《兰亭》的情况，如此而已。

我又曾疑宋代所传唐人勾摹墨迹本，自然比今天所存的要多得多，以传真而言，摹本也容易胜过石刻，何以诸家聚讼，单独在定武一石呢？岂是这一石刻果然超过一切摹本吗？后来考察，唐人摹本中的上品，宋人本来也都宝重，但唐摹各本中，亦有精粗之别。即看《桑考》所记，知道粗摹墨迹本有时还不如精刻石本，并且摹本数量又少，而定武摹刻精工，又胜过当时流传的其他的刻本，再说拓本等于印刷品，流传也容易广泛，能够满足学者的需求，这大概也是定武本声誉独高的缘故吧！

现在唐摹墨迹本和定武原石本还有保存下来的，而影印既精，毫芒可鉴，比较观察，又见宋人论述所未及的几项问题，以材料论，古代所存固然比今天的多，但以校核考订的条件论，则今天的方便，实远胜于古代，《兰亭》的聚讼，结案或将不远了。

二

清末顺德李文田氏对于《兰亭》的文章和字迹，都提出怀疑的意见，见于所跋汪中旧藏定武本 ① 之后，跋云：

---

① 汪中藏的定武本实是宋人翻刻的。有文明书局影印本。——作者自注

唐人称《兰亭》，自刘悚《隋唐嘉话》始矣。嗣此何延之撰《兰亭记》，述萧翼赚《兰亭》事如目睹，今此记在《太平广记》中。第鄙意以为定武石刻未必晋人书，以今所见晋碑，皆未能有此一种笔意，此南朝梁、陈以后之迹也。按《·世说新语·企羡篇》刘孝标注引王右军此文，称曰《临河序》，今无其题目，则唐以后所见之《兰亭》，非梁以前《兰亭》也。可疑一也。

《世说》云：人以右军《兰亭》拟石季伦《金谷》，右军甚有欣色，是序文本拟《金谷序》也。今考《金谷序》文甚短，与《世说》注所引《临河序》篇幅相应，而定武本自"夫人之相与"以下多无数字，此必隋唐间人知晋人喜述老庄而妄增之，不知其与《金谷序》不相合，可疑二也。

即谓《世说》注所引或经删节，原不能比照右军文集之详，然"录其所述"之下，《世说》注多四十二字，注家有删节右军文集之理，无增添右军文集之理，此又其与右军本集不相应之一确证也。可疑三也。

有此三疑，则梁以前之《兰亭》与唐以后之《兰亭》，文尚难信，何有于字。且古称右军善书，曰"龙跳天门，虎卧凤阙"，曰"银钩铁画"。故世无右军之书则已，苟或有之，必其与《爨（cuàn）宝子》《爨龙颜》相近而后可，以东晋前书与汉魏隶书相似，时代为之，不得作梁、陈以后体也。

功按：这派怀疑之论，在清末影响很广，因为当时汉、晋和北朝

碑版的发现，一天天地多起来，而古代简牍墨迹的发现还少，谈金石的，常据碑版的字怀疑行草各帖的字。各帖里固然并非绝无伪托的，况且翻刻失真的也很多，但不能执其一端，便一概怀疑所有各帖。现在先从《世说》注文说起。

《世说新语·企羡篇》一条云：

> 王右军得人以《兰亭集序》方《金谷诗序》，又以己敌石崇，甚有欣色。

刘峻注云：

> 王羲之《临河叙》曰：永和九年，岁在癸丑，暮春之初，会于会稽山阴之兰亭，修禊事也。群贤毕至，少长咸集。此地有崇山峻岭，茂林修竹。又有清流激湍，映带左右，引以为流觞曲水，列坐其次。是日也，天朗气清，惠风和畅，娱目骋怀，信可乐也……故列序时人，录其所述。右将军司马太原孙丞公等二十六人，赋诗如左，前余姚令会稽谢胜等十五人，不能赋诗，罚酒各三斗。

今传《兰亭》帖二十八行，三百余字，乃王羲之的草稿，草稿未必先写题目，这是常事，也是常识。况且《世说》本文称之为《兰亭集序》，注文称之为《临河叙》，已自不同，能够说刘义庆和刘峻所见的本子不同吗？

至于当时人用它比方《金谷序》的原因，必有根据的条件，《世说》略而未详。但绝不见得只是以字数相近，便足使右军"甚有欣色"。

譬如今天说某人可比诸葛亮，理由是他体重若干斤、衣服若干尺和诸葛亮有相同处，岂不是笑话！《世说》曰"人"曰"方"是别人的品评比况。李跋改"方"为"拟"，以为右军撰文，本来即欲模拟《金谷序》，真可以说差之毫厘，谬以千里了。且诗文草创，常非一次而成，草稿每有第一稿、第二稿以至若干次稿的分别。古人文集中所载，与草稿不相应、和墨迹或石刻不相应的极多。且注家有对于引文删节的，也有节取他文或自加按语补充说明的。以当时的右军文集言，序后附录诸诗，诗前有说明的话四十二字，抑或有之，刘注多这四十二字，原不奇怪。何况右军文集《隋志》著录是九卷，今本只二卷，可见亡佚很多，刘峻所见的本子有这四十多字，极属可能。又汇录《兰亭诗》多有传本，俱注明某某若干人成诗若干首，某某若干人诗不成，罚酒若干。刘注或据此等传本而综括记述，也很可能。总之序文草稿（《兰亭帖》）对于全部修禊盛会的文件，仅仅是一部分，今本文集又不是全豹，注家又常有删有补，在这三种情况下来比较它的异同，《兰亭帖》和《世说》注的不相应，自是必然的事。抓住这一种现象来怀疑《兰亭序》文章草稿，在逻辑上，殊难成立。

以上是本证。再看旁证：三代吉金，一人同作数器，或一器底盖同有铭文，其文互有同异的很多；韩愈的文章，集本与石刻不同的也很多；欧阳修《集古录》，集本与墨迹本不同也很多，并且今天所见墨迹各篇俱无篇题；苏轼《定惠院寓居月夜偶出》诗二首，流传有草稿本，前无题目，第二首末较集中亦少二句，盖非最后的定稿。翁方纲曾考之，见《复初斋文集》卷二十九，这都是金石家、文学家所习知的事，博学的李文田氏，何至不解此例？于是再读李跋，见末记此为浙江试竣北还时所书。因忆当日科举考试，虽草稿也必须写题目，稿文必与誉正相应，否则以违式论，甚至科以舞弊的罪名。

我才恍然明白李氏这时的头脑中，正纠缠于这类科场条例，并且还要拿来发落王右军罢了！

至于书法，简札和碑版，各有其体。正像同在一个碑上，碑额与碑文字体也常有分别，因为它们的作用不同。并且同属晋代碑版，也不全作《二爨》①的字体。如果必方整才算银钩铁画，那么周秦金石、汉魏碑版俱不相符，因为它们还有圆转的地方。不得已，只有所谓欧体宋版书和宋体铅字，才合李氏的标准。且今西陲陆续发现汉晋简牍墨迹，其中晋人简牍，行草为多，就是真书，也与碑版异势，并且也不作《二爨》之体，越发可以证明，其用不同，体即有别。且出土简牍中，行书体格，与《兰亭》一路有极相近的，而笔法结字的美观，却多不如《兰亭》，才知道王羲之独出作祖，正是因为他的真、行、草书，变化多方，或刚或柔，各适其宜。简单地说，即是在当时书法中，革新美化，有开创之功而已。后来"崇古"的人，常常以"古"为"美"，认为风格质朴的高于姿态华丽的，这是偏见，已不待言。而韩愈诗说："羲之俗书趁姿媚。"虽然意在讽讥，却实在说出了真相，如果韩愈和王羲之同时，而当面说出这话，恐怕王羲之正要引为知己的。

李跋称何延之记"事如目睹"，并且特别提出它收于《太平广记》中，意谓这篇《兰亭记》是小说家言，不足为据；遂并疑《兰亭帖》为伪。不知小说即使增饰故实，和《兰亭帖》的真伪是无关的。正如同不能因为疑虬髯客、霍小玉的事情是否史实，便说唐太宗、李益并无其人。

虬髯客、霍小玉：唐传奇小说中的主人公。虬髯客故事讲述虬髯客与李靖、红拂结交，说自己欲争天下，后得见李世民，认为是"真天子"，于是退居海外。霍小玉故事讲述霍王庶女小玉与才子李益的爱恨离合。

---

① 《二爨》：即爨碑，包括《爨龙颜碑》和《爨宝子碑》。位于云南曲靖市。《爨龙颜碑》又称"大爨"，全称《宋故龙骧将军护镇蛮校尉宁州刺史邛都县侯爨使君之碑》，南朝宋孝武帝大明二年（458）立。《爨宝子碑》又称"小爨"，全称《晋故振威将军建宁太守爨府君墓碑》，东晋义熙元年（405）立。

# 三

世传《兰亭帖》摹本刻本，多如牛毛，大约说来，不出五类：

（一）唐人摹拓本。意在存真，具有复制原本的作用。

（二）前人临写本。出于临写，字形行款相同，而细节不求一一吻合。

（三）定武石刻本。

（四）传刻本。传刻唐摹或复刻定武，意在复制传播，非同蓄意作伪。

（五）伪造本。随便拼凑，妄加古人题署，或翻刻，或临拓，任意标题，源流无可据，笔法无足取，百怪千奇，指不胜屈，更无足论了！

功见闻寡陋，所见的《兰亭》尚不下百数十种，足见传本之多。现就所见的几件真定武本和唐临、唐摹本，略记梗概于后。

（一）定武本。

1. 柯九思本。故宫藏，曾见原卷。五字已损，纸多磨伤，字口较模糊。隔水 ① 有康里巎（náo）巎 ②、虞集题记，后有王黼（fǔ）、忠侯之系、公达、鲜于枢、赵孟頫、黄石翁、袁桷（jué）、邓文原、王文治 ③ 诸跋。有影印本。

2. 独孤本。原装册页，经火烧存残片若干，今已流入日本。我见到西充白氏影印本。这帖五字已损，赵孟頫得于僧独孤长老的。

---

① 隔水：又称隔界，是在条幅的上下或手卷的前后部位装裱上的一条绫或绢。

② 康里巎巎（1295—1345）：元代书法家。字子山，号正斋、恕叟。蒙古族，康里部人，官至翰林学士承旨。擅书法，与赵孟頫齐名，世称"北巎南赵"。

③ 王文治（1730—1802）：清代书法家。字禹卿，号梦楼。江苏丹徒（今镇江）人。乾隆庚辰科探花，官至知府。工书法，喜用淡墨，秀雅清丽，时称"淡墨探花"。

帖存三片，字口亦较模糊。后有吴说、朱敦儒、鲜于枢、钱选跋，赵孟頫十三跋并临《兰亭》一本，又柯九思、翁方纲、成亲王、荣郡王诸家跋。册中时有小字注释藏印之文，乃黄钺所写。

3. 吴炳本。仁和许乃普氏旧藏，今已流入日本。我见到影印本。五字未损，拓墨稍重，时侵字口，还有后人涂抹的地方（如"悲也"改"悲夫"字，"也"字的钩；"斯作"改"斯文"，"作"字痕迹俱涂失）。后有宋人学黄庭坚笔体的录李后主评语一段，又有王容、吴炳、危素、熊梦祥、张绅、倪瓒、王彝、张适、沈周、王文治、英和、姚元之、崇恩、吴郁生、陈景陶、褚德彝诸跋。

其他如真落水本确闻还在某藏家手中，惜不详何人何地。文明书局影印一落水本，是裴景福氏所藏，本帖、题跋、藏印，完全是假的（其他伪本极多，不再详辨。这本名气甚大，故特提出）。

（二）唐临本。

1. 黄绢本。高士奇 ①、梁章钜旧藏，今已流入日本。② 我见到影印本。其帖绢本，"领"字上加"山"字，笔画较丰腴，有唐人风格而不甚精彩，字形不拘成式 ③（如"群"字又脚之类），是临写的，非摹拓的。后有米芾跋，称为王文惠故物。首曰"右唐中书令河南公"云云，末曰"壬午八月廿六日宝晋斋舫手装"。款曰"襄阳米芾审定真迹秘玩"。再后有莫云卿 ④、王世贞、周天球、文嘉、俞允文、

---

① 高士奇（1645—1703）：清代学者。字澹人，号江村。钱塘（今浙江杭州）人。工诗、善书法、精鉴赏。为康熙帝近臣，谥文恪。

② 此本今藏于台北故宫博物院。

③ 定武程式中尚有"崇"字"山"下三点一事，按各摹临本"崇"字"山"下只有一横，并无一本作三点的，可知定武"山"下的左二点俱溦痕。——作者自注

④ 莫云卿：即莫是龙（1537—1587），明代书画家、藏书家。字云卿，号秋水，华亭（今上海松江）人。屡试不第，以贡生终。家富藏书。著有《画说》《石秀斋集》《廷韩遗稿》。

徐益孙、王稚登 ①、沈咸、翁方纲、梁章钜等跋。

故宫藏宋游似所题宋拓褚临《兰亭》卷，经明晋府、清卞永誉、安岐递藏。原帖后连米跋，即是此段。但《兰亭》正文与此黄绢本不同。且"领"字并不从"山"。装潢隔水纸上有游似跋尾墨迹，云："右褚河南所摹与丙帙第三同，但工有功拙，远过前本尔。"下押"景仁"印，又有"赵氏孟林"印。可知黄绢之卷，殆后人凑配所成，不是米跋的那件原物。

2. 张金界奴本。故宫藏，曾屡观原卷。《戏鸿堂》《秋碧堂》等帖曾刻之。乾隆时刻《兰亭八柱帖》，列此为第一柱。原卷白麻纸本，墨色晦暗，笔势时见钝滞的地方，大略近于定武本，细节如"群"脚叉笔等，又不尽依成式。帖尾有小字一行曰："臣张金界奴上进。"后有扬益、宋濂、董其昌、徐尚实、张弼、蒋山卿、杨明时、朱之蕃、王衡、王应侯、杨宛、陈继儒、杨嘉祚诸家跋，前有乾隆题识。董跋云："似虞永兴所临。"梁清标遂凿实题签曰："唐虞永兴临《褉帖》。"此后《石渠宝笈》著录和《八柱》刻石，直到故宫影印本，俱标称为虞临了。《翁考》云："至于颍上、张金界奴诸本，则皆后人稍知书法笔墨者，别自重摹。"其说可算精识。我颇疑它是宋人依定武本临写者。如"激"字，定武本中间从"身"，神龙本从"身"，此本从"身"，亦与定武本同 ②。

3. 褚临本。故宫藏，曾屡观原卷。此帖乾隆时刻入《三希堂帖》，又刻入《兰亭八柱帖》为第二柱。原卷淡黄纸本，前后隔水有旧题"褚

---

① 王稚登：即王穉登（1535—1612），晚明文学家。字伯榖，号玉遮山人，居长洲（今江苏苏州）。嘉靖末入太学。诗文风格接近公安派，擅书法。

② 张金界奴，宛平人，张九思之子。元文宗建奎章阁时任为都主管工事，又曾任提调织染杂造人匠，其父子事迹见虞集所撰神道碑。金界奴即如僧家奴之类。王芑孙《题秋碧堂兰亭》曾为详考，见《惕甫未定稿》卷二十五。——作者自注

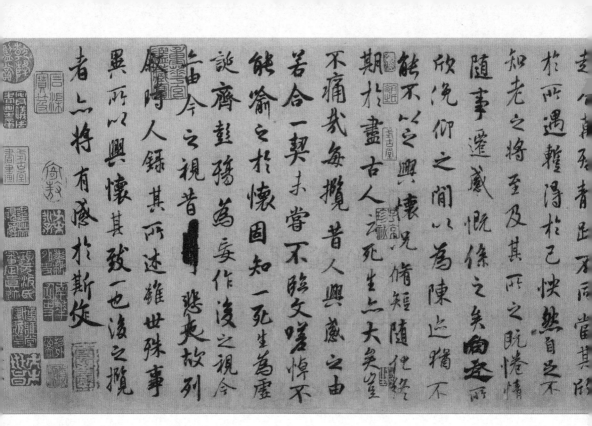

[唐] 褚遂良《摹兰亭序》
现藏故宫博物院

模王羲之《兰亭帖》"一行，帖后有米芾题"永和九年暮春月"七言古诗一首。后有"天圣丙寅年正月二十五日重装"一款，乃苏耆[1]所题，又范仲淹、王尧臣、米黻[2]、刘泾诸家观款（以上五题共在一纸）。再后龚开、朱葵、杨载、白珽、仇几、张泽之、程嗣翁等题（以上各题共纸一段）。再后陈敬宗、卞永誉、卞岩跋。前有乾隆题识。此帖字与米诗笔法相同，纸也一律，实是米氏自临自题的。此诗载《宝晋英光集》卷三，题为"题永徽中所模《兰亭叙》"，末有"彦远记

---

[1] 苏耆：北宋官员。字国老，原籍梓州铜山县（今四川中江县）人，生于开封。参知政事苏易简子，宰相王旦婿，苏舜钦父。以门荫入仕，大中祥符进士，官至工部郎中、直集贤院。

[2] 米黻：即米芾，原名黻。

116

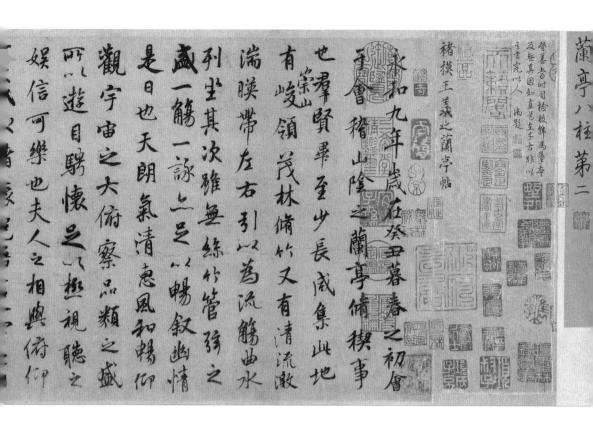

褚摸王羲之蘭亭帖

永和九年歲在癸丑暮春之初會于會稽山陰之蘭亭脩禊事也羣賢畢至少長咸集此地有崇山峻領茂林脩竹又有清流激湍暎帶左右引以為流觴曲水列坐其次雖無絲竹管弦之盛一觴一詠亦足以暢叙幽情是日也天朗氣清惠風和暢仰觀宇宙之大俯察品類之盛所以遊目騁懷足以極視聽之娛信可樂也夫人之相與俯仰

模不记褚"等句，知米芾并不认为这帖是褚临本。后人题为褚本，是并未了解米诗的意思。

《翁考》卷四云："此一卷乃三事也。其前《兰亭帖》及米元章七言诗为一事，此则米老自临《褚兰亭》，而自题诗于后。虽其帖前有苏氏印，然亦不能专据矣。此自为一事也。其中间天圣[1]丙寅苏耆一题及范、王、米、刘四段，此五题自为一事，是乃真苏太简家《兰亭》之原跋也。至其后龚开等跋以后又为一事，则不知某家所藏《兰亭帖》之后尾也。"翁氏剖析，可称允当。他所见的是一个

---

[1] 天圣：宋仁宗赵祯年号（1023—1032）。

油素勾本，参以安岐《书画记》所记的。今谛观原卷，帖前"太简"一印，四边纸缝掀起，盖后人将原纸挖一小洞，别剪这印，衬入贴补。年久糊脱，渐致掀起。曾见古书画中常有名人收藏印甚至作者名号印都是挖嵌的，就在影印本里也可以看出。这都是古董家作伪伎俩。至于《兰亭帖》中"快然"作"快（快慢之'快'）然"，米诗中"昭陵"作"昭凌"（从两点水旁），都分明是误字[1]，或者是米迹的重摹本。

其他宋代摹刻唐人临摹（或称褚临、褚摹）的《兰亭帖》，也有时见到善本，但流传未广，不再记述。至于明清汇帖中摹刻《兰亭》的更多，也不复一一详论。颍上本名虽较高，实亦唐临本中粗率一路的，《翁考》中已先论及了。

（三）唐摹本。

所谓摹拓的，是以传真为目的。必要点画位置、笔法使转以及墨色浓淡、破锋贼毫，一一具备，像唐摹《万岁通天帖》那样，才算精工。今存《兰亭帖》唐摹诸本中，只有神龙半印本足以当得起。

神龙本，故宫藏，曾屡观原卷。白麻纸本，前隔水有旧题"唐模《兰亭》"四字，郭天锡跋说这帖定是冯承素等所摹，项元汴[2]便凿实以为冯临，《石渠宝笈》《三希堂帖》及《兰亭八柱》第三柱，俱相沿称为冯临。帖的前后纸边处各有"神龙"二字小印之半。又有"副骓书府"印（这是南宋末驸马杨镇的藏印）。后有许将至石苍舒等观款八段；再后永阳清叟、赵孟頫题；郭天锡跋赞；鲜于枢题诗；邓文原、吴炳、王守诚、李廷相、文嘉、项元汴跋。前有乾隆

---

[1] "快然自足"的"快"字，《晋书·王羲之传》已作快慢的"快"，但帖本无论墨迹或石刻，俱作从中央之"央"的"快"，知《晋书》是传写或版本有误的。——作者自注

[2] 项元汴（1525—1590）：明代收藏家。字子京，号墨林、香严居士、惠泉山樵等。秀水（今浙江嘉兴）人。国子生，以经商致富，嗜收藏，为私家收藏之冠。刻有《天籁阁帖》。

题识。

这帖的笔法秾纤得体，流美甜润，迥非其他诸本所能及。破锋和剥落的痕迹，俱忠实地摹出。有破锋的是"岁""群""毕""觞""静""同""然""不""矣""死"各字；有剥痕成断笔的是"足"、"仰"（此字并有针孔形）、"游"、"可"、"兴"、"揽"各字；有贼毫的是"暂"字；而"每揽"的"每"字中间一横画，与前各字同用重墨，再用淡墨写其余各笔。原迹为"一揽昔人兴感之由，若合一契"，后改"一揽"为"每揽"。这是从来讲《兰亭帖》的人都没有见到的。

并且这"每"字在行中距其上的"哉"及其下的"揽"字，俱甚逼仄，这是因为原为"一"字，其空间自窄。定武本则上下从容，不见逼仄的现象。可知定武不但加了直阑，即行中各字距离亦俱调整匀净了。若非见唐摹善本，此秘何从得见（影印本墨色俱重，改迹已不能见）？唯怀仁《圣教序》中"闲"字、"迹"字，俱集自《兰亭》，而俱有破锋，神龙本中却没有，可知神龙本也还不是毫无遗漏的。

这一卷的行款，前四行间隔颇疏，中幅稍匀，末五行最密，但是帖尾本来并非没有余纸，可知不是因为摹写所用的纸短，而是王羲之的原稿纸短，近边处表现了挤写的形状。又摹纸二幅，也是至"欣"字合缝，这可见不但笔法存原形，并且行式也保存了起草的常态。若定武本界画条格，四平八稳，则这种情状，不复能见了。至于茧纸原迹的样子，今已不可得见，摹拓本哪个最为得真，也无从比较，但是从摹本的忠实程度方面来看，神龙本既然这样精密，可知它距离原本当不甚远。郭天锡以为定是于《兰亭》真迹上双勾所摹，实不是架空之谈，情理俱在，真是有目共睹的。自世人以定武本为《兰亭》标准的观念既成之后，凡定武所未能传出的笔法细节，都以为

是褚临失真所致。今观"每"字的改笔，即属定武本所无，而不能说是褚临所改的，那些成见，可以不攻自破了。

这一卷明代藏于乌镇王济家，四明丰坊①从王家勾摹，使章正甫刻石于乌镇，见文嘉跋中（卷中有"吴兴"及"王济赏鉴过物"诸印）。其石后归四明天一阁，近代尚存，拓本流传甚多，当是丰氏携归故乡的。摹刻很精，但附加了"贞观""开元""褚氏""米芾"等许多古印，行式又调剂停匀，俱是美中不足。《翁考》纠缠于《兰亭》流传及太平公主借拓诸问题，至以翻本《星凤楼帖》所刻无印章的神龙本为正，都是由于丰氏这一刻本装点伪印所误。今见原卷，丰氏的秘密才被揭穿（翁方纲之说又见《涉闻梓旧》所刻《苏斋题跋》卷下，他说翻本《星凤楼帖》的无印神龙本圆润在范氏石本之上，这是因翻本笔锋已秃，遂似圆润，比观自可见）。这卷由王氏归项元汴家，项氏之子德弘曾刻石，见朱彝尊跋（《曝书亭集》卷四十六）。未见拓本。

文嘉跋中，更推重荆溪吴氏所藏唐摹本，其帖有苏易简题"有若像夫子"一诗，并宋人诸跋，清初吴升尚见到，载在《大观录》。是明清尚存，并且确知是一个善本，可与神龙本并论的。不知原帖今天是否尚在人间。倘得汇合而比校，则《兰亭帖》的问题或者可以没有余蕴了。

---

① 丰坊：明代藏书家、书法家。字存礼。鄞县（今浙江宁波鄞州区）人。嘉靖进士，官吏部主事，受父牵连被罢官。性狂诞，工文，精书法，藏书甚富，以造伪闻名。

# 李白《上阳台帖》墨迹

　　我们每逢读到一个可敬可爱作家的作品时，总想见到他的风采，得不到肖像，也想见到他的笔迹。真迹得不到，即使是屡经翻刻，甚至明知是伪托的，也会引起向往的心情。

　　伟大诗人李白的字迹，流传不多，在碑刻方面，如《天门山铭》《象耳山留题》等，见于宋王象之《舆地纪胜·碑目》。游泰山六诗，见于明陈鉴《碑薮》。《象耳山留题》明杨慎还曾见到拓本，现在这些石刻的拓本俱无流传，原石可能早已亡佚。清代乾隆时所搜集到的，有题安期生诗石刻和隐静寺诗，俱见孙星衍《寰宇访碑录》卷三，原石今亦不知存亡，拓本也俱罕见。但题安期生诗石刻下注"李白撰"，未著书人，是否李白自书还成问题。隐静寺诗，叶昌炽《语石》卷二说它是"以人重""未必真迹"。那么要从碑刻中看李白亲笔的字迹，实在很不容易了。许多明显伪托，加题"太白"的石刻不详举。

　　其次是法帖所摹，我所见到的有宋《淳熙秘阁续帖》（明金坛翻刻本、清海山仙馆摹古本）、宋《甲秀堂帖》、明《玉兰堂帖》、

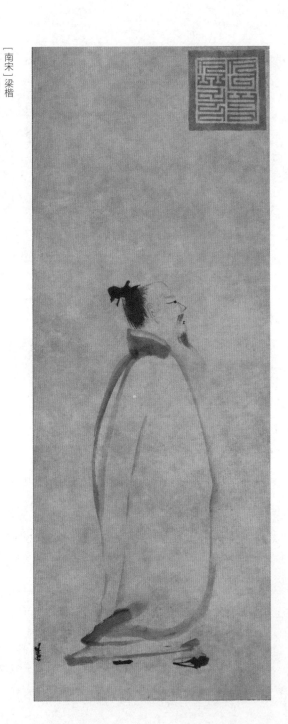

〔南宋〕梁楷
《李白行吟图》
现藏日本东京国立博物馆

[唐] 李白《上阳台帖》
现藏故宫博物院

明人凑集翻摹宋刻杂帖（题以《绛帖》《星凤楼帖》等名）、清《翰香馆》《式古堂》《泼墨斋》《玉虹鉴真续帖》《朴园》等帖。各帖互相重复，归纳共有六段：

一、"天若不爱酒"诗。

二、"处世若大梦"诗。

三、"镜湖流水春始波"诗。

四、"官身有吏责"诗。

五、玉兰堂刻"孟夏草木长"诗。

六、翰香馆刻二十七字。这二十七字词义不属，当出摹凑；"孟夏"一帖系失名帖误排于李白帖后；"官身"一首五言绝句是宋王安石的诗，这帖当然不是李白写的；俱可不论。此外三诗帖，亦累经翻刻（《玉虹》虽据墨迹，而摹刻不精，底本今亦失传），但若干年来，从书法上借以想象诗人风采的，仅赖这几个刻本的流传。

至于《宣和书谱》卷九著录的李白字迹，行书有《太华峰》《乘兴帖》。草书有《岁时文》《咏酒诗》《醉中帖》。其中《咏酒》《醉中》二帖，疑即"天若""处世"二段，其余三帖更连疑似的踪迹皆无。所以在这《上阳台帖》真迹从《石渠宝笈》流出以前，要见李白字迹的真面目，是绝对不可得的。现在我们居然亲见到这一卷，不但不是摹刻之本，而且还是诗人亲笔的真迹（有人称墨迹为"肉迹"，也很恰当），怎能不使人为之雀跃呢！

《上阳台帖》，纸本，前绫隔水上宋徽宗瘦金书标题"唐李太白上阳台"。本帖字五行，云："山高水长，物象万千，非有老笔，清壮何穷！十八日，上阳台书。太白。"帖后纸拖尾又有瘦金书跋一段。帖前骑缝处有旧圆印，帖左下角有旧连珠印，俱已剥落模糊，

是否宣和玺印不可知。南宋时曾经赵孟坚①、贾似道②收藏，有"子固"白义印和"秋壑图书"朱文印。入元为张晏所藏，有张晏、杜本、欧阳玄题。又有王余庆、危素、驺（zōu）鲁题。明代曾经项元汴收藏，清初归梁清标，又归安岐，各有藏印，安岐还著录于《墨缘汇观》的"法书续录"中。后入乾隆内府，著录于《石渠宝笈初编》卷十三。后又流出，今归故宫博物院。它的流传经过，是历历可考的。

据什么说它是李白的真迹呢？首先是据宋徽宗的鉴定。宋徽宗上距李白的时间，从宣和末年（1115）上溯到李白卒年，即唐肃宗宝应元年（762），仅仅三百五十多年，这和我们今天鉴定晚明人的笔迹一样，是并不困难的。这卷上的瘦金书标题、跋尾既和宋徽宗其他真迹相符，则他所鉴定的内容，自然是可信赖的。至于南宋以来的收藏者、题跋者，也多是鉴赏大家，他们的鉴定，也多是精确的。其次是从笔迹的时代风格上看，这帖和张旭的《肚痛帖》、颜真卿的《刘中使帖》（又名《瀛州帖》）都极相近。当然每一家还有自己的个人风格，但是同一段时间的风格，常有其共同点，可以互相印证。最后，这帖上有"太白"款字，而字迹笔画又的确不是勾摹的。

另外有两个问题，即是卷内虽有宋徽宗的题字，但不见于《宣和书谱》（玺印又不可见）；且瘦金跋中只说到《乘兴帖》，没有说到《上阳台帖》；都不免容易引起人的怀疑。这可以从其他宣和旧藏法书来说明。现在所见的宣和旧藏法书，多是帖前有宋徽宗题签，签下押双龙圆玺；帖的左上角、左下角、右下角分钤"政和""宣和"

---

① 赵孟坚：南宋画家。字子固，号彝斋，宋宗室。海盐（今属浙江嘉兴）人。宋理宗宝庆进士，曾任知县等职。家富收藏，能诗善文，擅画梅、兰、竹、石，尤精白描水仙。

② 贾似道：南宋权相。字师宪，号悦生、秋壑。台州天台（今属浙江）人。因姊为宋理宗贵妃得重用，官至太师、平章军国重事。后兵败被贬，死于途中。善文、爱宝玩，喜收藏，"秋壑图书"为其收藏章。

[东晋] 王羲之《平安何如奉橘》三帖
现藏台北故宫博物院

小玺；后隔水与拖尾接缝处钤以"政和"小玺，尾纸上钤以"内府图书之印"九叠文大印。这是一般的格式。但如王羲之《奉橘帖》即题在前绫隔水，钤印亦不拘此式。钟繇《荐季直表》虽有"宣和"小玺，但不见于《宣和书谱》。王献之《送梨帖》附柳公权跋，米芾《书史》记载，认为是王献之的字，而《宣和书谱》却收在王羲之名下，今见墨迹卷中并无政、宣玺印。可知例外仍是很多的。宣和藏品，在"靖康之乱"以后，流散出来，多被割去玺印，以泯灭

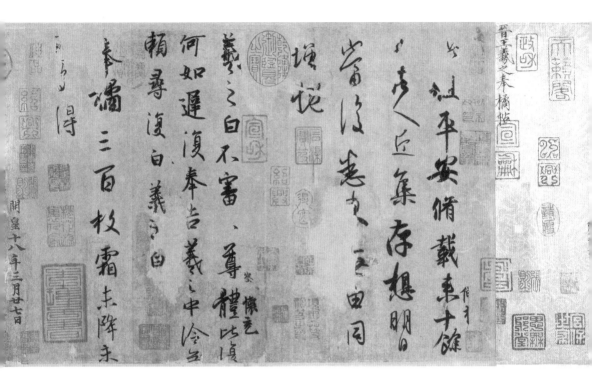

官府旧物的证据，这在前代人记载中提到得非常之多。也有贵戚藏品，曾经皇帝赏鉴，但未收入宫廷的。还有其他种种的可能，现在不必一一揣测。而且今本《宣和书谱》是否有由于传写造成的脱讹，其与原本有多少差异，也都无从得知。总之，帖字是唐代中期风格，上有"太白"款，字迹不是勾摹，瘦金鉴题可信。在这四项条件之下，所以我们敢于断定它是李白的真迹。

至于瘦金跋中牵涉《乘兴帖》的问题，这并不能说是文不对题，

因为前边标题已经明言"上阳台"了，后跋不过是借《乘兴帖》的话来描写诗人的形象，兼论他的书风罢了。《乘兴帖》的词句，恐怕是宋徽宗所特别欣赏的，所以《宣和书谱》卷九李白的小传里，在叙述诗人的种种事迹之后，还特别提出他"尝作行书，有'乘兴踏月，西入酒家，不觉人物两忘，身在世外'。字画飘逸，乃知白不特以诗名也"。这段话正与现在这《上阳台帖》后的跋语相合，可见是把《乘兴帖》中的话当作诗人的生活史料看的，并且可见纂录《宣和书谱》时是曾根据这段"御书"的。再看跋语首先说"尝作行书"云云，分明是引证另外一帖的口气，不能因跋中提到《乘兴帖》即疑它是从《乘兴帖》后移来的。

李白这一帖，不但字迹磊落，词句也非常可喜。我们知道，诗人这类简洁隽妙的题语，还不止此。像眉州象耳山留题云："夜来月下卧醒，花影零乱，满人襟袖，疑如濯魄于冰壶也。李白书。"（《舆地纪胜》卷一三九碑记条、杨慎《升庵文集》卷六十二）又一帖云："楼虚月白，秋宇物化，于斯凭阑，身势飞动。非把酒忘意，此兴何极！"（见《佩文斋书画谱》卷七十三引明唐锦《龙江梦余录》）都可以与这《上阳台帖》语并观互证。

或问这卷既曾藏《石渠宝笈》中，何以《三希堂帖》《墨妙轩帖》俱不曾摹刻呢？这只要看看帖子的磨损剥落的情形，便能了然。在近代影印技术没有发明以前，仅凭勾摹刻石，遇到纸敝墨渝的字迹，便无法表现了。现在影印精工，几乎不隔一尘，我们捧读起来，真足共庆眼福！

『太白仙诗』辨伪

世传苏轼墨迹一卷，前书五言古体诗二首云：

苏轼像

朝披梦泽云，笠钓青茫茫。寻丝得双鲤，中（衍文点去）内有三元章。篆字若丹蛇，逸势如飞翔。还家问天老（按即"姥"字），奥义不可量。金刀割青素，灵文烂煌煌。咽服十二环，奄见仙人房。莫（暮）跨紫鳞去，海气侵肌凉。龙子善变化，化作梅花妆。赠我累累珠，靡靡明月光。劝我穿绛缕，系作裙间珰。抱子以携去，谈笑闻遗香。

人生烛上花，光灭巧妍尽。春风绕树头，日与化工进。只知雨露贪，不闻零落近。我昔飞骨时，惨见当涂坟。青松霭朝霞，缥缈山下村。既死明月魄，无复玻璃魂。念此一脱洒，长啸登昆仑。醉著鸾皇衣，星斗俯可扪。

人生爛上萬光滅巧妍盡春風
繞樹頭日與往還只知雨露貪不
閬寒藏近我著飛骨時懷見
當塗墳青彩露祖宴遊的
山下村眠發月貌無復玻
璨鬼念此一朕濃民需終
蒼碎著彎皇永星斗
俯仰捫

元祐八年七月十日
丹元復傳此二詩

[北宋] 苏轼《李白仙诗卷》
现藏日本大阪市立美术馆

朝披夢澤雲篆鈎清芬尋
絲得雙鯉中內有三元辛篆
字羞丹地逸勢如飛翔還家
問天老奧義不可量金刀割青芝
靈文爛煌曜服十三環奄見仙
人房莫跨紫鱗去海氣侵肌
涼龍子善變化作梅花辮贈
我璽珠庬明月光勸我窮
縒鴻整作晨間璠挹子以攜
青談炎間遺香

　　诗后自识二行云：

　　　　元祐八年七月十日，丹元复传此二诗。

　　其后有金代人蔡松年、施宜生、刘沂、蔡珪、高衎( kàn )五人题跋。
再后有明代张弼、清代高士奇、沈德潜跋各一段。苏氏自识既云"复
传"，则诗前必有其他叙述的话。观蔡松年跋中说：

　　　　帖云传于丹元，丹元者，道人姚安世自号也。先生赴定武
　　前两月与姚相会于京师，出南岳典宝东华李真人像及所作二诗，
　　言近有人于海上见之，盖太白云……

　　那么苏书二诗之前，必尚有关于蔡跋中所说的内容，早已被人
割去。

　　这一卷一向当作法书文物流传着，许多收藏著录称之为"太白
仙诗"，却没见有人把它编入李白集中当作他的集外佚诗。到了明
代胡震亨著《李诗通》，才把两首不全的这类"仙诗"附录进去，
称之为"上清宝典诗"。所录第一首为"我居清空表，君处尘埃中；
仙人持玉尺，度君多少才；玉尺不可尽，君才无时休。"实是不连贯
的三联。《东观余论》此条后注云："此上清宝典李太白诗也。"第
二首为"咽服十二环"六句，并注云："前见《东观余论》，后见《王
直方诗话》。"《李诗通》传本希见，此转录自瞿蜕园、朱金城的《李
白集校注》卷三十。这是此类"仙诗"正式被人当作集外佚诗，编
入李集的开始。所谓"宝典"当是由于误读"南岳典宝"这类传说。
但"典宝"是典守宝贝的"仙官"职称，"宝典"就不明白指什么了。

[元] 赵孟頫《东坡立像》
现藏台北故宫博物院

　　清代乾隆时《御选唐宋诗醇》在李白诗的部分最后收录苏轼写
过的这二首，题为"上清宝鼎诗"，"宝典"又误成"宝鼎"，真
可谓"以讹传讹"。诗中较苏书墨迹有八处异文，不知是另有来源，
还是故意改变以示另有出处。因为墨迹虽没有进入内府，而这时高
士奇的《江村销夏录》等早已流行，精刊字迹清晰，负责编辑《诗醇》
的词臣不会看不见的。近年台北书店影印宋蜀本李白集（缪刻底本），
附加苏书这卷的影印本，也算是承认它是李白佚诗的。

　　苏书墨迹卷最后有沈德潜跋云：

　　　　至太白仙去后诗，此东坡游戏三昧，直以谪仙自况也。松
　　年谓丹元为姚安世，若此诗真得之姚者，毋乃为坡仙瞒过耶！

　　沈氏所见，确有道理，但没有深入剖析。按《苏轼文集》卷六七《记
太白诗二首》（中华书局一九八六年版）云：

　　　　余在都下，见有人携一纸文书，字则颜鲁公也。墨迹如未干，
　　纸亦新健。其首两句云："朝披梦泽云，笠钓青茫茫。"此语非
　　太白不能也。

　　同卷又一则全录二诗，后缀数语云：

　　　　余顷在京师，有道人相访，风骨甚异，语论不凡。自云常
　　与物外诸公往还，口诵此二篇，云东华上清监、清逸真人李白
　　作也。

以上二则颇有些露马脚处，又像是故意令人领会的。我们知道苏氏在书法艺术上最推崇颜真卿。第一则先说"字则颜鲁公"，李白生存年代早于颜真卿，怎会字迹像起颜氏来？又说"纸亦新健"，分明说纸并不旧，但究竟还有纸有字。第二则却说"口诵此二篇"，又说出于口述，苏氏只是记录的人。即这两条的自相矛盾，已经自己暴露了底蕴，岂不是有意使读者"心照不宣"吗？那么"朝披""人生"二诗的来路，大致不难明白了。

至于《东观余论》和《李诗通》所载"我居清空表"六句又是哪里来的呢？按南北宋之际王明清的《投辖录》中"蒲恭敏①"条云：

> 蒲恭敏帅益都，有道人造谒，阍者辞之。留文字一轴而去。恭敏启视，云"我居清空表，君隐尘埃中。声形不相吊，兹事难形容"。又云"欲乘明月光，于（一作放）君开素怀。天杯饮清露，展翼到蓬莱。佳人持玉尺，度君多奇才（一作量君多才）。君才不可尽，玉尺无时休。对面一笑语，共蹑金鳌头。绛宫楼阁百千仞，霞衣杂与云烟浮"。后题云："清鉴真逸真人李白。"恭敏惊异，亟召阍者，迫之踪迹，飘然已不可见，竟不知其为仙与人也（此据涵芬楼排印夏敬观校本，一作皆据四库本）。

此事与苏氏事极相类。但诗句鄙俗，远不能与苏氏写本相比。这个冒充李白的骗子究竟是什么人？按两宋之际叶梦得的《避暑录话》有一条记得很详。先记苏轼受过一个名叫乔全的欺骗，又记欺骗苏氏的姚丹元。说：

---

① 蒲恭敏：即蒲宗孟，北宋大臣。字传正，阆州新井（今四川南部县）人。仁宗皇祐进士，神宗年间官至资政殿学士。趣尚严整而性侈汰，谥恭敏。

（苏轼）晚因王巩又得姚丹元者，尤奇之。直以为李太白，所作赠诗数十篇。姚本京师富人王氏子，不肖，为父所逐。事建隆观一道士。天资慧，因取道藏遍读，或能成诵。又多得其方术丹药。大抵好大言，作诗间有放荡奇谲语，故能成其说。浮沉淮南，屡易姓名，子瞻不能辨也。

苏氏、蒲氏所遇是否同一人，固然没有证据，但时间相同，行为相似，又同是冒充李白，看来是同出一人，大致不差的。《投辖录》所记的那些句，可以说是"间有奇谲语"，但不能通篇贯注，而且很多是鄙俗的字句。如果苏氏所写的那两首果然都出自姚丹元手，不能这样的水平悬殊。那么苏氏的写本如果不是这位好游戏的苏文豪代笔伪造，就是经他修改润色而成，是一种点铁成金的作品。苏氏那些故意露马脚的文字，也正是他游戏的一部分。变魔术的人所变的，既能使观者惊讶为真，又有时自己拆穿，使观者再一次开怀笑乐，这便是高明魔术师的出奇本领，也正可以解释"坡仙"这一次的游戏神通！

这个骗子姚丹元后来怎样呢？叶梦得《避暑录话》接着说：

后复其姓，名王绎，崇宁①间余在京师，则已用技术进为医官矣。出入蔡鲁公门下，医多奇中。余犹及见其与鲁公言从子瞻事。且云："海上神仙宫阙，吾皆能以说（咒）致之，可使空中立见。"蔡公亦微信之。坐事编置楚州。梁师成②从求子瞻书帖，

---

① 崇宁：北宋徽宗第二个年号。

② 梁师成：北宋宦官。字守道，开封人。徽宗朝"六贼"之一，官至太尉、开府仪同三司，时称"隐相"。宋钦宗即位后被贬杀。自称苏轼之子，"闻者无不笑之"。

且荐其有术。宣和末，复为道士，名元城，力诋林灵素，为所毒，呕血死。

这个人大概确是特别聪明，能背诵道书，多得方术丹药，作诗间有放荡奇谲语，医多奇中。可以说是"虽小道亦有可观者"，而苏氏正好借之为游戏资料，狎小人有时也会受骗，"君子可欺以其方"，在苏氏又岂能单独例外呢？

现在可得一结论："太白仙诗"，不是李白作的！

## 附记：

所谓"太白仙诗"既属王某伪撰，而此卷苏公所录，却无鄙俗之语，其经苏公戏为润色，自无可疑。以书论，则为苏书真迹之上乘，《寒食诗卷》外，无堪与之颉颃者；以此二首诗论，杂之太白集中，亦无逊色。确为点石成金之笔，无怪后世重编太白集者之误加收录也。

旧
题
张
旭
草
书
古
诗
帖
辨

法书名画，既具有史料价值，更具有艺术价值。由于受人喜爱，可供玩赏，被列入"古玩"项目，又成了"可居"的"奇货"。在旧社会中，上自帝王，下至商贾，都曾为它巧取豪夺，弄虚作假。于是出现过许多离奇可笑的情节，卑鄙可耻的行径。

即以伪造古名家书画一事而言，已经是千变万化，谲诈多端。这里只举一件古代法书的公案谈谈，前人作伪，后人造谣，真可谓"匪夷所思"了！

有一个古代狂草体字卷，是在五色笺纸上写的。五色笺纸，每幅平均一尺余，各染红、黄、蓝、绿等不同的颜色，当然也有白色的。所见到的，早自唐朝，近至清朝的"高丽笺"，都有这类制法的。这个卷子即是用几幅这种各色纸接连而成的。写的是庾信的诗二首和谢灵运的赞二首。原来还有唐人绝句二首，今已不存。也不晓得原来全卷共用了多少幅纸，共写了多少首诗，也没保留下写者的姓名。

　　卷中用的字体是"狂草"，十分纠绕，猛然看去，有的字几乎不能辨识，纸色又每幅互不相同，作伪的人就钻了这个空子。

　　为了便于说明，这里将现存的四幅按本文的顺序和写本的行款，分幅录在下边，并加上标点。

　　第一幅：

　　　　东明九芝盖，北

　　　　烛五云车。飘

　　　　飖入倒景，出没

　　　　上烟霞。春泉

　　　　下玉溜，青鸟下金

　　　　华。汉帝看

　　　　桃核，齐侯

　　第二幅：

　　　　问棘（枣）花。应逐

　　　　上元酒，同来

　　　　访蔡家。

　　　　北阙临丹水，

　　　　南宫生绛云。

　　　　龙泥印玉荣（策），

　　　　大火炼真文。

　　　　上元风雨散，

　　　　中天哥（歌）吹分。

　　　　虚驾千寻上，

　　　　空香万里闻。

　　　　谢灵运王

第一幅

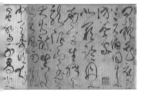

第二幅

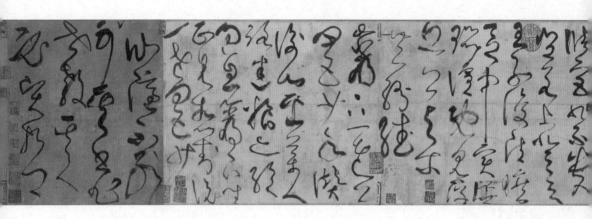

[唐]张旭《古诗四帖》
现藏辽宁省博物馆

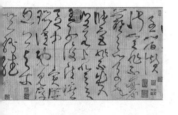

第三幅

第三幅：

子晋赞：

淑质非不丽，

难之以百年。

储宫非不贵，

岂若上登天。

王子复清旷，

区中实哗（此字误衍）

（嚣）喧。既见浮

丘公，与尔

共纷翻。

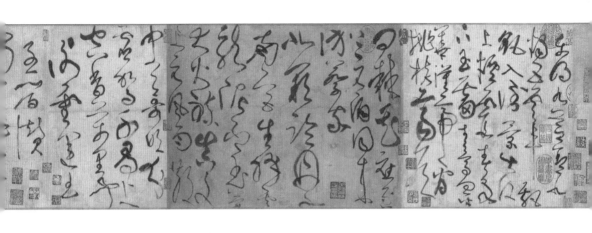

第四幅

第四幅：

岩下一老公，

四五少年赞。

衡山采药人，

路迷粮亦绝。

过息岩下坐，

正见相对说。

一老四五少，

仙隐不别

可（可别二字误倒）。其书非

世教，其人

必贤哲。

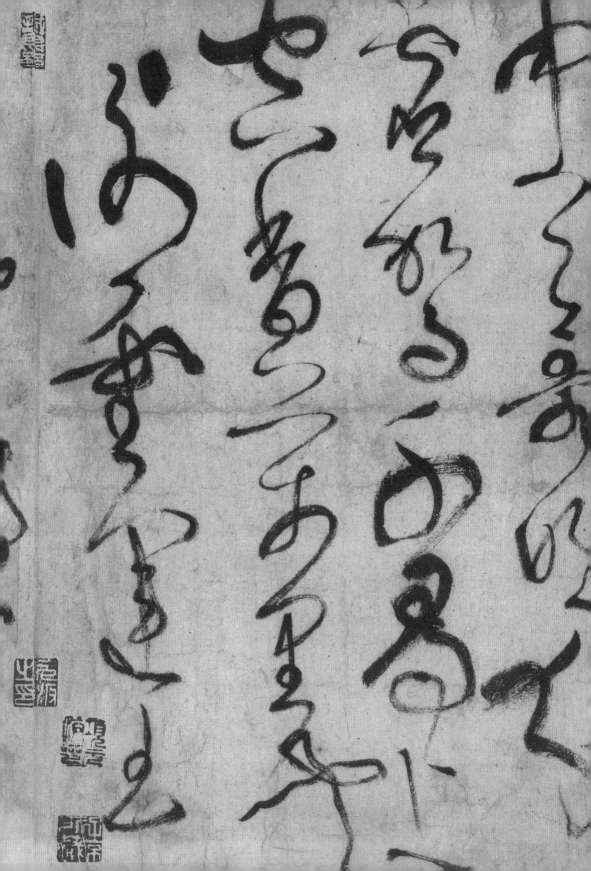

作伪者把上边所录的那第二幅中末一个"王"字改成"书"字。他的办法是把"王"字的第一小横挖掉，于是上边只剩下竖笔，与上文"运"字末笔斜对，便像个草写的"书"字。恰巧这一行是一篇的题目，写得略低一些，更像是一行写者的名款。再把这一幅放在卷末，便成了一卷有"谢灵运书"四字款识的真迹了。

这个"王"字为止的卷子，宋代曾经刻石，明代项元汴跋中说：

余又尝见宋嘉祐年不全拓墨本，亦以为临川内史谢康乐所书。

卷中项跋已失，汪珂玉《珊瑚网》卷一曾录有全文。又丰坊在跋中也说：

右草书诗赞，有宣和钤缝诸印……世有石本，末云"谢灵运书"。《书谱》①所载"古诗帖"是也……石刻自"子晋赞"后阙十九行，仅于"谢灵运王"而止，却读"王"为"书"字，又伪作沈传师跋于后。

按现在全文的顺序，"王"字以后还有二十一行，不是十九行，这未必是丰坊计算错误，据项元汴说：

可惜装背错序，细寻绎之，方能成章。

那么丰坊所说的行数，是根据怎样的裱本，已无从查考。只知

---

① 《书谱》指《宣和书谱》。——作者自注

道现在的这一卷，比北宋石刻本多出若干行。它是怎样分合的？王世贞在《弇州四部稿》卷一五四《艺苑卮言》中说：

> 陕西刻谢灵运书，非也，乃中载谢灵运诗耳。内尚有唐人两绝句，亦非全文。真迹在荡口华氏，凡四十年购古迹而始全，以为延津之合。属丰道生鉴定，谓为贺知章，无的据。然道俊之甚，上可以拟知章，下亦不失周越也。

华夏[①]字中甫，号东沙子，是当时有名的"收藏家"，丰坊又名道生，字人叔，又称人翁，是当时著名的文人，做过南京吏部考功主事，精于鉴别书画，华家许多古书画，都经过他评定的。从王世贞的话里可以明白，全卷在北宋时拆散，一部分冒充了谢灵运，其余部分零碎流传。华夏费了四十年的工夫，才算凑全，但那两首残缺的唐人绝句，华夏仍然没有买到。不难理解，华夏购买时，仍是以谢灵运之作的名义，买到后丰坊为他鉴定，才提出怀疑。卖给华夏的人，如果露出那二首唐人绝句，便无法再充谢书，所以始终没有再出现。华夏购得后，王世贞未必再见。至于是否王世贞误认庾、谢诸诗为唐人句呢？按卷中现存四首诗，第一首十句，其他三首各八句，并无绝句。又都是全文，并无残缺。王世贞的知识那样广博，也不会把六朝人的一些十句和八句的诗误认为唐人绝句。根据这些理由，可以断定是失去两首残缺的唐人绝句。

这卷草书在北宋刻石之后，曾经宋徽宗赵佶收藏，《宣和书谱》卷十六说：

---

① 华夏：明代收藏家。无锡人。诸生出身，师事王守仁，与文征明、祝允明交游。致力鼎彝、书法、碑拓、书画等收藏，刊刻有明代第一部私家刻帖《真赏斋帖》。

谢灵运，陈郡阳夏人……今御府所藏草书一：《古诗帖》。

从现存的四幅纸上看，宋徽宗的双龙圆印的左半在"东明"一行的右纸边，知为宣和原装的第一幅。"政和""宣和"二印的右半在"共纷翻"一行的左纸边，知为宣和原装的末一幅。可见宣和时所装的一卷已不是以"王"字收尾的了。这可能是宣和有续收的，也可能宣和装裱时次序还没有调整。总之，自北宋嘉祐到明代嘉靖时，都被认为是谢灵运的字迹。

以上是作伪、搞乱、冒充的情况。

下面谈董其昌的鉴定问题。

在这卷中首先看出破绽的是丰坊，他发现了卷中四首诗的来源，他说：

按徐坚《初学记》载二诗二赞，与此卷正合。

又说：

考南北二史，灵运以晋孝武太元十三年生，宋文帝元嘉十年卒。庾信则生于梁武之世，而卒于隋文开皇之初，其距灵运之没，将八十年，岂有谢乃豫写庾诗之理。

当时又有人疑是唐太宗李世民写的，丰坊说：

或疑唐太宗书，亦非也。按徐坚《初学记》……则开元中坚暨韦述等奉诏纂述，其去贞观，又将百年，岂有文皇豫录记

中语乎？

这已足够雄辩的了。他还和《初学记》校了异文，只是没谈到"玄水"写作"丹水"的问题而已。

古代诗文书画失名的很多，世人偏好勉强寻求姓名，常常造成凭空臆测。丰坊在这方面也未能例外，他说：

> 唐人如欧、孙、旭、素，皆不类此，唯贺知章《千文》《孝经》及《敬和上日》等帖，气势仿佛。知章以草得名……弃官入道，在天宝二年，是时《初学记》已行，疑其雅好神仙，目其书而辄录之也。又周公谨《云烟过眼集①》载赵兰坡与勤所藏有知章《古诗帖》，岂即是欤？

他列举欧阳询、孙过庭、张旭、怀素的书法与此卷相较，最后只觉得贺知章最有可能，恰巧周密的《云烟过眼录》②中曾记得有贺知章的《古诗帖》，使他揣测的理由又多了一点。他的态度不失为存疑的，口气不失为商量的。但"好事家"的收藏目的，并不是科学研究，而是要标奇炫富。尤其贵远贱近，宁可要古而伪，不肯要近而真。丰坊的揣测，当然不合那个富翁华夏的意图，藏家于是提出并不存在的证据，使得丰坊随即收回了自己的意见，说：

> 然东沙子谓卷有神龙等印甚多，今皆刮灭……抑东沙子以

---

① "集"是"录"的误字。——作者自注

② 《云烟过眼录》：书画著录著作。周密撰。以私家藏画为主要内容，兼录南宋皇室的部分藏品。周密，字公谨，号草窗，南宋词人。

　　唐初诸印证之，而卷后亦无兰坡、草窗等题识，则余又未敢必
其为贺书矣。俟博雅者定之。

　　这些话虽是为搪塞华夏而说的，但他并没有反回头来肯定谢书
之说。丰坊这篇跋尾自己写了一通，后又有学文征明字体的人用小
楷重录一通，略有删节，末尾题"鄞丰道生撰并书"。
　　这卷后来归了项元汴，元汴死后传到他的儿子项玄度手里，又
请董其昌题，董其昌首先说：

　　唐张长史书庾开府《步虚词》，谢客①王子晋、衡山老人赞，
有悬崖坠石急雨旋风之势，与所书"烟条""宛溪诗"同一笔法。
颜尚书、藏真②皆师之，真名迹也。

　　这段劈空而来，就认为是张旭所写，随后才举出"烟条""宛
溪"二帖的笔法相同。但二帖今已失传，从记载上知道，并无名款，
前人也只是看笔法像张旭而已。董其昌又说：

　　自宋以来，皆命之谢客……丰考功、文待诏皆墨池董狐，
亦相承袭。

　　后边在这问题上他又说：

------

① 　"客"是谢灵运的小字。——作者自注
② 　藏真，即怀素。——作者自注

丰人翁乃不深考，而以《宣和书谱》为证。

这真是瞪着眼睛说瞎话！丰坊的跋，两通俱在，哪里有他举的这样情形呢？又文征明为华夏画《真赏斋图》、写《真赏斋赋》和跋《万岁通天帖》时，都已是八十多岁了，书法风格与这段抄写丰跋的秀嫩一类不同。即使是文征明的亲笔，他不过是替丰坊抄写，并非他自己写鉴定意见，与"承袭"谢书之说的事无关。董其昌又说：

顾《庾集》自非僻书，谢客能预书庾诗耶？

他只举《庾开府集》，如果不是为泯灭丰坊发现四诗见于《初学记》的功劳，便是他以为《初学记》是僻书了。他还为名款问题掩饰说：

或疑卷尾无长史名款，然唐人书如欧、虞、褚、陆，自碑帖外，都无名款，今《汝南志》《梦奠帖》等，历历可验。世人收北宋画，正不需名款乃别识也。

按欧阳询、虞世南、褚遂良都有写的碑刻流传，陆柬之就没有碑刻流传下来。陆写的帖，《淳化阁帖》中所刻的和传称陆写的《文赋》《兰亭诗》，也都无款。"自碑帖外"这四字所指的人，并不能包括陆柬之。他还不敢提出"烟条"二帖为什么便是衡量张旭真迹的标准，而另以其他无款的字画解释，实因这二帖也是仅仅从风格上被判断为张书的。他这样来讲，便连二帖也遮盖过去了。

董其昌又说：

夫四声始于沈约，狂草始于伯高 ①，谢客皆未有之。

"始于"不等于"便是"，文字始于仓颉，但不能说凡是字迹都是仓颉写的。沈约撰《宋书》，特别在《谢灵运传》后发了一通议论，大讲浮声切响。可见谢灵运在声调上实是沈约的先导。这篇传后的论，也被萧统选入《文选》，董其昌即使没读过《宋书》，何至连《文选》也没读过？不难理解，他忙于要诬蔑丰坊，急不择言，便连比《庾开府集》更常见、更非僻书的《文选》也忘记了。

董其昌后来在他摹刻出版的《戏鸿堂帖》卷七中刻了这卷草书，后边自跋，再加自我吹嘘说：

项玄度出示谢客真迹，余乍展卷即命为张旭。卷末有丰考功跋，持谢书甚坚。余谓玄度曰："四声定于沈约，狂草始于伯高，谢客时都无是也。其东明二诗乃庾开府《步虚词》，谢安得预书之乎？"玄度曰："此陶弘景所谓元常老骨，再蒙荣造者矣。"遂为改跋。文繁不具载。

这是节录卷中的跋，又加上项玄度当面捧场的话，以自增重。跋在原卷后，由于收藏家多半秘不示人，见到的人还不多。即使一见，也不容易比较两人的跋语而看出问题。刻在帖上，更由得他随意捏造，观者也无从印证。

宋朝作伪的人，研究"王"字可当"书"字用，究竟还费了许多心；挖去小横，改成草写的"书"字，究竟还费了许多力。在宋代

---

① 伯高：即张旭。

受骗的不过是一个皇帝赵佶，在明代受骗的不过是一个富翁华夏。至于董其昌则不然，不费任何心力，摇笔一题，便能抹杀眼前的事实，欺骗当时和后世亿万的读者。董其昌在书画上曾有他一定的见识，原是不可否认的，但在这卷的问题上，却未免过于卑劣了吧！

有人问，这桩辗转欺骗的公案既已判明，这卷字迹本身究竟是什么时候人所写的？算不算张旭真迹？我的回答如下：按古代排列五行方位和颜色，是东方甲乙木，青色；南方丙丁火，赤色；西方庚辛金，白色；北方壬癸水，黑色；中央戊己土，黄色。庾信原句"北阙临玄水，南宫生绛云"，玄即是黑，绛即是红，北方黑水，南方红云，一一相对。宋真宗自称梦见他的始祖名叫"玄朗"，命令天下讳这两字，凡"玄"改为"元"或"真"，"朗"改为"明"，或缺其点画。这事发生在大中祥符五年十月戊午（见宋李攸《宋朝事实》卷七）。所见宋人临文所写，除了按照规定改写之外也有改写其他字的，如绍兴御书院所写《千字文》，改"朗曜"为"晃曜"，即其一例。这里"玄水"写作"丹水"，分明是由于避改，也就不管方位颜色以及南北同红的重复。那么这卷的书写时间，下限不会超过宣和入藏，《宣和书谱》编订的时间；而上限则不会超过大中祥符五年十月戊午。

这卷原本，今藏辽宁省博物馆，已有各种精印本流传于世，董其昌从今也难将一人手，掩尽天下目了！

宋真宗半身像

# 论怀素《自叙帖》墨迹本

## 一、原写本和摹拓本问题

古代没有摄影技术的时候，遇到法书名画，想留一个副本，只有靠勾摹一法。所谓勾摹，即是用较为透明的薄纸或蜡纸以及绢素等，蒙在原作上面，加以描摹。勾摹的绘画，辨别较难。因为画上笔画、颜色常有许多层，摹本上也一样地层层掩盖。后世又较少原本与摹本同时并存得以对校的机会，所以辨别古画的原作与摹本，就只得看纸绢的时代和艺术效果的古近，以及其他一些辅助条件。

古摹法书则不然，因为平常写字的笔画不容重描，书者偶然自己略加修补，观者不难一眼看出。如果是勾摹本，自必每笔俱出于描摹，即使一幅之内的某些字容易落笔，可以一笔写去，但总有许多处是摹者不易一笔写成的。那么描成、修成、画成的笔画，还是会露出马脚的。这类摹本，可以《神龙兰亭》为例。其中笔画自然，确有许多处并非碎描出来，而有"理直气壮"的神态。但遇到一些双叉破锋的地

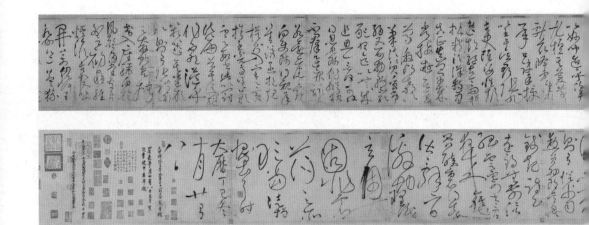

[唐] 怀素《自叙帖》
现藏台北故宫博物院

方，摹者就无法一笔摹出原样，也只好另加一笔，画成双叉了。

还有一种摹手，利用原作的干笔较多，连描带擦，使观者望去，俨然是那种燥墨率笔所写成的。这类摹本，有时反比那些笔画光滑、墨气湿润的字迹效果更加逼真，可以怀素《自叙帖》为例。

《自叙帖》原卷现存台湾省，我在二十多岁时曾在北京故宫博物院展览室中屡次见到，但那时并不懂得勾摹情形。后来从照片上和近年日本精印的卷子上，才看得清清楚楚。

现在这卷，从头至尾，都是用如上所说的细笔描摹和干笔擦抹而成的。原纸后边有北宋苏耆题记一行，李建中①题记二行。再后有南唐人押尾题署二行。这四条共五行题字都是楷书，点画比较光滑，

---

① 李建中：北宋书法家。字得中，号岩夫民伯。京兆（今陕西西安）人。官至西京留司御史台，人称李西台。工书法，时称"国初第一"。

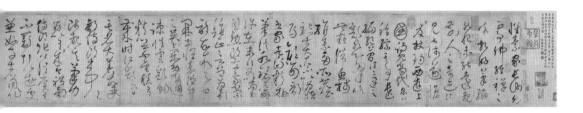

《睢阳五老图·杜衍》

不比草书部分那么燥率，我们看去，就容易发觉它的不自然处。

　　这卷后边，即在绫隔水之后，还有另纸一大段，是北宋杜衍[①]以下许多宋人的题跋，都是原迹。摹本后为什么有真跋？这有两种可能：一是所题之卷已是摹本；二是另造一卷正文，割配宋人题跋。现在这卷墨迹本，值得研究的是，它属于以上哪一类。人们知道，伪帖配真跋，本属常事，不易理解的是古人为什么也有称摹本为真迹的。按我们今天判断法书真伪，有三种区分：甲是原写的原纸，这叫"真迹"；乙是勾摹而成的复制品，虽非原写原纸，但字形笔法还能保留，是名家法书的真影，这叫"摹本"；丙是依样仿造，或张冠李戴，这叫"伪作"或属"冒充"。问题较多的，常在乙类。以原写原纸比较，

———————

①　杜衍：北宋大臣。字世昌，山阴（今浙江绍兴）人。真宗大中祥符元年（1008）进士，官至枢密使（宰相），百廿日后罢，以太子少师致仕，封祁国公。善诗，工书法。

它自应算伪；以字形笔法来讲，它又可算真。唐宋人常从字形笔法角度着眼，把这种摹本叫作真本，甚至叫作"真迹"。不但对薄纸、蜡纸上勾摹的墨书字迹是如此看待，即对石刻拓本黑底白字的法帖，也常如此看待。例如北宋黄伯思、米芾、苏轼、黄庭坚，都曾评论过《淳化阁帖》中某家某帖，是真是伪。这种枣木板所刻而号称石刻的字迹，距离薄纸上描摹的字迹，在字形笔法上又失真了许多，居然还劳这些位书家讨论真伪，当时所采取的角度标准，岂不非常明白了吗？

又北宋时定武军州出土一块石刻，刻的是王羲之的《兰亭序》，这时《兰亭》的摹拓本已不多了，大家遇到这样精致的石刻，自然重视，捶拓本非常珍贵。后来原石失落，翻刻本纷纷出现，南宋的法书评论家斤斤辨别拓本是否出自原石。辨别的依据，多是某笔长些短些，某点高些矮些，乃至看到石上剥落的石花斑点，而王羲之书法风格的离合，几乎已抛之度外。他们每称原石拓本为"真本"，甚至称为"真迹"，这时的真伪的逻辑观念，距离是否原写原纸的范畴，已经十万八千里了。

南朝时梁武帝和陶弘景探讨许多件王羲之的字迹，哪是真，哪是摹，还属于前边所论的甲类。后来这种甲类的真迹愈来愈少，所以唐宋人受材料的限制，一般只能在乙类中立论。北宋米芾精研笔法，不但不满足于石刻，还不满足于勾摹本。他有题王羲之帖的诗说：

　　　　媪来鹅去已千年，莫像痴儿收蜡纸。

他的其他著作中辨别蜡纸摹本的话还很多。可以说，米芾在宋人中是唯一重视甲类鉴定标准的人，其他虽苏黄大家，也不及他那样辨析精微。因此我们见到一般宋人在摹本上题为真迹，也就不足怪了。

以上所说，是宋人也有把勾摹本概括在真迹名称之内的情况，但不等于说现存这卷《自叙帖》后的宋人题跋，原来即是题这个重摹本的。

## 二、从《自叙帖》墨迹本中的内证看出 它是重摹本

现在回到现存这卷《自叙帖》墨迹本的探讨。

这卷后绍兴二年曾纡题跋中说：

> 藏真《自叙》，世传有三：一在蜀中石阳休家，黄鲁直以鱼笺临数本者是也；一在冯当世家，后归上方；一在苏子美家，此本是也。元祐庚午苏液携至东都，与米元章观于天清寺，旧有元章及薛道祖、刘巨济诸公题识，皆不复见。苏黄门题字乃在八年之后。……

跋中所提到的苏子美名舜钦，米元章名芾，薛道祖名绍彭，刘巨济名泾。按一件作品，同时出现同样的三件，无疑其中至少有两件是摹本，甚至三件全是摹本。曾纡只说这卷是"苏子美家"本，并未提出哪卷是原写，哪卷是摹拓，也可见宋人对于原写、勾摹的区别，一般是并不关心的。今卷后有石刻拓本文征明跋，不知是从什么刻本中割来的。跋说：

> 余按米氏《宝章待访录》云："怀素《自叙》在苏泌家，前一纸破碎不存，其父舜钦补之。"又尝见石刻有舜钦自题云："素师《自叙》前纸糜溃不可缀缉，书以补之。"此帖前六行纸

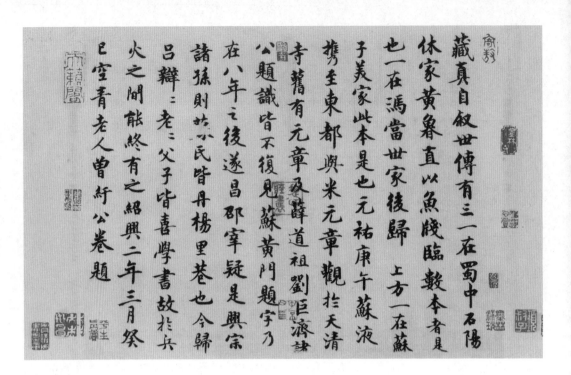

怀素《自叙帖》曾纡题跋

墨微异，隐然有补处，而乃无此跋，不知何也（流传苏轼自书《赤壁赋》卷，前有损缺之处，文征明补其文。后复跋云："谨按苏沧浪补自叙之例，辄亦完之。夫沧浪之书，不下素师，而有极愧糠秕之谦……"今此卷墨迹后并无苏舜钦的这样跋语，可见并非文氏所见的石刻底本）。

合两跋观之，疑点就多起来。曾跋说此是苏子美家本，原有米芾、薛绍彭、刘泾诸题识，皆已不存。文跋说曾见石刻，有苏舜钦自题，自言补书前一纸事，今卷中又不存。且米说"前一纸破碎不存"，苏说"前一纸糜溃不可缀缉"，而文说"前六行纸墨微异，隐然有补处"。依苏氏之说，前一纸直是另换重书，依文氏所见情形，"隐然有补处"，则是补其残处。而六行纸墨全都"微异"，则又是换

156

藏真書如散僧入聖雖狂怪怒張而未其點畫波發
有不合於軌範者蓋鮮東坡謂如沒人操舟初無意
於濟否是以復却萬變而舉止於有道者若其近於有道者
邪谷此自叙帖蓋無毫髮遺恨矣曾空青跋語謂世
有三本而興本為蘇子美所藏余按米氏寶章待訪
錄云懷素自叙在蘇泌家前一帋破碎不存其父舜
欽補之又嘗見石刻有舜欽自題云素師自叙前又
靡潰不可綴緝書以補之此帖前六行乃墨微異隱
然有補處而乃無此畫不知何也空青入云馮當世
本後歸上方而石刻為内閣本當即馮氏所藏邪又
此帖有建業文房印及昇元重裝歲月是曾入南唐
李氏而黃長睿東觀徐論有題唐通収所藏自叙亦
云南唐集賢所當則此帖又嘗屬唐氏而長睿顯字
乃亦不存以是知轉徙淪失不特米薛劉三人而已
成化間此帖藏荆門守江陰徐泰家後歸文靖公
文靖歿歸吳文肅公嘗從荆門借臨一本間示
所傳佳歲先師吳文定公嘗從荆門借臨一本已得
徵明曰此獨得其形似耳若見真蹟回視臨本已得十九特非郭
師後二十年始見真蹟回視臨本已得十九特非郭
填故不無小異耳昔黃長睿謂古人搨書如水月鏡
像必郭填乃佳郭墨填耳余既獲觀真蹟如水月鏡
遂用古法雙鉤入石累數月始就視吳本雖風神氣
韻不逮遠甚而點畫形似無纖毫不備庶幾不失其
真也長洲文徵明識

嘉靖壬辰六月六日長洲陸氏水鏡堂藏石

怀素《自叙帖》石刻跋文

了一张纸。何以换纸重书后又补残处呢？文跋此后又以今卷无苏跋致疑，可见文征明对它已蓄了一个疑团，只是闪烁其词，未做明白表示而已。按文氏所说的石刻本，清嘉庆六年吴门谢氏《契兰堂帖》卷五曾重摹，云据唐荆川藏、宋淳熙刻本入石的（图一一三）。卷后有苏舜钦跋云：

> 此素师《自叙》，前一纸糜溃不可缀缉，仆因书以补之，极愧糠秕也。（以上为四行草书）
>
> 庆历八年九月十四日苏舜钦亲装，且补其前也。（以上为三行正书）（图四、五）

图二《契兰堂帖》摹刻之怀素《自叙帖》开头及中间部分

图一《契兰堂帖》摹刻之怀素《自叙帖》开头部分

图五《契兰堂帖》摹刻之怀素《自叙帖》卷尾题署和跋识之二

图四《契兰堂帖》摹刻之怀素《自叙帖》卷尾题署和跋识之一

图三《契兰堂帖》摹刻之怀素《自叙帖》结尾部分

从苏跋草书来看，与《自叙》前六行的风格不一样，而前六行却与全卷字迹风格一样。可见他所谓补书，并不同于抄补词句，也不是放手对帖临写，而是用摹拓的办法补成的。宋人对于"临""摹""书"的界限，在词义区分上并不那么严格，文献中不乏例子，不待详引。其实今存这卷墨迹本，问题很多，不仅在苏跋的有无。值得研究的，略有四点：

（一）现在这卷墨迹本是否苏氏所藏的原本；

（二）这卷开头部分有许多矛盾，它是否重摹苏本；

（三）题跋中的问题；

（四）重摹的时间。

下面分别加以探讨。

（一）苏卷有苏舜钦跋尾，自记书补前一纸的问题，此卷中没有。曾纡所记的米芾等跋被割去，可以想到是移配其他摹本，以增声价。但这卷既号称苏本，自以有苏跋为证才显得可贵。去掉苏跋，反成缺欠。且割下的苏跋，又往哪里去装？假如有另一卷，无论是原本还是摹本，凭空加上一段宣布补书的跋尾，令它减色，这样作伪的恐不多见！此外还有极大的漏洞：苏跋本卷尾的南唐押尾二行在前，苏耆、李建中的题识在后，这是合理的。因为"跋尾"都是陆续写在后边，本属通行的体例。跨过旧题，挤到旧题前边的例子，在宋人题跋中是很少的。今卷苏、李二题写在南唐押尾之前，紧接怀素"八日"一行之后，分明存在问题，至少是摹手的常识不足。即这一点，已足说明它与苏卷不符。比苏舜钦跋的有无，更关重要。

（二）关于前一纸（即开头六行的书字用纸），至少存在着四个问题：第一，米芾说"破碎不存"，是全张纸因破碎而没有了。第二，苏舜钦说"糜溃不可缀缉，书以补之"，则是还存在

一些零碎的烂纸。那么"书以补之"是另换一张整纸来补成的呢，还是在原来破烂的纸背上再托上一层纸，补全那些缺处呢？第三，文征明说"前六行纸墨微异"，这是说第一张纸与后边的纸不一样，是苏氏另用一纸补书或补摹的。第四，文氏又说"隐然有补处"，那便是还存在一些破烂的原纸，苏氏只补残缺处而已。要知道，另补一纸和补填窟窿，是两回事。

我在五十年前看到这卷时，并未觉得第一纸有什么两样。当时我年纪轻，距现在时间久，印象不可全凭，且待将来的印证。现就文氏议论的支离处来看，已然矛盾重重。第一纸"纸墨微异"，当然是另纸补写的，却又"隐然有补处"，那就是在补纸上又补了。苏氏补了又补，何其不惮烦！再看现在这卷的前六行的字迹，笔法不但在本纸上是一律的，即和后边全卷相较，也是统一的，可见确是一次重摹而成，并非苏本。何谓"重摹"？就是从旧摹本上描下来的！

（三）题跋中的问题：唐宋官本书画，后边常列有关的官员衔名。体例是小官在前，大官在后。最前是做具体事务的小官，最后是总管全面的大官，称"某官某人监"。这卷南唐押尾首行是邵周重装，王绍颜不过是参加管理的官员之一，最后并无总管监督的大官，王绍颜一行又紧靠纸边，这是摹本上透露原状的一端，即在苏本上衔名已被割去许多。至于苏耆、李建中的题识何以摹在南唐押尾之前，推测情理，大约是由于杜衍跋前无余纸，王绍颜衔名后又不能另接纸。如接在杜跋之前，就露出与杜跋不相连属的痕迹；如接在王绍颜后，又显示不了南唐押尾割截的原样。那么只好利用"八日"至"升

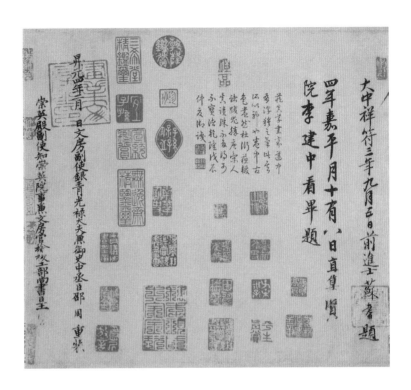

怀素《自叙帖》南唐押尾

元<sup>①</sup>四年”之间那段空隙，来摹上苏、李二题。如果不发现苏本石刻，则此谜永不得破了。

（四）此卷的重摹时间应在何时？当然什么时候都可以用真跋配上伪帖，所用的伪帖，并不限定是配跋时现做的，也有可能找到一个旧摹本来配真跋。但苏藏本开头部分一张纸是破损了的。这一卷开头部分纸上也有破损痕迹和纸色微异的特征，可见配者是有意影射苏本的。既根据苏本重摹，又伪造出苏本的特征，无疑，这个伪苏本的制造，必在真跋写完之后。真跋最后一个纪年是绍兴三年

---

① 升元：五代南唐烈祖李昪的年号（937—943）。

癸丑（1133），那么重摹苏本的时间，应该不会早于这一年。

为了留存副本而勾摹，刻意存真，要求纤毫不失，这属于复制品，至少可算"真本"；为了影射而勾摹，把重摹本后配以真跋，这属于伪造品，只应称为"赝本"。虽然这种赝本伪帖也存在着原作的字形和一定的笔法迹象，但它和唐人硬黄蜡纸勾摹晋帖来比，态度上则有诚实、虚伪之别。如做学书人的临习范本，固然有余；如做文物考古的依据资料，就使人不能完全凭信了。

## 三、文嘉、詹景凤的记载和高士奇的态度

我们知道现存这卷墨迹本《自叙帖》，明代自吴宽、李东阳题后，辗转归严嵩家。入清归了徐乾学①，后入清内府。踪迹分明，明清鉴赏家所见的就是这一卷。

石刻拓本的文征明跋中措辞支离，前已谈到。现在还可再举一些明人私自记录的议论，因为不是写入卷中的，顾忌不多，所以比较坦率。

查抄严嵩家藏书画时，文征明的次子文嘉负责鉴定，他写下的目录和评语，即是《钤山堂书画记》。其中记《自叙帖》云：

> 怀素《自叙帖》，一。
>
> 旧藏宜兴徐氏，后归陆全卿氏，其家已刻石行世。以余观之，似觉跋胜。

---

① 徐乾学：清代学者。字原一，号健庵。江南昆山（今属江苏）人，顾炎武外甥。康熙九年（1670）探花，奉命编纂《清会典》《明史》，官至刑部尚书，被劾南归。家富藏书。

说得含蓄，"跋胜"就是反衬正文不佳。或是由于他父亲曾经题跋，有所肯定，所以才含蓄其词。

稍后，詹景凤著《东图玄览编》记述他所见过的书画，卷一有一条专记《自叙帖》的话：

> 怀素《自叙》，旧在文待诏（按即文征明）家。吾歙（xī）罗舍人龙文幸于严相国（按即严嵩），欲买献相国，托黄淳父、许元复二人先商定所值，二人主为千金，罗遂致千金。文得千金，分百金为二人寿。予时以秋试过吴门，适当此物已去，遂不能得借观，恨甚。后十余年，见沈硕宜谦于白下，偶及此，沈曰："此何足挂公怀，乃赝物尔。"予惊问，沈曰："昔某子甲，从文氏借来，属寿丞（按即文彭，文征明的长子）双勾填朱上石。予笑曰：'跋真，乃《自叙》却伪，奚为者？'寿丞怒骂：'真伪与若何干？吾摹讫掇二十金归耳。'"大抵吴人多以真跋装伪本后，索重价，以真本私藏，不与人观，此行径最可恨。

这件《自叙帖》墨迹本的戏剧性故事，至此总算底蕴揭开了，乃知石刻的文征明题跋中，闪烁其词，是有他的隐衷的。

詹景凤在此后又接写道：

> 二十余年为万历丙戌，予以计偕到京师。韩祭酒敬堂语予："近见怀素《自叙》一卷，无跋，却是硬黄。黄纸厚甚，宜不能影摹，而字与石本毫发无差，何也？"予惊问今何在。曰："其人已持去，莫知所之矣。"予语以故，谓无跋必为真迹。韩因恨甚，以为与持去也。

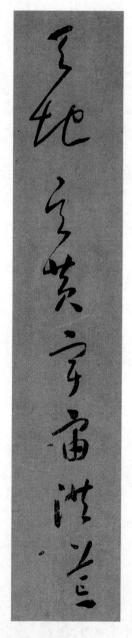

天地玄黄，宇宙洪荒。
选自怀素《小草千字文》

割去真帖，以伪帖配真跋，固然是常事，但谁也不能因此断定：凡无跋的必是真迹，也不能断定那卷黄纸本一定就是苏舜钦藏本的正文。相反，"字与石本毫发无差"，我却有理由借此判断苏氏原卷也是摹本。

我们已知宋代石刻有苏舜钦跋的底本即是苏氏所藏之卷，但拿怀素的《苦笋帖》和《小草千字文》来比较，这二帖中字下笔处都很自然，无论直下、侧下、逆下，都因时制宜、因地制宜，没有一律尖锋顺下的定式。从各字的挥洒迅疾来看，也不应该下笔处反都一律兢兢业业地顺拖而下。在这一点上，现在这卷墨迹和石刻并无两样。其次我们看到墨迹上行笔环转纠绕处，常常表现得软弱勉强，缺少"骤雨旋风"的理直气壮的魄力。而石刻上仅只比今本墨迹稍为光滑些外，仍然也是气魄不足的。即拿苏舜钦跋的草书和正帖相比，反而显得跋字较多魄力了。至于黄纸厚薄，也不足成为是否原写原纸的根据，因为硬黄纸在宋代并不难得，明清人还常用宋藏经纸写字，也有揭下经背纸来用的，难道宋人就不能用黄纸裱背摹本吗？所以韩氏、詹氏，都没有"恨甚"的必要！

今本墨迹卷后有清初高士奇为徐乾学跋的一大段，其中泛论苏本的话不计，于此卷实际有关处，有以下几点：

（一）"今前六行纸色少异，然亦莫辨其为补书，正是当时真迹。"

（二）"玉峰徐公（按即徐乾学）积总裁堂馔银半千得之。"

（三）"其纸尾第四跋崇英副使知崇英院事兼文房官检校工部尚书王绍颜当是南唐人，失绍颜二字。"

（四）"余所藏宋拓秘阁本有之（按指'绍颜'二字）。"

按谢氏《契兰堂帖》重刻宋本最后刻有"江村高氏岩耕草堂藏书之印"长方收藏印，可见高氏所藏，即是谢刻的底本。高氏藏本

[唐] 怀素《小草千字文》（局部）
现藏故宫博物院

与这卷墨迹本的差异处，最重要的如苏耆、李建中跋在后，还有苏舜钦跋等问题，他一概不谈，只提出所缺的是"绍颜"二字，可见当时官僚之间，势交、利交、敷衍了事的状态，真是跃然纸上。尤其可笑的是南唐押尾开头即写"升元四年"，高跋说"当是南唐人"，岂不令人喷饭？从另一面看，高氏既有宋刻本，当然能比较出二本的不同，得知这卷墨迹并非宋刻的底本，也就是并非苏藏的原卷。但他又说："莫辨其为补书，正是当时真迹。"既说是苏卷，又说无补书，皮里阳秋，识者一见心照。在敷衍徐乾学的背后，存在着他的否定观点，是非常明显的。

最后有人问，这卷既是重摹本，那么那些古印是哪里来的？回答是：刀刻出来的！

唐懷素書奇縱變化超邁前古其自叙一卷尤為生
平狂草然細以理度按之仍不出於規矩法度也此卷
為南唐後主所藏有建業文房之印後歸種易簡家
蘇耆易簡之子成進士祥符間以父蔭補官題名者是也
其子舜欽弟才翁以玉清昭應宮災上跡名動當世工卒
書米元章書史云懷素自叙真蹟在種泌家首一幅
破碎其父集賢校理舜欽自寫補之今前六行紙墨少
異然杰莫辨其為補書正是當時真蹟合縫處有四代
橫神采動蕩想見素師與酣落紙時運筆繼
相印相傳為唐甚宗賜小種許以玉刻圇記必才嵩
家物宋代名賢題跋歷年久遠完好如故尤不易得明
吳文定李文二公跋為誠齋徐少師兩藏近有人指玉
京師玉峰徐公積裝銀半千得之頃以長夏
偕觀凡几案數月其紙尾第四跋崇英副使知崇英院
事葉文房官檢校工部尚書王紹顒者之南唐人夫諸
顒二字余所藏宋搨帖本有之世間一物苟後必有其
主如四代相印之歸才為少師兩藏之歸玉峰公乜余
禎酬無知妄徽卷尾有愧焉李二公云
康熙癸酉十一月初八日江村高士奇謹跋

怀素《自叙帖》高士奇跋

从前有人对古法书轻易用"伪"字来判断，我总以为复制品不能与有意伪造相提并论，即使是复制品的再复制，也不应与伪造并论。对于这卷，我也一向以为只是一个复制品，随便说它是伪作未免不太公平。但现在看到重摹者有意影射苏藏本的行为，知摹者不是专为留一个真帖影子，而是要伪造冒充来欺骗人，那便直接称它是伪本，也并不算不公平了。

考《唐摹万岁通天帖》

王羲之的书法，无论古今哪家哪派的评价如何，它在历史上的地位和影响，总是客观存在的。又无论是从什么角度研究，是学习参考，还是分析比较，那些现存书迹，总是直接材料。

世传王羲之的书迹有两类：一是木版或石刻的碑帖；一是唐代蜡纸勾摹的墨迹本。至于他直接手写的原迹，在北宋时只有几件，如米芾曾收的《王略帖》等，后来都亡佚不传，只剩石刻拓本。

木版或石刻的碑帖，从勾摹开始，中间经过上石、刊刻、捶拓、装裱种种工序，原貌自然打了若干折扣，不足十分凭信。于是，直接从原迹上勾摹下来的影子，即所谓"双勾廓填本"或"摹拓本"，就成为最可相信的依据了。这类摹拓本当然历代都可制作，总以唐代硬黄蜡纸所摹为最精。它们是从原迹直接勾出，称得起是第一手材料。字迹丰神，也与辗转翻摹的不同。只要广泛地比较，有经验的人一见便知，因为唐摹的纸质、勾法都与后代不同。

这种唐摹本在宋代已被重视，米芾诗说"媪来鹅去已千年，莫

像痴儿收蜡纸"。可见当时已有人把勾摹的蜡纸本当作王羲之的真迹，所以米芾讥他们是"痴儿"。到了今天，唐摹本更为稀少，被人重视的程度，自然远过宋人，便与真迹同等了。现存的摹本中，可信为唐摹的，至多不过九件。

## 一、现存唐摹王羲之帖概观

现存唐摹王羲之帖，在三十年前所见，计有：（一）《快雪时晴帖》，（二）《奉橘》等三帖一卷（俱在台湾），（三）《丧乱》等三帖一卷，（四）《孔侍中》等二帖一卷（俱在日本），以上俱带名款；还有（五）《游目帖》（在日本），虽不带名款，但见于十七帖[①]中。

三十余年中发现的重要唐摹本首推（六）《姨母》等帖一卷（在辽宁），（七）《寒切帖》（在天津），以上俱带名款；还有（八）《远宦帖》（在台湾），虽不带名款，但见于《淳化阁帖》；（九）《行穰帖》（在美国），无名款。

以上各帖，除《游目》闻已毁于战火，《寒切》墨色损伤太甚，《快雪》纸色过暗外，其余无不精彩逼人。有疑问的，这里都不涉及。

在三十余年前，论唐摹本，都推《丧乱》和《孔侍中》，因为这两件纸上都有"延历敕定"的印迹。延历是日本桓武帝的年号，其元年为公元七八二年。日本学者考订这两件是《东大寺献物账》中著录的。按《献物账》是日本圣武帝卒后皇后将遗物供佛的账目，圣武卒于公元七二九年，那么传到日本时至少在七二九年以前，摹拓自更在前，证据比较有力。自从三十余年前《姨母》等帖出现后，

---

① 十七帖：草书法帖，又称"馆本十七帖"。唐太宗所集王羲之草书书卷，共28通书札942字，因卷首有"十七"二字而得名。原墨迹佚，现存唐宋刻本。

《快雪时晴帖》

《奉橘帖》

《何如帖》

《平安帖》

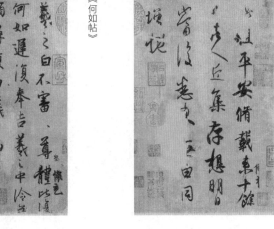

《频有哀祸帖》

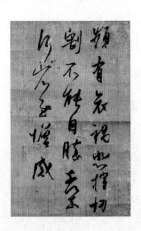

《忧悬帖》

《孔侍中帖》

170

《丧乱帖》

羲之頓首喪亂之極

先墓再離荼毒追

《寒切帖》

王羲之寒切帖

《姨母帖》

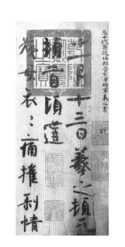

《行穰帖》

《游目帖》

《远宦帖》

王羲之存世书法

171

所存唐摹王羲之帖的局面为之一变。

# 二、《姨母》等帖

唐摹王羲之帖，不论是现存的或已佚的，能确证为唐代所摹的已然不易得；如可证在唐代谁原藏、谁摹拓，何年何月，一一可考的，除了这《姨母》等帖一卷外，恐怕是绝无的了。

所说《姨母》等帖，是唐代勾摹的一组王氏家族的字迹。现存这一卷，是那一组中的一部分。这卷开头是王羲之的《姨母》《初月》二帖，以下还有六人八帖。卷尾有万岁通天①二年王方庆进呈原迹的衔名。在唐代称这全组为《宝章集》，宋代岳珂《宝真斋法书赞》卷七著录，称这残存的七人十帖连尾款的一卷为《万岁通天帖》，比较恰当，本文以下也沿用此称。

先从文献中看唐代这一组法书的摹拓经过。唐张彦远《法书要录》卷六载窦臮（jì）《述书赋》并其弟窦蒙的注，赋的下卷里说：

> 武后君临，藻翰时钦。顺天经而永保先业，从人欲而不顾兼金。

窦蒙注云：

> 则天皇后，沛国武氏，士彟（yuē）女。临朝称尊号，曰大周金轮皇帝。时凤阁侍郎石泉王公方庆，即晋朝丞相导十世孙，

---

① 万岁通天：武则天称帝后的第八个年号（696—697）。

有累代祖父书迹，保传于家，凡二十八人，缉为一十一卷。后墨制问方庆，方庆因而献焉。后不欲夺志，遂尽模写留内，其本加宝饰锦缋，归还王氏，人到于今称之。右史崔融撰《王氏宝章集叙》，具纪其事。

《法书要录》卷四载失名《唐朝叙书录》，亦述此事而较略。末云：

神功①元年五月，上谓凤阁侍郎王方庆曰……献之以下二十八人书共十卷，仍令中书舍人崔融为《宝章集》以叙其事。复以集赐方庆，当时举朝以为荣也。

五代时刘昫领修的《旧唐书》卷八十九《王方庆传》说：

则天以方庆家多书籍，尝访求右军遗迹。方庆奏曰："臣十代从伯祖羲之书先有四十余纸，贞观十二年太宗购求，先臣并以进之，唯有一卷现今存。又进臣十一代祖导、十代祖洽、九代祖珣、八代祖昙首、七代祖僧绰、六代祖仲宝、五代祖骞、高祖规、曾祖褒，并九代三从伯祖晋中书令献之已下二十八人书，共十卷。"则天御武成殿示群臣，仍令中书舍人崔融为《宝章集》以叙其事，复赐方庆，当时甚以为荣。

按以上三条记载，"神功元年"当然不确，因为现存卷尾分明是万岁通天二年；人数不同，有计算或行文不周密的可能；卷数不同，

① 神功：武则天称帝后的第九个年号（697）。

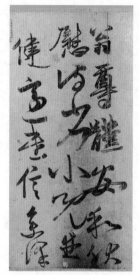
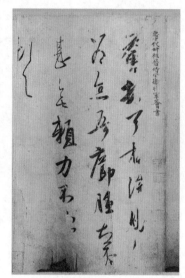
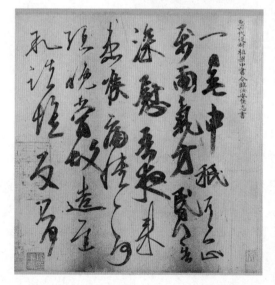
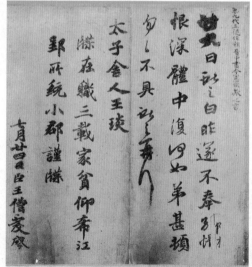

唐摹《万岁通天帖》（局部）
现藏辽宁省博物馆

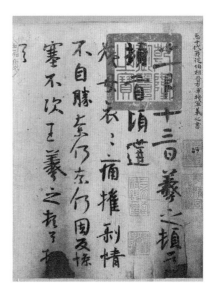

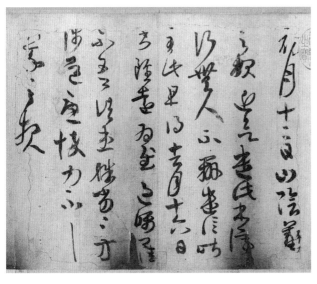

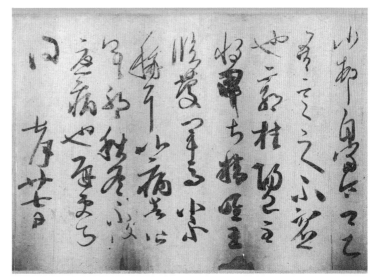

有传抄传刻之误的可能；都无关紧要。只是赐还王氏是原迹还是摹本？这个问题，窦蒙说得最清楚，是"遂尽模写留内"。岳珂跋赞也依窦蒙的说法。或问这"赐还""留内"的问题，"干卿底事"？回答是：摹拓本若是"留内"的，则拓法必更精工，效果必更真实，我们便可信赖了。

## 三、《万岁通天帖》的现存情况

王方庆当时进呈家藏各帖，据《旧唐书》所记有三组：

羲之为一卷，是一组；

导至褒九人为一组，分几卷不详；

献之以下二十八人为一组，分几卷不详。

至于摹拓本是否拆散原组重排的，已无从查考。但看命名《宝章集》，乂令崔融作序的情况，应是有一番整理的。

现存这一卷，为清代御府旧藏，今在辽宁省博物馆。所剩如下的人和帖：

羲之：《姨母》《初月》

荟：《席肿》《翁尊体》

徽之：《新月》

献之：《廿九日》

僧虔：《在职》

慈：《柏酒》《汝比》

志：《喉痛》

（今装次序如此，与《宝真斋法书赞》《真赏斋帖》微异）

共七人十帖。原有人数，按《旧唐书》所记，三组应是三十九人，今卷所存仅五分之一强；如按窦蒙所说"凡二十八"，则今卷也仅存四分之一。帖数也不难推想，比原有的必然少很多，今存这卷内有北宋时"史馆新铸之印"，又曾刻入《秘阁续帖》。《续帖》今已无传，清末沈曾植曾见张少原藏残本，中有此卷，见《寐叟题跋》，所记并无溢出的人和帖。

到南宋时在岳珂家，著录于《宝真斋法书赞》卷七。缺了荟、志二人的衔名和《席肿》《喉痛》二帖文。《法书赞》是从《永乐大典》中辑出的，可能是《大典》抄失或四库馆辑录时抄失。今卷中二人衔名及二帖俱存，可知岳氏时未失。《法书赞》中已缺僧虔衔名，岳氏自注据《秘阁续帖》补出，是"齐司空简穆公"僧虔。又《翁尊体》一帖，列在《汝比》帖后，是王慈的第三帖。《真赏斋帖》列于王僧虔后、王慈之前，成了失名的一人一帖。今卷次序，与《三希堂帖》同，成为王荟的第二帖。细看今卷下边处常有朱笔标写数目字，《翁尊体》一纸有"六"字，《汝比》一纸有"七"字，其他纸边数码次序多不可理解。可见这七人十帖，以前不知装裱多少次，颠倒多少次。以书法风格看，确与王慈接近，岳珂所记，是比较合理的。

又原卷岳氏跋后赞中纸烂掉一字，据《法书赞》所载，乃是"玉"字。

还有窦臮的"臮"字，本是上半"自"字，下半横列三个"人"字，另一写法，即是"洎"字。岳氏跋中误为"泉"字，从"白"从"水"。清代翁方纲有文谈到岳氏跋赞都是书写代抄上的，所以其中有误字，

这个推论是可信的。今存岳氏书迹，还有一个札子（在故宫），只有签名一"珂"字是亲笔，可见他是勤于撰文而懒于写字的。

清初朱彝尊曾见这卷，说有四跋，为岳珂、张雨、王鏊（ào）、文征明（见《曝书亭集》卷五十三《书万岁通天帖旧事》，下引朱氏文同此）。今王跋已失，当是入乾隆内府时撤去的。乾隆刻帖以后，这卷经过火烧，下端略有缺笔处。

## 四、《万岁通天帖》
## 在历史文物和书法艺术上的价值

《万岁通天帖》虽是有本有源、有根有据的一件古法书的真面貌，但在流传过程中却一再受到轻视。明代项元汴是一个"富而好古"的商人，其家开有当铺。一般当铺只当珍宝，他家当铺却并当书画。于是项氏除了收买书画外，还有当来的书画。他虽好收藏书画，却并没有眼力，也常得到假造的、错误的。所谓错误，即是张冠李戴，认甲成乙。举例如元末杨遵，也号"海岳庵主"，与宋代米芾相重。有人把杨的字冒充米的字，他也信以为真。他还常把得到"价浮"的书画让他哥哥项笃寿收买，所谓"价浮"，即是认为不值那些钱的。这卷即是项元汴认为"价浮"的，所以归了项笃寿。事见朱彝尊文。按这卷煊赫法书，可谓无价之宝，而项元汴竟认为不值，足见他并无真识，这是此卷受屈之一；又乾隆时刻《三希堂帖》，以《快雪时晴帖》为尊，信为真迹，而此卷则列于"唐摹"类中，这是受屈之二。

推论原因，无论明人清人何以不重视它，不外乎看到它明明白白写出是"勾摹"本，而杨遵被明人信为米芾，"快雪"被清人信为真迹，都因上无"充"字、"摹"字，所以"居之不疑"，也就"积

非成是"了。可笑的是那么厉害的武则天，也会错说出一句"是摹本"的真话，竟使她大费心思制成的一件瑰宝，在千年之后，两次遇到"信假不信真"的人。

《万岁通天帖》的可贵处，我以为有二点值得特别提出：

（一）古代没有影印技术时，只凭蜡纸勾摹，同是勾摹，又有精粗之别。有的原帖有残缺，或原纸昏暗处，又给勾摹造成困难，容易发生失误。即如《快雪帖》中"羲"字，笔画攒聚重叠，不易看出行笔的踪迹。当然可能是书写时过于迅速，但更可能是出于勾摹不善。《丧乱》《孔侍中》二卷勾摹较精，连原迹纸上小小的破损处都用细线勾出，可说是很够忠实的了。但也不是没有失误处。其中"迟承"的"承"字，最上一小横笔处断开，看去很像个"咏"字，原因是那小横笔中间可能原纸有缺损处，遂摹成两笔。"迟承"在晋帖中有讲，"迟咏"便没讲了。至于《万岁通天帖》不但没有误摹之笔，即原迹纸边破损处，也都勾出，这在《初月帖》中最为明显，

迟承

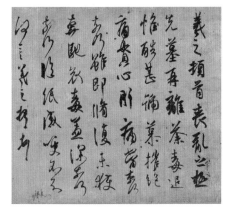

[ 东晋 ] 王羲之《丧乱帖》
现藏台北故宫博物院

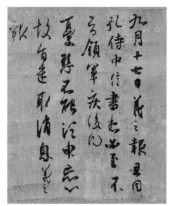

[ 东晋 ] 王羲之《孔侍中帖》
现藏台北故宫博物院

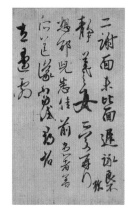

[ 东晋 ] 王羲之《二谢帖》
现藏台北故宫博物院

如此忠实，更增加了我们对这个摹本的信赖之心。所以朱彝尊说它"钩法精妙，锋神毕备，而用墨浓淡，不露纤痕，正如一笔独写"。确是丝毫都不夸张的。

又王献之帖中"奉别怅恨"四字处，"别怅"二字原迹损缺一半，这卷里如实描出。在《淳化阁帖》中，也有此帖，就把这两个残字删去，并把"奉""恨"二字接连起来。古代行文习惯，奉字是对人的敬语，如"奉贺""奉赠"之类，都是常见的，"奉别"即是"敬与足下辞别"的意思。一切对人不敬不利的话不能用它。假如说"奉打""奉欺"，便成了笑谈。"恨"上不能用"奉"，也是非常明白的。大家都说《阁帖》文辞难读，原因在于古代语言太简，其实这样脱字落字的句子，又怎能使人读懂呢？《阁帖》中这类被删节的句子，又谁知共有多少呢？

（二）古代讲书法源流，无不溯至钟、张、二王，以及南朝诸家。他们确实影响了唐宋诸家、诸派。碑刻大量出土之后，虽然有不少人想否定前边的说法，出现什么"南北书派论"啦，"尊碑卑唐"说啦，"碑学""帖学"说啦，见仁见智，这里不加详论。只是南朝书家在古代曾被重视，曾有影响，则是历史事实。百余年来所论的"南""帖"的根据只不过是《淳化阁帖》，《阁帖》千翻百摹，早已不成样子。批评《阁帖》因而牵连到轻视南朝和唐代书家作品的人，从阮元[①]到叶昌炽[②]、康有为，肯定都没见过这卷一类的精摹墨迹。

从书法艺术论，不但这卷中王羲之二帖精彩绝伦，即其余各家

不奉别怅

---

① 阮元：清代学者、文学家。字伯元，号芸台，江苏仪征人。乾隆进士，官至湖广总督、体仁阁大学士，谥文达。提倡考据学，于金石、天文、历算、舆地等方面亦多有建树。

② 叶昌炽：晚清学者、收藏家。字鞠裳，晚号缘督庐主人。长洲（今江苏苏州）人。光绪进士，官至甘肃学政。其《缘督庐日记》为晚清四大日记之一。

各帖，也都相当重要。像徽之、献之、僧虔三帖，几乎都是真书。唐张怀瓘（guàn）①《书估》（《法书要录》卷四）说："因取世人易解，遂以王羲之为标准。如大王②草书，字直一百，五字（按此'字'字疑是'行'字之误）乃敌行书一行，三行行书敌一行真书。"可见真书之难得，这二家二帖之可贵。

自晋以下，南朝书风的衔接延续，在王氏门中，更可看出承传的紧密。在这卷中，王荟、王慈、王志的行草，纵横挥洒，《世说新语》中所记王谢名流那些倜傥不群的风度，不啻一一跃然纸上。尤其徽、献、僧虔的真书和那"范武骑"真书三字若用刻碑的刀法加工一次，便与北碑无甚分别。因此可以推想，一些著名工整的北朝碑铭墓志，在未刻之前，是个什么情况。尖笔蜡纸加细勾摹的第一手材料，必然比刀刻、墨拓的间接材料要近真得多。

又《快雪帖》偏左下方有"山阴张侯"四字，观者每生疑问。我认为这是对收信人的称呼，如今天信封外写某处某人收一样。古人用素纸卷写信，纸面朝外，随写从右端随卷，卷时仍是字面朝外。写完了，后边留一段余纸里在外层，题写收信人，因常是托熟人携带，所以不一定写得像今天那么详细。这种写法，一直延续到明代文征明还留有实物。只是收信人的姓氏为什么在外封上写得那么偏靠下端，以前我总以为《快雪帖》是摹者用四字填纸空处，今见"范武骑"三字也是封题，也较靠下，原封的样子虽仍未见，但可推知这是当时的一种习惯。

（三）明代嘉靖时人华夏把这卷刻入《真赏斋帖》，因为刻得

山阴张侯

①　张怀瓘：唐代书法家、书学理论家。扬州海陵（今江苏泰州）人。开元年间任翰林院供奉、右率府兵曹参军。工书法，著有《书议》《书断》《书估》《画断》等书学理论著作。

②　大王：即王羲之。东晋王羲之、王献之是父子书家的典范，合称"二王"，又称"大小王"。

精工，当时人几乎和唐摹本同样看待。许多人从这种精刻本上揣摩六朝人的笔法。《真赏》原刻经火焚烧，又重刻了一次，遂有火前本、火后本之说。文氏《停云馆帖》[①]里也刻了一次，王氏《郁冈斋帖》[②]所收即是得到火后本的原石，编入了他的丛帖。到了清代《三希堂帖》失真愈多，不足并论了。

清初书家王澍，对法帖极有研究，著《淳化阁帖考证》。在卷六《袁生帖》条说：

> 华中甫刻《真赏斋帖》模技精良，出《淳化》上。按此帖真迹今在华亭王俨斋大司农家，尝从借观，与《真赏帖》所刻不殊毛发，信《真赏》为有明第一佳刻也。

他这话是从《袁生》一帖推论到《真赏》全帖，评价可算极高，而《真赏》刻手章简甫技艺之精，也由此可见。但今天拿火前初刻的拓本和唐摹原卷细校，仍不免有一些失真处，这是笔和刀、蜡纸和木版（火前本是木版，火后本是石版）、勾描和捶拓各方面条件不同所致，并不足怪。

现在所存王羲之帖，已寥寥可数，而其他名家如王献之以下，更几乎一无所存（旧题为王献之的和未必确出唐摹的不论）。近代敦煌、吐鲁番各处出土的古代文书不少，有许多书写的时代可与羲、

---

① 《停云馆帖》：明代楷书拓本，12卷。由文征明父子择选摹勒，篆刻家章简甫刻。初为木刻，后改为石刻。

② 《郁冈斋帖》：明刻汇帖，10卷。明万历三十九年（1611）由江苏金坛人王肯堂辑，管驷卿刻。取材魏、晋、唐、宋名家书迹。

献相当。如"李柏文书"① 仅比《兰亭叙》早几年，可做比较印证，但究竟不是直接的证物。南朝石刻墓志近年也出土不少，但又不是墨迹，和这卷南朝人书迹真影，还有一段距离。我们今天竟得直接看到这七人十帖，把玩追摹，想到唐太宗得到《兰亭》时的欣喜，大概也不过如此；而原色精印，更远胜过蜡纸勾摹，则鉴赏之福，又足以傲视武则天了！

---

① 李柏文书：十六国时期前凉西域长史李柏写给焉耆王的信函草稿，写于晋咸和三年（328）。纸本。是目前发现的年代最早的中国纸本书信实物标本。20 世纪初由日本西本愿寺探险队橘瑞超在楼兰发现并掠走。

真宋本
《淳化阁帖》
的价值

古代影印技术还未发明时，对前代传下来的法书、名画，想要留一个副本，最早只有用透明的蜡纸罩在原件上，映着窗户外的阳光，仔细勾摹。这种办法，叫作"向搨"。向，指映着阳光；搨，指照样描摹。"向"曾被人误写为"响"；"搨"，后来通用"拓"，又因碑帖多是刻在石头上的字，对碑帖的搥拓本多用"拓"，蜡纸勾摹的向拓本，则多用"搨"。这是后世的习惯用法，容易混淆，先做一些说明。

今天可见的唐代向拓法书，首先应推《万岁通天帖》（王羲之一家的名人字迹），是武则天时精密的摹拓本。笔有枯干破锋处，原件纸边有破损处，都一一用极细的笔道画出，足见摹拓人的忠实存真。其次是《快雪时晴帖》等。日本所传《丧乱帖》《孔侍中帖》等也属唐代向拓本的精品。

向拓虽然精美，但费力太大，出品不可能多。人们看到碑刻拓本，也很能表现书法的原型，刻法精致的碑，也有足和向拓媲美的。

如今日所见敦煌发现的唐太宗《温泉铭》，有些字，几乎像用白粉在黑纸上写的字。古代人大概由这些刻拓手法受到启发，即用枣木板片做底版，把勾摹的古代法书贴在板上，加以摹刻，刻成之后，用薄纸捶拓。这样一次便可以拓出若干张纸。后来因枣木易裂，改用石板为底版。据宋代官书《宋会要》记载，北宋人曾收到南唐刻的一段帖石，但今天这段石上的字，已无所流传了。

今日所见把古代自魏晋至隋唐的"法书"摹刻成一整套的"法帖"（性质类似近代编印的《书道全集》之类），始于宋太宗淳化年间所刻的十卷《秘阁法帖》，因为刻于淳化年间，所以普遍称它为《淳化阁帖》（或简称《阁帖》）。北宋时《阁帖》中的古代名家字迹，社会上已经不易见到，所以《阁帖》最初的拓本一出来，便有许多地方加以翻刻。山西绛州翻刻本号称《绛帖》，福建泉州翻刻本号称《泉帖》等，无论各翻刻本或精或粗，总都不是最原始的拓本。原本《阁帖》在元代已不易见到全套。书法大家赵孟頫记载他所得到的《阁帖》十本，已是几次拼凑而成的。到了明代，行草书非常流行，《阁帖》中绝大部分是古代名家的书札，行草字体为主要内容，所以习行草的书家没有不临习《阁帖》的。明中叶翻刻《阁帖》的，有最著名的四家，是袁褧（jiǒng）、潘允亮、顾从义和甘肃藩王府（俗称肃府）的翻刻本，其中以肃府本摹刻得最得宋拓本的原貌，但其中第九卷已经是用《泉帖》补配的（册尾缺三行可证）。以明代藩王所藏，据说是明初分封时皇帝所赐，尚且不能没有补配，这时宋代原刻原拓本的稀有已可知了。

传到今天，可信为宋代内府原刻原拓的《阁帖》，只有三册留存于世，这三册是第六、七、八卷，都是王羲之书。明末清初藏于

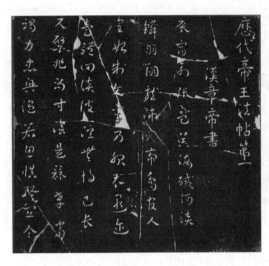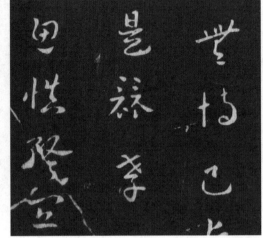

汉章帝书

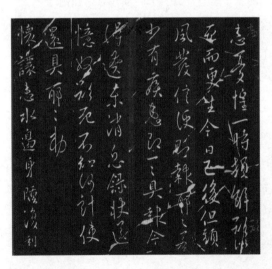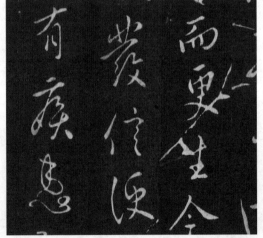

唐太宗书（局部）

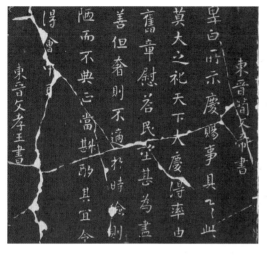
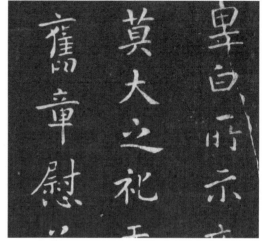

东晋简文帝书

东晋丞相王导书（局部）

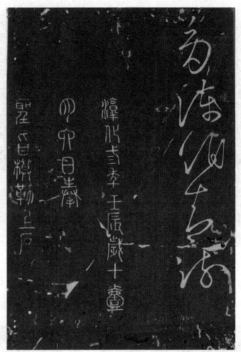

孙承泽[①]家，每卷前有王铎题签。并没提到共存几本，即使是十本，其余那七卷是同样原刻原拓，或是其他刻本补配，都已无从查考。但这三册中即有北宋佚名人跋一页和南宋宰相王淮跋一页，都说明它是北宋原刻原拓。即从以上几项条件来看。它的历史文物价值，足以充分说明了。

---

① 孙承泽：清初收藏家。字耳北、耳伯，号北海、退谷，原籍山东益都，世隶上林苑（今北京大兴）。明崇祯进士，任给事中。降顺后授防御使。入清后官至大理寺卿、都察院左都御史，后告休，著书立说。精鉴赏，富收藏。著有《庚子销夏记》《春明梦余录》等。

这三卷在民国初年，曾归李瑞清（清道人）[1]藏，有他的跋尾。上海有正书局曾影印行世，后来就流出国外，毫无踪迹。此外现在还流传着藏在博物馆中或私人手里的，从一些字迹精彩程度和特有的痕迹如银锭纹、转折笔、断裂缝等考证，够得上宋刻宋拓的也还有两三本，但流传有绪、题跋证据确凿的，终归要推这三册占在最先的地位。以上所举的其他宋拓两三本中，虽不如这三本中即具有两个宋人题跋，但在其余的证据条件，一一充足的，要推第四卷一本。这本现在也藏于安思远[2]先生处，这次一同展出，真使我们不能不深深佩服安先生鉴赏古拓石墨可贵的眼力！

其他各时各地的翻刻本，原来并没有伪装原本的意图，由于鉴赏者的盲目夸耀，或牟利者的有心作伪，都会造成以后来翻刻本冒充宋本。这也并不影响真本的价值，伪本愈多，愈显出真宋本的可贵。

以摹刻的技术论，任何宋拓《阁帖》，都比不过真本《大观帖》，但人类学家发现一部分原始人的头骨，那么珍视，并不在后世某些名人的画像之下，因为稀有甚至更加贵重。正如我们看到虽今天科学技术长足进展，瓷器以及其他更高级的日用器皿那样发达，而对上古的彩陶不但不加鄙弃，相反更加重视，岂非同样道理！敬请我们的文物鉴定家、爱好者、研究专家，对这三本彩陶般的魏晋至唐法书的原始留影回到祖国展览而庆幸吧！

---

[1] 李瑞清：清末民初诗人、教育家、书法家。字仲麟，号梅庵，清亡后为遗老，号清道人。江西南昌人。光绪进士，授翰林院庶吉士，官至江苏布政使。工书画，是清代碑学书派集大成者，与曾熙并称"北李南曾"，与吴昌硕、曾熙、黄宾虹并称"海上四妖"，张大千、胡小石等出其门下。

[2] 安思远：美国古董商兼收藏家。曾促使现存年代最早的丛帖《淳化阁帖》回归中国。

赵松雪行书
《千字文》

赵孟頫自画像

　　赵松雪[1]行书《千字文》一卷，绢本织就乌丝竖栏，而天地横栏则抽去二丝，自成横道。首题"行书千文"，尾题"子昂书"，押"赵氏子昂"朱文印。其书法乍看去平正无奇，细观之，精深厚重，于赵书诸迹中，允推巨擘。尾有元明名家二十二人题。张伯雨[2]题云："智永书《千文》八百本，散江南诸寺，今无一二存。吴兴书，尝患其多，去世几何年，若此本者，霜晓长庚，无与并其光采。□□展对惘然。老生张雨记。"下押"句曲外史"朱文印。黄子久[3]题云："经进仁皇全五体，千文篆隶草真行。当年亲见公挥洒，松雪斋中小学生。黄公望稽首谨题。至正七年夏五，书于龙德通仙宫松声楼，

---

①　赵松雪：即赵孟頫，元代书画家。字子昂，号松雪道人、水精宫道人。吴兴（今浙江湖州）人。宋太祖幼子赵德芳后裔。入元后官至翰林学士承旨，赠魏国公，谥文敏。工书法，世称"赵体"，与欧阳询、颜真卿、柳公权并称"楷书四大家"。擅画，开创元代新画风。

②　张伯雨：即张雨，元代词人、书画家。道士。本名张泽之，字伯雨，号贞居子、句曲外史。钱塘（今浙江杭州）人。居杭州开元宫、茅山崇寿观。

③　黄子久：即黄公望，元代著名画家，绘有《富春山居图》。

张雨跋

黄公望跋

莫云卿跋

时年七十九。"下押"黄公望印""一峰道人"朱文二印。王国器题云："呜呼，公今往矣，生而文登琬琰，珍藏内秘；没而篆记玉楼，游宴清都。其流落人间者，一波一戈，偶尔见之，不觉老泪凄落。王国器拜题。"莫云卿题云："昔人谓方员一万里，上下数百年，绝无承旨书法，观此本信然。吾不辨其师匠何代，而若此本之沉着稳便，非其指腕间得书家三昧，未易能也。此公《千文》卷，余所见亦不下数十种，而独此为尤妙。郭亨父善八法，故得藏之。后学莫云卿题。"书画题跋每多捧场溢美之言，而遇神逸精能之品时，又见其口门苦窄，形容难尽。云卿此跋，字字由衷，其"沉着稳便"四字，知出于深思熟虑，以平实之语赞之，确胜于铺张扬厉万万也。

[元] 赵孟頫《行书千字文》
现藏故宫博物院

行書千文　散騎侍郎周興嗣次韻

天地玄黃　宇宙洪荒　日月盈昃　辰宿列張　寒來暑往　秋收冬藏　閏餘成歲　律呂調陽　雲騰致雨　露結為霜　金生麗水　玉出崑岡　劍號巨闕　珠稱夜光　果珍李柰　菜重芥薑　海鹹河淡　鱗潛羽翔　龍師火帝　鳥官人皇　始制文字　乃服衣裳　推位讓國　有虞陶唐　弔民伐罪　周發殷湯　坐朝問道　垂拱平章　愛育黎首　臣伏戎羌　遐邇壹體　率賓歸王　鳴鳳在樹　白駒食場　化被草木　賴及萬方　蓋此身髮　四大五常　恭惟鞠養　豈敢毀傷　女慕貞絜　男效才良　知過必改　得能莫忘　罔談彼短　靡恃己長　信使可覆　器欲難量　墨悲絲染　詩讚羔羊　景行維賢　剋念作聖　德建名立　形端表正　空谷傳聲

將相路俠　槐卿戶封　八縣家給千兵　高冠陪輦　驅轂振纓　世祿侈富　車駕肥輕　策功茂實　勒碑刻銘　磻溪伊尹　佐時阿衡　奄宅曲阜　微旦孰營　桓公匡合　濟弱扶傾　綺迴漢惠　說感武丁　俊乂密勿　多士寔寧　晉楚更霸　趙魏困橫　假途滅虢　踐土會盟　何遵約法　韓弊煩刑　起翦頗牧　用軍最精　宣威沙漠　馳譽丹青　九州禹跡　百郡秦并　嶽宗恆岱　禪主云亭　雁門紫塞　雞田赤城　昆池碣石　鉅野洞庭　曠遠綿邈　巖岫杳冥　治本於農　務茲稼穡　俶載南畝　我藝黍稷　稅熟貢新　勸賞黜陟　孟軻敦素　史魚秉直　庶幾中庸　勞謙謹敕　聆音察理　鑑貌辨色　貽厥嘉猷　勉其祗植　省躬譏誡　寵增抗極　殆辱近恥　林皋幸即　兩疏見機　解組誰逼　索居

昔新悲故，
今故悲新。
余心留想，
有念无人。

辑三

# 名家与书法

# 孙过庭《书谱》考

唐孙过庭《书谱》，议论精辟，文章宏美，在古代艺术理论中，可称杰构。其所论，于其他艺术，亦多有相通之理，不当专以书法论视之。原稿草书，笔法流动，二王以后，自成大宗。唯作者生平，各书记录甚略，名字籍贯，更多分歧。其《书谱》卷数之存佚分合，墨迹与刻本孰真孰伪，种种问题，常有聚讼。至于释文定字，亦有异同，于文义出入，所关甚大。功不揣谫陋，试加考索，兼抒管见，著为是篇。敬俟读者予以指正。

## 一、作者之事迹

唐窦臮《述书赋》下，窦蒙注云："孙过庭，字虔礼，富阳人。右卫胄曹参军。"唐张怀瓘《书断》下《能品》云："孙虔礼，字过庭，陈留人，官至率府录事参军。博雅有文章，草书宪章二王，工于用笔，

[唐] 孙过庭《书谱》
现藏故宫博物院

唐孙过庭书谱

書譜卷上

夫自古之善書者，漢魏有鍾張之絕，晉末稱二王之妙。王羲之云：頃尋諸名書，鍾張信為絕倫，其餘不足觀。

俊拔刚断，尚异好奇。然所谓少功用，有天材。真行之书亚于草矣。尝作《运笔论》，亦得书之指趣也。与王秘监相善，王则过于迟缓，此公伤于急速，使二子宽猛相济，是为合矣。虽管夷吾失于奢，晏平仲失于俭，终为贤大夫也。过庭隶行草入能。"《四库提要》卷廿一，论及窦、张二书关于孙氏名字问题云："二人相距不远，而所记名字爵里不同，殆与《旧唐书》称房乔字元龄，《新唐书》称房元龄字乔，同一讹异。疑唐人多以字行，故各处所闻不能尽一。"功按：王秘监即王绍宗，字承烈，江都人。《书断》亦列之于能品，其名紧列过庭之前。又唐陈子昂撰有《孙君墓志铭》，虽简而可珍，录其全文如下（《陈伯玉集》卷六，《四部丛刊》影印明刻本）：

### 率府录事孙君墓志铭并序

　　呜乎！君讳虔礼，字过庭，有唐之□□人也。幼尚孝悌，不及学文；长而闻道，不及从事禄。值凶孽之灾，四十见君，遭谗慝（tè）之议。忠信实显，而代不能明；仁义实勤，而物莫之贵。堙（yīn）厄贫病，契阔良时。养心恬然，不染物累。独考性命之理，庶几天人之际。将期老有所述，死且不朽。宠荣之事，于我何有哉！志竟不遂，遇暴疾卒于洛阳植业里之客舍，时年若干。

　　呜乎！天道岂欺也哉！而已知卒，不与其遂，能无恸乎！铭曰：

　　嗟嗟孙生！见尔迹，不知尔灵。天竟不遂子愿兮，今用无成。呜乎苍天，吾欲诉夫幽明！

陈子昂又有《祭孙录事文》（《陈伯玉集》卷七），并录如下：

### 祭率府孙录事文

维年月日朔，某等谨以云云。古人叹息者，恨有志不遂，
如吾子良图方兴，青云自致。何天道之微昧，而仁德之攸孤！
忽中年而颠沛，从天运而长徂。惟君仁孝自天，忠义由己；诚不
谢于昔人，实有高于烈士。然而人知信而必果。有不识于中庸，
君不惭于贞纯，乃洗心于名理。无常既没，墨妙不传。君之逸翰，
旷代同仙。岂图此妙未极，中道而息。怀众宝而未撼，永幽泉
而掩魄。呜乎哀哉！平生知己，畴昔周旋。我之数子，君之百年。
相视而笑，宛然昨日。交臂而悲，今焉已失。人代如此，天道固然。
所恨君者，枉夭当年。嗣子孤藐，贫窭联翩。无父何怙，有母
茕焉。呜乎孙子！山涛尚在，嵇绍不孤。君其知我，无恨泉途！
呜乎哀哉，尚飨！

据志铭及祭文，约略可见孙过庭出身寒微，四十始仕，遭谗失职，
述作未遂，卒于洛阳，寿仅中年。其官职与《书断》同。其死因则
曰暴疾，曰枉夭，似非善终者。所惜生卒年月，未有明文。

按《宣和书谱》卷十八《孙过庭传》云："文皇尝谓：过庭小字
（或作'小子'），书乱二王。盖其似真可知也。"是其曾及见太宗。
再观所谓"将期老有所述，志竟不遂"，参以《书谱》卷上，是其
已有撰述，但尚未完成。又云"中年"、云"枉夭"。假定撰写《书谱》
卷上之后即逝世，其年岁姑且从宽以六十岁计，则当生于贞观二年。
此不过约略估计，以见孙氏生存大约当此一段时间而已。

或谓《书谱》自云："余志学之年，留心翰墨。"又云："极虑专精，
时逾二纪。"以为撰《书谱》时，仅过三十五岁。推其生于高宗永徽
三年、四年间，于《宣和书谱》所称文皇之语，以为传闻之误。功按《宣

和书谱》引文皇之语，固未必可凭，唯《书谱》之撰写，似非三十余岁之人所作。盖其中论列少年、老年之甘苦，如非亲有比较体味，不能鞭辟入里。且如撰谱在三十余岁，是其"有述"不待"期"诸老年。至于"二纪"之说，当指其集中精力，锐意用功之年，此"二纪"之后，至撰写《书谱》之前，固可容有相当之时间。略记于此，以俟商榷。

《书谱》末段曾慨叹知音难遇，又自解以为"岂可执冰而咎夏虫"。余初读之，以为不过文士之牢骚常谈，继观《述书赋》曰："虔礼凡草，间阎①之风，千纸一类，一字万同。如见疑于冰冷，甘没齿于夏虫。"正是针对《书谱》之言而发。或孙氏所致慨者，与窦氏一流有关，故作赋在七十年后，尚有意反唇相诬。今诵陈撰志铭，再合《书谱》之语观之，更悟孙氏必以寒微见轻，又以愤激遭嫉。窦氏指为凡草，轻为间阎，正代表当时豪贵门第之见，则志铭虽略，亦自有其可贵之史料价值在。

至于孙氏自题"吴郡孙过庭撰"，吴郡当是郡望，过庭或是以字行。唐人习惯，常以字行，他人不察，又以其名为字。《述书赋》与《书断》所记互倒，殆由于此。至于官职里贯，窦、张、陈三书不同。但《书断》所记名字、官职等与志铭多合，则陈留之里贯，或者可据！

## 二、《书谱》之名称问题

《书谱》之名，不见于唐人著录。《书断》卷下称孙氏尝著《运笔论》。然观其卷末总评有云："孙过庭云：元常专工于隶书，伯英犹精于草体。彼之二美，而羲、献兼之。并有得也。"其语见于《书

吴郡孙过庭撰

---

① 间阎：原意为古代里巷内外之门，借指民间，泛指平民。

谱》，知张怀瓘所言之《运笔论》，即是《书谱》。

《宣和书谱·孙过庭传》云："作《运笔论》，字逾数千，妙有作字之旨，学者宗以为法，今御府所藏草书三：《书谱序》上下二；《千文》。"盖以《运笔论》与《书谱》二名互用者。

《佩文斋书画谱》卷廿六《孙过庭传》引明王鏊《姑苏志》云："过庭书至能品，尝著《书论》，妙尽其趣，即《书谱》也。"按《书论》之名更少见，不知所据为前代何人所题之别名。

孙过庭自称："撰为六篇，分成两卷。"其六篇之目，今已不传。包世臣《艺舟双楫》卷二《自跋删拟书谱》曾推测为"执使转用拟察"六目，亦仅为臆测。汪珂玉《珊瑚网》卷廿四上所节录之一段，标曰《执要篇》，乃明人妄题，不足为据。

# 三、《书谱》墨迹之流传

《书谱》墨迹在唐代之流传，已不可考。只见张怀瓘《书断》曾引用，日本僧空海[①] 曾传录。至宋，米芾《书史》于墨迹始有记述，其后流传，则大略可知。兹就载籍所见，罗列如下：

（一）北宋时初在王巩家，转归王诜家。见米芾《书史》。

（二）后入宣和御府。见《宣和书谱》。

（三）元初在焦达卿家。元周密《云烟过眼录》卷上云："焦达卿敏中所藏唐孙过庭《书谱》真迹上下全。徽宗渗金御题，有政和、宣和印。"

徽宗玺

宣和印

---

① 空海：日本佛教真言宗创始人。于唐贞元二十年（804）到达中国，拜长安青龙寺惠果为师，学习密宗，号"遍照金刚"。回日本后在京都东寺创立真言宗（东密）。擅书法，与嵯峨天皇、橘逸势合称"平安三笔"。

（四）经虞集手。孙承泽《庚子销夏记》卷一，记《书谱》墨迹，称所缺之若干字，"虞伯生临秘阁帖补之"。

（五）明代上半卷为费鹅湖（宏）藏，下半卷为文征明藏。见文嘉《钤山堂书画记》。

（六）入严嵩家，两半卷合为一轴。见《钤山堂书画记》及《天水冰山录》。

（七）严氏籍没后辗转归韩世能。张丑《清河书画舫》卷三云："孙过庭《书谱》真迹亦藏韩太史家，严分宜故物也。"又张丑《南阳法书表》云："孙虔礼《书谱》，前有断缺，宣和、政和小玺。"

（八）清初在西川士大夫家，见孙承泽《庚子销夏记》卷一。

（九）自西川士大夫家归孙承泽。见《庚子销夏记》。今卷中有孙氏藏印。

（十）孙承泽藏后，归梁清标，有梁氏藏印。

（十一）自梁氏归安岐，曾摹上石。安岐跋其石刻后云："丙戌岁，从真定梁相国家得此真迹。"

（十二）安岐藏后，入乾隆御府。刻入《三希堂法帖》。后归故宫博物院。

乾隆印

# 四、记墨迹本

今传《书谱》墨迹本，前绫隔水上端有宋徽宗瘦金书签"唐孙过庭书谱序"，接押双龙圆玺；下端押"宣""和"二字联珠玺，有一大方印不可辨。后绫隔水上端押"政和"二字长方玺，下端押"宣和"二字长方玺。本身纸上前后尚有宋印二方，文不可辨（后一似是"李氏书印"）。尚有孙承泽、梁清标、安岐诸藏印及清代三朝宝玺。

书谱卷上

本身首行标题"书谱卷上"下书"吴郡孙过庭撰",次行正文自"夫自古之善书者"起。其后自"也乖合"至"湮讹顷见"十三行,共一百三十一字,误装于"心遽体"之下(故宫第一次影印曾移还原处)。再后"汉末伯英"以下,缺一百六十六字。再后"心不厌精"以下,缺三十字。最末题"垂拱三年写记"一行。

卷身纸本,每纸高约今市尺(每市尺相当于三十三厘米又三毫米)八寸余,每纸边有朱印边栏痕迹,纸长今市尺一尺三寸。第一纸十三行,以下十六行至十八行不等。正文首行十一字,以下多者十二字,少者八字,每幅纸边常残存合缝印之边栏。"汉末伯英"以下,以字数计之,且从曹本、薛本审视字形行气,知所缺为十五行,中有夹缝添注小字十字不以行计,"心不厌精"以下,所缺为三行。大略如此。

孙承泽《庚子销夏记》卷一《孙过庭书谱墨迹》条云:

> 甲申忽睹此卷,惊叹欲绝,以市贾索价太昂,不能收,惜惋竟日。卷上有宋高宗、徽宗双龙玺及宣和小玺。卷中"五乖也"下少一百三十字;"汉末伯英"下少一百六十八字,虞伯生临秘阁帖补之。后越六年,复见于西川士大夫家,以予爱之特甚,乃许购得,已将虞所补并后跋割去,时一披阅,觉宋人所刻尚在影响之间,而停云不足言也。

按"五乖"下原缺之一段,今卷中已重补还。且此段实为一百六十六字。"汉末伯英"下实少一百六十六字。记数俱有小误。其后"心不厌精"以下原缺三行,孙氏漏记,不得因此小异而疑孙藏之非此卷也。

由于翻刻诸本流行既久，遂有疑今传墨迹本为摹本者，如有正书局石印刘铁云藏拓本题为《宋拓太清楼书谱》（实为明曹骏刻本，辨详后）。王宝莹跋，据曹本而疑安刻底本（即墨迹本）为宋人摹写者。余绍宋《书画书录解题》卷三著录《书谱》，亦谓墨迹本为摹本。按墨迹本有特点数端，试略言之。

（一）宣和签题玺印完具。

（二）笔锋墨彩，干湿浓淡，处处自然，毫无勾描痕迹。

（三）笔法有一种异状，为临写所不能得者。即凡横斜之笔画间，常见有一顿挫处，如竹之有节。且一行中，各字之顿挫处常同在一条直线之地位，如每行各就其顿挫处画一线，以贯串之，其线甚正而且直。又各行之间，此线之距离，又颇停匀。且此线之一侧，纸色常有污痕，而其另一侧，则纸色洁净。盖书写时折纸为行，前段尚就格中书写，渐后笔势渐放，字渐大，常骑在折痕之上写，如写折扇扇面，凸棱碍笔，遂成竹节之状，亦非有意为顿挫之姿，其未值凸棱之行，则平正无此顿挫之节。纸上污痕，亦由未装背时所磨擦者。今敦煌出土之唐人白麻纸草书《法相宗经论》，所折行格之痕，有至今尚存者。明乎此，则顿挫竹节之异状，可以了然。明代翻刻之本，或由不解其故，或由摹勒粗率，遂至失之（节笔之说，日本松本芳翠有《关于孙过庭〈书谱〉之节笔》一文，见《书苑》第一卷第七号）。

再观墨迹行笔甚速，与《书断》所言"伤于急速"之说相合，如谓此卷为面对真迹临写而成者，则行笔既速，笔笔顿挫处又恰尽在同一直线处，殊不可能。如谓为双勾廓填者，其顿挫位置固易准确，但其墨之浓淡及侧锋枯笔，何以如此之活动自然？双勾古帖，虽精工如《万岁通天帖》，其墨色浓淡、行笔燥湿处，亦终与直接写成者有别。如谓为宋人折纸为行以临者，其顿挫固可同在一行，行笔

亦可不同于勾填，但宣和签印，事事的真，宣和何至误收当代临本？可知宣和御府所收，即为此本。

近年见真宋刻残本，其字形、顿挫，俱与墨迹吻合，知宣和入石，即据此墨迹。

## 五、其他墨迹异本

清吴升《大观录》卷二曾记三种《书谱》墨迹本，其原物今皆未见，考其所言，盖是临摹之本，以尚未经目验，姑用存疑，只称之为"异本"。吴升曰：

> 孙过庭《书谱》真迹，牙色纹纸本，七接，首有痕如琴之断纹，古气奕奕，草书指顶大，墨彩沉厚，而结体运笔，俱得山阴正脉。吴傅朋长跋六百余言，小楷精妙，不负南渡书名第一。后宋元明题识历历。接纸处及前后隔水，傅朋收藏诸印棨列，骑缝又有秋壑封字方印，拖尾宋光笺极佳，北平孙少宰收藏物也。按此迹宣和曾经刻石，傅朋得之，又镌（chán）置上饶署中。入明，黔宁王沐昕亦有刻本，字体小弱，与此迥异。别见黄信纸不全墨本，虽宋初人所临，然殊精彩有骨力。又有黄笺一本，乃元人临者，纸嫩薄，墨浮花，较对真迹，总若河汉耳。

按其所记之第一本，只有吴说（傅朋）[1]藏印跋尾，及贾似道（秋壑）藏印，虽言宋元明题识历历，独未有宣和签印，其非《宣和书谱》

---

[1] 吴说：南宋书法家。字傅朋，号练塘，居钱塘（今浙江杭州）紫溪，又称吴紫溪。高宗绍兴年间出任尚书郎、知信州。工书法，小楷人称"宋时第一"。

之本甚明。至云为孙少宰（承泽）收藏之物，倘非吴升误记，则孙承泽曾并藏两卷，而其《销夏记》不著录此吴说旧藏之本，其故亦颇可研究。今试推测，此盖为一摹本。所谓笔法得"山阴正脉"者，殆与阁帖面目相近而已。《大观录》于此段记述之后，继录《书谱》本文，自"书谱卷上"起，至"写记"止，与其他各本无异。释文字有异同不足论。古跋一无所录。其所记第二本，所谓不全而有骨力者，余窃疑即今之墨迹本。彼以所谓"山阴正脉"者为真，则当然视此为临本。即如清季王宝莹曾以曹、薛之本为中锋、为真本，以安刻本为偏锋、为摹本，殆属同类。所惜吴氏之言过简，一时难得确证。

清吴其贞《书画记》卷五记《孙过庭绢本书谱一卷》云："前段缺去六行，系后人全者。书法纵逸，多得天趣，为神品之书。识曰'垂拱元年写记'。此书已刻入停云馆。"按是另一种绢上摹本。

# 六、宋内府摹刻《书谱》之情况

《书谱》摹刻上石，最初在宋徽宗大观年间。宋曹士冕《法帖谱系》、赵希鹄《洞天清禄集》、曾宏父《石刻铺叙》、陈思《宝刻丛编》、元袁桷《清容居士集》（卷四十七《兰亭跋》）等俱有记述，而以陶宗仪《辍耕录》所记最为简明扼要。兹录陶氏之说，以概其余：

> 初，徽宗建中靖国间，出内府续所收书，令刻石，即今《续法帖》也。大观中又奉旨摹拓历代真迹，刻石于太清楼，字行稍高，而先后之次，与《淳化》则少异。其间数帖，多寡不同。各卷末题云："大观三年正月一日奉圣旨摹勒上石。"此蔡京书也。而以建中靖国《续帖》十卷，易去岁月名衔，以为后帖。

又刻孙过庭《书谱》及贞观《十七帖》。总为廿二卷，谓之《大观太清楼帖》（卷十五《淳化阁帖》条）。

今再排列其目于后以便观览。

大观间太清楼所刻帖：

一卷至十卷，用《淳化阁帖》之原底本重新摹刻，略加改动。即世所称之《大观帖》。

十一卷至二十卷，以建中靖国《续帖》十卷，磨改旧题，以为《大观帖》之《续帖》（此十卷摹刻始于元祐时，欲为《淳化》之《续帖》，至建中靖国时毕工。原为刘焘题签，后经磨改，由蔡京重题）。

二十一卷，孙过庭《书谱》。

二十二卷，《十七帖》（他书或列《十七帖》为第廿一卷，《书谱》为第廿二卷）。

据此知《秘阁续帖》中并无《书谱》，后世凡称秘阁本《书谱》者，或由误于未考，或由概称宋内府太清楼为秘阁，又或出于伪造及妄题。

宋内府摹刻之外，尚有吴说于上饶翻刻之本，见吴升《大观录》，惜未见传本。其余大率以一再翻摹之本妄充太清楼刻，甚至伪造"元祐二年河东薛氏模刻"之款，以炫其更早于太清楼。

## 七、所见之各种摹刻本

（一）宋太清楼刻本：

《庚子销夏记》卷一《宋太清楼书谱》条云："太清楼《书谱》，视《秘阁》稍瘦（按《书谱》刻石，次于《秘阁续帖》之后，已见前，孙氏此说误），其率意处，无不与墨迹相合。道君与蔡元长皆精于

书法者，故工致至此。"此种真本，流传极少。抗日战争时，保定人家出残本十四片，每片八行（其中一片七行），自"暗于胸襟"起，至"重述旧章"止，共一百一十一行，纸墨俱古，隔麻淡拓，笔锋点画，出入分明，刻法与《大观帖》同样精工，石高亦与《大观帖》及河南本《十七帖》（又称汴本，即太清楼中《续帖》后附之本，流传者，以刘世珩（héng）旧藏本为最知名）相同，故较墨迹行款略有移动（《淳化阁帖》版式稍矮，以致误将张芝帖中草书"处"字分在两行，成为"不可"二字，《大观帖》刻石，为之改正，帖石高度遂以此帖此行为标准，此是翁方纲说，甚确。按太清楼《书谱》与河南本《十七帖》既与《大观帖》石同高，故每行移多二三字）。张伯英先生一见惊喜，考为太清楼真本。其笔法转折顿挫，俱与墨迹本无异（孙承泽所谓率意处，殆即不解顿挫现象之故，而称之为率意）。此残本旋归吴乃琛，转归韩德清，后在陈叔通先生家，今藏故宫博物院。或谓此残册字与墨迹既同，安知非近时用墨迹摹刻伪造者？答曰：姑且不言纸墨之旧，即起首"暗于胸襟"等十七字，真迹已缺（《停云》刻石时，此处三行真迹已缺），刻者何从依据。如云据明刻补成，何以补字竟与其他诸字完全一类？如云帖是明初人据真迹所刻，何以又必依《大观帖》石之高度？据此可知，诸疑俱难成立。故在今日谈宋内府所刻《书谱》，当必以此十四片为真龙。今有文物出版社影印本。

（二）明顾从义旧藏宋拓本：

今藏日本中村不折[①]家，有晚翠轩影印本。首题"书谱卷上"，下署"吴郡孙过庭撰"，后至"写记"止。正文首行十二字。刻法

---

① 中村不折：日本美术家、收藏家。

笔迹较方，亦间有误刻之笔（如"少不如老"之"老"字等）。尾有沈曾植、王瓘跋。沈跋疑为金源旧刻，然亦无显据。

（三）江阴曹骖刻本：

石高与《大观帖》相等，首有小楷一行曰："唐孙过庭书谱。"帖文首行十四字，行式与宋太清楼刻真本残册相同，推知源于宋刻。册之首尾各有蛀损痕迹，皆以细线勾出，蛀痕呈对称状，知底本为半页五行之裱册本。中有因笔画残损而成误字者，如"务修其本"之"本"字，竖画下半未刻，遂成草体"书"字，此盖由底本墨淹不明所致。唯尾无"垂拱三年写记"一行，后有嘉靖二十二年江阴曹骖小楷跋一段。曹骖跋泛论书法，未言底本出处。其中"得意忘言"后，石缺一角。"忘怀楷则"起六行之间有斜泐一道。有正书局曾石印刘铁云藏本，题称《宋拓太清楼书谱》即此石也。缺泐全同，但撤去曹骖一跋（以下简称曹本）。道光间僧达受《小绿天庵遗诗》卷下《宋拓书谱歌》注云："曹氏本末行'垂拱三年写记'佚，后跋亦未说及。今石在吴门。近人割去曹跋，伪宋刻也。"唯对其所题之本，只做泛咏，未言及有何特点，真伪不可知矣。

（四）薛刻本：

全帖与曹本俱同，唯尾多"垂拱三年写记"一行。末有"元祐二年河东薛氏模刻"款字一行。此本笔画僵直且瘦，顿挫俱无。元祐伪款，殊不值一辩（以下简称"薛本"）。

张彦生先生相告云，薛本第三十三行"实恐"之"实"字，"宀"之右钩接连"宀"头之首点，误成一小圈，于后补刻更正之字。一般裱本，多未将更正之字裱入。曹本中此"实"字不误。再以太清楼残本校之，曹本是而薛本非者尚多，足证薛本翻自曹本，或同出一底本，曹工精而薛工粗也。唯薛本有"垂拱"一行尾记，而曹本

无之，余窃意曹本之石并非曹氏所刻，殆如书籍板片，刻后易主，新主常改刻己名。曹骖跋语全是空论，于本帖无关，知其不过附庸风雅者。且末行正当一石之首，其后殆有原刻者之跋，曹氏删之遂失尾款一行耳。

（五）《停云馆帖》本：

明文征明集刻法书，卷三为《书谱》，前半卷与曹、薛之本相同，凡曹、薛之缺字，此无不缺（"本"字亦误）。而曹、薛"本"之残存半字处，此俱删之，篇首残存"卷上"二字之标题亦删。度其用意，似待觅别本补足者。正文首行十二字，行式移动，与墨迹及曹、薛本俱不同。自"约理赡"起，行式、残字，以至笔法顿挫处，无不与墨迹本相同。尾有"政和""宣和"二长方印，其后又有"政""和"二字连珠印及"内府图书之印"九叠文大方印，盖原卷后拖尾上所钤，今墨迹本后隔水左边尚存连珠印之右边栏，而拖尾已失去。"心不厌精"之后三行（三十字）墨迹所缺，此刻亦是用曹、薛一类之本补成者。今日墨迹中纸边损字又复增多，而《停云》入石时尚间有存者。其帖刻于嘉靖三十七年，在曹刻之后。明章藻重刻停云本将原刻缺字俱补足，后半摹法亦失真。

（六）《玉烟堂帖》本：

明海宁陈氏集刻古法书，中收《书谱》，出于曹、薛一类之本，卷首标题全删，其后各字及残缺处与曹、薛之本俱同（"本"字亦误）。尾有"垂拱"一行。正文首行十一字。全卷移行，笔法更失。翻刻本中，此为最下。其帖刻于万历四十年。

（七）安刻本：

清安岐得墨迹本，精摹木版，当墨迹影印本未流行时，此拓最称善本，然亦有失漏处，例如"悬隔者也"等处行式取直，顿挫之

笔，遂失其一线之位置。"五十知命"下删去旁注之"也"字。"心迷议舜"之"议"字，删去旁添之"言"旁。"诱进之途"之"途"字及"垂拱三年"之"三"字各改笔痕迹俱删去。不能谓为毫无遗憾者。附有陈奕禧释文。

（八）《三希堂帖》本：

据墨迹本入石，行式全改，笔意尚存。

（九）翻安刻本：

余所见有四本：甲、嘉庆庚午年长白毓兴（字春圃）刻于扬州转运使署者，乃嘱钱泳所摹，附有钱氏所书释文。钱跋称校正陈香泉（奕禧）释文，然亦有再误者。乙、嘉庆己卯仁和黄至筠刻本。丙、道光二十三年包良丞刻本，并模陈书释文。包跋称引姚鼐批本所论释文异同之字，可广异闻。以上俱明著出处者。至于射利翻摹伪充安刻原本者，不具论。

（十）《契兰堂帖》本：

谢希曾所刻丛帖，中摹《书谱》一卷，未言出处，谛观乃翻自安刻。

（十一）杨守敬《激素飞青阁》木刻书册本：

未言所据，校对知出于安刻，但翻白字为黑字耳。

# 八、未见之各种摹刻本

（一）误题《秘阁续帖》本：

明王世贞《弇州山人四部稿》卷一三五《墨刻跋》《孙过庭书谱》条云："《秘阁续帖》末未有宣政印记者，最为完文，今不可复得矣。"又《庚子销夏记》卷一《宋秘阁续帖书谱》条云："《书谱》石本以《秘阁》为胜，视墨迹稍肥，然神韵宛存，非他刻所能及也。予觅之经年，

始得此本，惜首缺十余行。"按宣和所刻《书谱》，乃与《秘阁续帖》同存太清楼中，《秘阁续帖》中并无《书谱》。王氏所言，似误称《太清楼本》为《秘阁》；至于孙承泽已收有《太清楼本》，并见《庚子销夏记》著录，此既稍肥，自是宋代一种别刻。

（二）南宋吴说刻本：

见吴升《大观录》卷三《书谱》条。

（三）明翻宋刻本：

王世贞跋同上条云："余游燕中，有伪作古色以鬻者，其刻亦佳，而中有两讹字，盖《秘阁》之帖遗于后，而纸敝墨渝，刻者承之，赖以辨耳。"

（四）明内府藏石刻本：

王世贞同上条跋云："其一末有宣政印记，而前缺一二十字，盖自内府出，而卷首稍刓破，然自真迹上翻刻，故独佳。中间结构波撇皆在。"按此所谓自内府出者，谓其所见拓本是内府所藏而今流出者，抑谓石为内府所刻因而拓本出自内府者，语义不明。所言"缺字""刓破"，指拓本纸缺，抑指原石损泐，亦俱不明。王世贞又云："孙过庭《书谱》……石刻亦有二种，皆佳。其一宋时拓本，然再经石矣，故无缺文而有误笔；其一国初从真迹摹石者，以故无误笔而有缺文。"见《四部稿》卷一五四。按所言第一种当即前条"有两讹字"之本，第二种当即此内府本。

（五）明沐昕刻本：

见吴升《大观录》卷二《书谱》条。

（六）孙矿所见旧本：

《（王氏）书画跋跋》①卷二云："在礼部时，沈瑞伯持一旧本见示，是背成册叶，首缺数幅。构体绝劲净，与《江阴》《停云》两本绝不同。云是佳帖，余则尚恨其乏流动意。"

（七）武进横野洲郑氏本：

清王澍《竹云题跋》卷三《孙过庭书谱》条云："曩于武进见横野洲郑氏本，神精韵古，为《书谱》石刻第一。"按此本不知为郑氏所藏之旧拓本，抑为郑氏勒石之本。欧阳辅《集古求真》卷八举明刻本中有此郑氏本，殆亦曹、薛一类之本。

此外日本韩天寿复刻薛本，贯名海屋木板复刻薛本，三井子钻复刻薛本。清代扬州、涿州复刻安本。耆英复刻薛本，并未见。实亦俱无关考订者。

## 九、《书谱》已见各本系统表

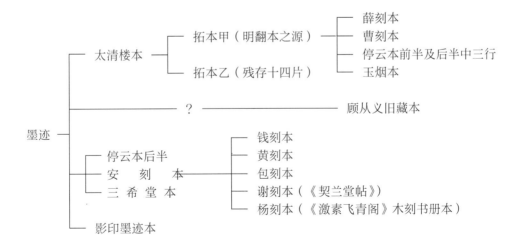

---

① 《（王氏）书画跋跋》：即《弇州山人题跋·书画跋跋》，简称《书画跋跋》，是晚明孙矿根据王世贞（号弇州山人）撰写的书画题跋撰写的书学论著，形式上是王跋在前，孙跋在后。

# 十、历代引据传录临仿及释文各本

（一）唐张怀瓘《书断》卷下总评中引文"元常专工于隶书"等四句，共二十三字（见前第二节）。

（二）唐日本僧空海临本。日本阳明文库藏断简。自"五十知命"起，至"时然后"止，共三行。草书，是临写，但不甚逼似。其中"知命"下无"也"字，缺"夷"字，"险"字"阝"旁误为一直笔。

空海像

（三）空海传录本二段。1. 日本御府藏，自"互相陶染"起，至"假令薄解"止，共十三行，字体行草相间，乃录文，非临摹也。"不悟所致之由"之"不悟"，此作"岂悟"，余俱无异。见《书道全集》第十一卷（平凡社旧版）。2. 日本宽政年间北条焃刻《集古法帖》，有空海写本《书谱》，字与前本一类，殆同卷中分散者。《书道全集》第八卷《昭和三十二年新版》节印六行，自"形质使转为情性"起，至"草乖使转不"止，其中较中国传本，"使转为形质"下多六句，为："草无点画，不扬魁岸；真无使转，都乏神明。真势促而易从，草体赊而难就。"共二十八字。《书道全集》特以其异文而节载之，未知原刻共存若干行。今日所知唐人征引《书谱》者，唯张怀瓘《书断》；而唐人临写传录者，则当以空海诸段为最早矣。且见过庭著作，唐代已流传海外，固非窦臮辈一手所能掩。至于张怀瓘引文有异字及空海录文多出二十八字之问题，并不足异。古代诗文，其编集之本与手稿之本多有异同，今日所传之墨迹本，不知为作者第几次稿，怀瓘所引、空海所录，亦不知各据作者第几次稿本，其二十八字亦不知为作者后增抑为作者所删（《书断》尚有传刻版本讹误之可能）。

（四）宋刻楷书本（未见）。孙承泽《庚子销夏记》卷一著录《宋刻楷书书谱》云："孙虔礼《书谱》余所见墨迹及宋人刻本，皆草书

也。然又有正书本，字法劲秀，大有钟、王遗意，前人所绝未语及也。后有嘉定字，岂彼时上石乎？虞礼书有讹字，皆从旁注之。吴说一跋，书亦工，惜不全。"按此是宋刻一种楷书释文本。所谓讹字，乃误释之字。吴说跋是墨迹抑是帖后所刻，其语不明，所谓不全，亦未知指正文抑指吴跋。

（五）明顾从义旧藏宋刻楷书释文本。小楷书，字体似宋人传刻所谓"晋唐小楷"一路，首题"书谱卷上"，下署"吴郡孙过庭撰"，后至"写记"止。中有误释之字，如"钟、张云没"之"云"作"亡"；"伯英尤精草体"之"尤"作"犹"；等等。自"体权变之"以下，拓本残失六百四十四字，前有王文治、王瓘题签。其帖今在日本中村不折家，附于顾藏旧刻草书《书谱》之后。有晚翠轩影印本。

（六）南宋姜夔《续书谱》"情性"条引孙过庭曰："一时而书"至"违钟、张而尚工"一段（此据《百川学海》本）。

（七）桑世昌《兰亭考》卷九《法习类》引"右军之书，代多称习"，至"阳舒阴惨，本乎天地之心"一段，下注"孙过庭《书谱》"。

（八）陈思《书苑菁华》卷八录《书谱》一通。首题"书谱"，下署"孙过庭"，后至"写记"止。

（九）宋末左圭辑《百川学海》丛书，中收《书谱》一卷，首题"书谱"，下署"吴郡孙过庭撰"，后至"写记"止。正文有讹字，下加校注。如"钟、张云没"讹作"亡没"，下注曰："改作云。""伯英尤精于草体"讹作"犹精"，下注曰："改作尤。"等等。末记一行云："嘉定戊辰冬改正三十五字。"此书录文所据之底本，殆即孙承泽、顾从义所藏之楷书本。兹以三者合参，知孙承泽所云之嘉定字，乃校读人之题识。孙藏之本，如非即左圭所见之一册，则孙藏与左据之本必有其一为过录校本。且顾藏本与孙、左二本如非同拓自一石，

亦必同出一源也（余颇疑此种楷书释文本，即是吴升所记吴说在上饶所刻者，姑记于此，以待更新之证验）。

（十）元虞集临补墨迹本缺文（已佚）。见《庚子销夏记》。

（十一）明初陶宗仪辑《说郛》，收《书谱》一卷。

（十二）明初宋克节录本，文明书局影印。原迹首残，自"体彼之二美"起，至"恬澹雍容"止。字作真、行、章草各体，间杂书之。末有自跋六行，后有孙克弘跋。

（十三）明詹景凤编《王氏书苑补益》，收《书谱》一卷。

（十四）明汪珂玉《珊瑚网》卷二十三上，录一段。题曰《孙过庭书谱》，自"趋变适时"起，至"违钟、张而尚工"止，又卷二十四上，录一段。题曰《孙虔礼执要篇》，自"今之所陈"起，至"安有体裁"止，共二段。

（十五）清《佩文斋书画谱》收《书谱》一通，出于《百川学海》本，注有改释之字，删去嘉定尾款一行。

（十六）《图书集成·字学典》卷八十七收《书谱》一通。

（十七）卞永誉《式古堂书画汇考》收《书谱》一通。

（十八）冯武《书法正传》收录《书谱》一通。

（十九）陈奕禧书释文本。附安岐摹刻《书谱》后。

（二十）吴升《大观录》著录《书谱》，录释文一通。

（二十一）《四库全书·子部艺术类》收《书谱》一卷。

（二十二）《三希堂帖释文》录《书谱》一通。

（二十三）戈守智《汉溪书法通解》卷八录《书谱》一通。

（二十四）朱履贞《书学捷要》录《书谱》一通。

（二十五）钱泳楷书释文本。附于其重摹安刻本后。

（二十六）包世臣《删定吴郡书谱》。有两种本：一为包氏草书

本（有石刻本及影印墨迹本），二为《艺舟双楫》中录其删定之文。

（二十七）伪蔡襄临本。石刻本，笔法僵直，所临者为曹、薛一类之石刻本，"本"字亦讹作"书"字，后有伪苏轼、米芾等跋。再后附宋克释文乃作工宠笔体，并有祝允明跋，全属伪造。前后刻有清代"天水赵氏咨雪堂"及"春岩审定珍藏"各印，知即赵氏摹刻入石者。此卷底本之伪造，不早于明清之际。

（二十八）任恺临本。同治十二、十三年宁夏任恺两次摹刻其自临《书谱》于南阳。其第二刻并于每行之右附小楷释文。自跋称未见太清、停云之本，所据乃安刻本，安本所缺之三百余字，乃"参以二王笔意补之"。又云："秘阁停云而外，不但石刻法帖不可多觏，即原文亦多未识。"而自以所刻可备"临池之楷模"，实一谫陋之本。

（二十九）王宝莹小楷释文本。附于有正书局石印刘铁云藏《宋拓太清楼书谱》（即曹本）后。以陈奕禧、朱履贞二本合校，有王宝莹自跋。

（三十）日本平久信撰《孙氏书谱证法》。日本天明七年（乾隆五十二年）撰。日本刻本。《书苑》第二卷之各册中曾分载之。近代坊间影印薛本、影印墨迹本，多附释文，大致辗转抄录，无关考订，不复详及。其他书家随手临写之本尚多，其无所考订或无释文者，亦俱不录。

# 十一、卷数问题

今传《书谱》，无论墨迹、石刻，以及录文，俱自"书谱卷上"四字标题起，至"垂拱三年写记"六字尾记止，未见所谓下卷也。而此篇之末，作者自称"撰为六篇，分成两卷"，是故应有下卷。

其下卷之文如何，何时亡佚？昔人所称，每有不齐。

《宣和书谱》曰："唐孙过庭《书谱序》，上下二。"或据此谓下卷北宋时尚存。

南宋陈思《书苑菁华》录《书谱》之文亦仅自首至"写记"止。或据此谓下卷亡于南宋之初。见包世臣《艺舟双楫·论书二》、余绍宋《书画书录解题》卷三。

元初周密《云烟过眼录》卷上，记焦达卿藏"真迹上下全"。或据此谓下卷元初尚存。张丑《清河书画舫》卷三云："元初焦达卿敏中所藏，上下两卷全，今已缺其一，上卷亦不能全。"余氏《书画书录解题》卷三信此说。余嘉锡先生《四库提要辨证》卷十四亦信之。

按以上三说，俱有可疑，北宋刻石及所传翻刻及记录，从未见序文以外之下卷。张丑亦云："此帖宋时已刻石，亦只此一卷。"如宣和并藏序及序以外之下卷，何以只刻序文一卷？如其下卷至元初尚存，何以宋元人记录无一言及序文以外之下卷内容者？且吴升所记三本中，亦未言与今本有殊，可知亦俱为序文一卷。

余反复详观墨迹本及《宣和书谱》，恍然悟得其故，试申言之：

今本一篇，叙述书法源流及撰写《书谱》之旨，篇末自称"撰为六篇，分成两卷"，实为序言之体。其下卷当为种种之谱式。故《宣和书谱》称之为"序"；瘦金题签亦称之为"序"；所谓"序上下二"者，谓此篇序文分装上下二轴。故不言"谱上下二"，以别于"序"与"谱"之二卷。

今墨迹本自"汉末伯英"之下断缺一段，恰是半卷之处，其下"约理赡"等三行，纸色既污，每行下脚又各缺二三字。观于敦煌所出古写卷子，其起首之处，纸常污损，盖舒卷所致者。又墨迹本此处有骑缝印，边栏独宽，与卷内各骑缝印边栏不同，因知上下二轴实

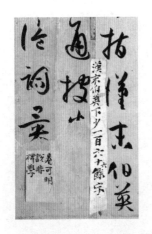

《书谱》断缺部分

自此处分开者。或问整篇之文，中分为二，有无他例？应之曰：唐许浑自书其诗五百余篇，蝉联写去，不分卷第。至宋米芾、刘泾、杜介、王诜诸人，分而藏之。《宣和书谱》卷五载"今体诗上下，乌丝栏"不记篇数。至南宋岳珂得其一百七十一篇，分装为上下二卷，皆有绍兴御玺。语见《宝真斋法书赞》卷六。俱是因篇幅过长而分为上下者，此例一。又《宣和书谱》卷二十，于僧翰条："今御府所藏八分书二：千文上下。"当是因字大卷长而分轴者。此例二。又唐窦臮《述书赋》二卷，《四库提要》谓其下卷"文与上编相属，盖以卷帙稍重，故分为二耳"。此例三。俱足为《书谱》分轴之旁证。宣和所藏墨迹，分装二轴，而摹勒入石，则无须再分，故所传石刻俱合成一卷。陈思熟于金石，曾撰《宝刻丛编》（其中亦著录《书谱》），其《书苑菁华》之录《书谱》，当据石刻，非必见墨迹始能录文。至于元初，《书谱》二字早已成此篇序文之定名，故不待加"序"字已为人所共喻。即如陈思所录，前亦只标《书谱》二字，并"卷上"二字俱已删之。且焦氏所藏，明著有"徽宗渗金御题"及"政和、宣和印"，是即宣和之本无疑。则其所谓"上下全"者，即《宣和书谱》之"序上下二"。余嘉锡先生谓《宣和书谱》衍"序"字，今按实是周密省"序"字耳。

《停云馆帖》刻本，拼凑之迹，已如前述。张丑云："前半真迹已亡，翻刻入石；后半真迹具存，勾填入神，故《停云》所刻，笔气相隔若此。"按《停云馆帖》后半卷自"约理赡"以下，恰与墨迹本全合，知张丑之说不谬。再按文嘉于嘉靖四十四年检阅官府籍没严嵩家藏书画，著为《钤山堂书画记》。其记《书谱》云："孙过庭《书谱》一，上下二卷全，上卷费鹅湖本，下卷吾家物也。纸墨精好，神采焕发，米元章谓其间甚有右军法，且云唐人学右军者无出其右，

则不得见右军者，见此足矣。"（据《知不足斋丛书》本）又《清河书画舫》卷七附载文嘉别本《严氏书画记》，其《书谱》条云："孙过庭《书谱》一，真本，惜不全。"当时籍没严氏财物之账簿题曰《天水冰山录》者亦云："孙过庭《书谱帖》一轴。"（《知不足斋丛书》本）可证所谓"上下二卷"者，即指分装二轴。所谓"《书谱》一"者，此时已合装为一轴。所谓"惜不全"者，殆指卷中有缺文耳。《停云》刻石在嘉靖三十七年（1558），盖刻后不久，真迹下轴即入严家，而二轴合装为一，即出严氏之手。张丑所谓"焦达卿敏中所藏，上下两卷全，今已缺其一，上卷亦不能全"者，盖只见文氏所藏，未见费氏所藏，更未见严氏合装者也。

又今墨迹卷前宋徽宗瘦金题签"唐孙过庭《书谱序》"，"序"字之下隐约有"下"字痕迹，当是合装时上轴之签或失或残，故将下轴之签刮去"下"字，移装于前。

至于日本平安时代所编之《日本国见在书目》，曾云"《书谱》三卷"，此或为唐人抄录之本，卷数别经析出，唯"分成两卷"，明见原文，此处"三"字或直是"二"字之误。

余颇疑孙过庭此序以外之下卷，或竟未成书。盖唐宋人写录记述既无一言及下卷，而《书断》又为之更名曰《运笔论》，殆以既无谱式而称之为谱，义有未合，故就序文所论，为立此名，俾符其实而已。《墓志铭》称"将期老有所述，志意不遂"，则其撰而未竣，仅成一序，亦非毫无可能者。

## 十二、墨迹缺失诸行之臆测

今墨迹本自"汉末伯英"以下缺一段，"心不厌精"以下缺一段。

宋徽宗瘦金题签

尝思"约理赡"以上虽为分轴处，而"汉末伯英"处，并未见断烂之痕。且其前白"又云"起为一纸，此纸今仅存字二行。分处甚齐，明为割截余此二行，其故何在？按宋人每割晋唐法书以相博易，如米芾《书史》等书所记甚多。然此卷全文，不比简札之易分，割则两败，想好事如焦达卿未必如此鲁莽（米芾虽曾割许浑诗卷，但诗以首分，尚可自为起止，与此整篇之文不同）。偶为排比其纸数行数及字句文义，始得其故。姑申管见于下。

按未缺之原卷，自首行至"贵使文"止，为宣和所装之上轴，共一百九十九行。自"约理赡"至末行"写记"止，为下轴，共一百七十行。当时以原纸缝为分轴处，以致"贵使文约理赡"一句分在两处，殊不整齐。古代某一藏者嫌其文句分裂，思为调剂，乃自上轴之末割十五行以附下轴，则上轴为一百八十四行，下轴为一百八十五行，且上轴至"若汉末伯英"，文辞恰为一句，行数亦复停匀。但不知是否黏附下轴之后脱落，抑或割而未黏。至于"心不厌精"以下，何以失彼三行，则殊难测。唯此处前后各行，纸颇有断烂处，或由舒卷扯断，或由偶遭污损，因而割截取齐，俱未可知。

至于前半"五乖三合"之处十三行何以错简？按《庚子销夏记》谓"'五乖也'下少一百三十字"，今观"五乖"之下，自"也乖合"起至"湮讹顷见"止十三行，共一百三十一字，误装于前。此段即孙承泽所记之缺文。盖孙藏之时尚缺，其后为某一藏家获得，归入卷中。唯原应插入"五乖"之下，而误插入"心遽体留"之下耳。然如装时不误插，则未有不疑孙承泽为误记者矣。抑或由孙氏只注意到此处少十三行，因而记之，未注意其误装于前也。

# 十三、论添注涂改剥损诸字

《书谱》中有作者用墨笔即时删点添注及改写之字，不具论。又有淡色笔添改之字，自影片观之，其字与本文各字颜色不同，当是朱书。廿年前虽曾见墨迹原卷，惜已不能记忆。此类字，有属释文性质者，如"龟鹤花英之类"之"类"字，"稽古斯在"之"稽"字，"更彰虚诞"之"彰"字，"恬淡雍容"之"雍"字等，皆有淡笔楷字旁注，乃出他人手，亦俱无关于文义。此外尚有数处须特论者：

（一）"心迷议舛"之"议"字，原写"义"字，左旁添一大竖（草书"言"字旁），今此笔画上半磨损，下半纸破一块，然全笔之形固在。此笔安刻已删，安氏之前各种刻本俱有之，宋人录文及引文亦作"言"旁之"议"。

议

（二）"五十知命也，七十从心"之"也"字，是小字从旁添注于"命""七"二字之间，宋刻及明翻宋刻各本俱有，空海三行断简中无，宋人录文俱有。今墨迹本此小"也"字已磨损中间竖画，仅存"乜"形。安刻遂删之，而珂罗版各本，亦有修改涂失者。

（三）"包括篇章"之"章"字，因继草头"篇"字之后，遂亦误书一草头"艹"，后又在"丷"上横改一大横，其顶上再加一点，乃成草书"章"字之起手二笔。唯明刻本大横较细，遂成"开"形，故或释为"乘"。今墨迹分明，是"章"非"乘"。

（四）墨迹尚有因纸质剥损而笔画断缺者，如"奇音在爨"之"爨"字，中间"林"字部分，纸伤一横痕，转折之笔遂断，宋明以及安刻本此笔俱未损。或有误认墨迹此字为讹字，因而疑墨迹为赝本者，谛观影片，剥痕自现。正如"思虑通审"之"通"字中"甬"字上半，因纸裂而移动，其字竟不成形，俱此类之显例。

（五）又有墨迹败笔，而翻刻致误者，如"少不如老"之"老"字，其长撇因值纸棱而下端特肥，且笔画中间墨色剥落，宋刻真本尚能传其剥落情状，而翻刻本便成撇笔向上回折，遂成长圈。顾从义藏本如此，曹薛本亦如此。

（六）又"知与不知也"之"也"字，末笔自左上向右下斜画时，中遇纸棱，其笔遂转而向下，成一细直线。又重自左上再写一笔，竟成长圈。宋刻真本此处甚分明，与墨迹一致，而曹薛翻本因见所据宋刻底本此字适当行末，误以为是收束之笔，刻作向上回锋，遂成长圈。此俱纸棱所致之败笔，而为案验刻本之佐证。

# 十四、论释文异同诸字

《书谱》释文，各家大致相同，唯有廿余字互有歧异，兹略论之。不详举某家释作某字，以省篇幅。

"私为不吞"之"吞"字，各家多释为"恶"，按墨迹第二笔紧顶横画中间，实为"天"字，加"心"为"吞"。

"有乖入木之术"之"术"字，陈奕禧释文并列"微、术"二字，且谓"本是术字，于文理作微为顺"。模棱无当。

"殊衄（nù）挫于毫芒"之"衄"字，或释"剑"，误。

"讵若功宣礼乐"之"宣"字，或释"定"，按释"宣"是也。字形既是"宣"字（卷中"宣""恒"等字下部与此同），且于文有征："功宣于听"（《宋书·武帝纪》），"世弥积而功宣"（《头陀寺碑》），"功宣一匡"（《晋书·陶侃传》），"功宣清庙"（《旧唐书·刘仁轨传》）等皆是。

"互相陶染"之"染"字，或释淬锻之"淬"。按日本藏智永《千

文》墨迹本"墨悲丝染"之"染"字，真书作"泲"，草书与《书谱》同。

"自阁通规"之"阁"字，陈谓"字是阁而文应是阙"，按非但字形是"阁"，且"阁"[1]则不通，于文义亦不应作"阙"。

"趋变适时"之"变"字，或释"事"或释"吏"，俱非。按此字是改写而成者，且纸有破痕，故点画不甚明晰，实为"变"字。

"题勒方畐"之"畐"字，借作"幅"，或释作"富"，非。

"殆于专谨"之"谨"字，或释"涂"，谓借为"途"。按智永《千文》"劳谦谨敕"之"谨"字草书，唐林藻《深慰帖》末"谨空"之"谨"字，唐人《月仪帖》中"谨"字，俱与此同。且《书谱》中"道途"之"途"字俱作从"辵"之"途"，不作从"土"之"涂"。

"包括篇章"之"章"字，或释"乘"，误。辨已见前。

"义无所从"之"义"字，或释"蒙"，据上文"手蒙""笔畅"之文义而言也，按字形实是"义"字。

"中画执笔图三手"之"手"字，或释作"年"，非。手者，所画执笔之手形也。

"徒彰史谍"之"谍"字，释文或书作"片"字旁，非。

"历代孤绍"之"孤"字，或释为"脉"，非。按孤绍犹言"专宗"，谓右军成为唯一之宗师也。其前之崔、杜，后之萧、羊，多已散落，唯右军之法独行耳。

"心迷议舛"之"议"字，应有"言"旁，辨已见前。

"规矩暗于胸襟"之"暗"字，借作"谙"。

"断可极于所诣矣"之"诣"字，或释"临"，或释"论"，俱不合。或释"治"，"治"为唐讳，更误。又或释"诒"。按章草《急

---

[1] 据上下文似当作"阙"。——作者自注

就篇》之"诣"字，正如此作。

"终爽绝伦之妙"之"爽"字，或作"奏"，非。宋人引文及录文各本俱作"爽"。按《阁帖》卷六末右军《二谢帖》云："知丧后问"之"丧"字，与此形同，疑是"丧"字。姑拈于此，以待续考。

"轻琐者染于俗吏"之"染"字，与前"陶染"之"染"字相同，或释"流"。按卷中各"流"字俱不如此作，仍应释"染"。

"便以为姿质直者"之"便"字，近人柯逢时先生释文遗稿，释为"浸"，其说可从。

"垂拱三年"之"三"字，中有一斜画，乃误笔，似初欲写"元"字，未写末钩，已觉其误，遂改为"三"。曹骎刻本虽缺此一行，而其跋中称"作于垂拱之五年"，是误释"三"为"五"也。

<div align="right">

宋徽宗
书画师承

</div>

　　余尝谓宋徽宗于书画之道，堪称专门名家，瘦金字体，尤为特出，古人向重师承，以徽宗贵为帝王，当时遂无敢言其渊源者。偶阅《铁围山丛谈》①卷一，见一条云："国朝诸王弟，多嗜富贵，独祐陵②在藩时，玩好不凡，所事者惟笔研丹青图史射御而已……初与王晋卿诜③、宗室大年令穰④往来，二人者皆喜作文辞，妙图画，而大年又善黄庭坚，故祐陵作黄庭坚书体，后自成一法也。时亦就端邸内知客吴元瑜弄丹青，元瑜者，画学崔白⑤，书学薛稷⑥，而青出于蓝者也。

----

① 《铁围山丛谈》：宋代笔记，蔡绦撰。蔡绦，字约之，徽宗朝权相蔡京子。钦宗时被流放白州（今广西博白），著《铁围山丛谈》，记载北宋朝廷掌故、宫闱秘闻、诗词书画等。

② 祐陵：即宋徽宗赵佶，死后葬永佑陵，古时会以陵号代称当朝已过世的帝王，故称。下文端邸也指赵佶，即位前封端王。

③ 王晋卿诜：即王诜，北宋画家。字晋卿，宋英宗驸马。擅山水、诗词、书法。

④ 大年令穰：即赵令穰，字大年，北宋书画家，宗室。与其孙赵伯驹同为著名画家。

⑤ 崔白：北宋画家。字子西，濠梁（今安徽凤阳东）人。擅画花鸟人物，精于勾勒填彩。

⑥ 薛稷：唐代书画家。字嗣通，蒲州汾阴（今山西万荣）人，中书令薛元超侄。官至尚书，封晋国公，后在政变中被赐死。工书法，与褚遂良、欧阳询、虞世南合称"初唐四大书法家"。

政和壬辰上元之次夕忽有祥雲拂鬱
低映端門衆皆仰而視之倏有群鶴
飛鳴於空中仍有二鶴對止於鴟尾
之端頗甚閑適餘皆翱翔如應奏節
往來都民無不稽首瞻望嘆異久之
經時不散迤邐歸飛西北隅散慰兹
祥瑞故作詩以紀其實
清曉瓢瞵拂彩霓仙禽告瑞忽來儀飄飄
元是三山侶兩兩還呈千歲姿似擬碧鸞
棲寶閣豈同赤鴈集天池徘徊嘹唳當丹
闕故使憧憧庶俗知
御製御畫并書

[北宋]赵佶《瑞鹤图》
现藏辽宁省博物馆

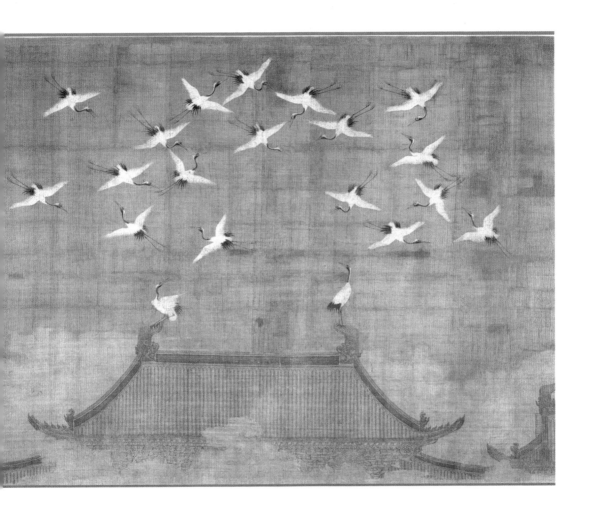

[北宋] 赵佶《秾芳诗帖》（局部）
现藏台北故宫博物院

后人不知，往往谓祐陵画本崔白，书学薛稷，凡斯失其源派矣。"此事殆非蔡家人不能详知，在当时亦非蔡氏子不敢如此著笔也。徽宗瘦金书亦有数种，有肉较多而行笔自然者，极近薛曜①《石淙诗》②。至于笔画刀斩斧齐，起止俱成钩距者，殆后期之作，变本加厉，不但全无薛氏笔法，直无毛笔趣味矣。可惜其学黄一派之字，竟无传本。宋高宗早年亦学黄庭坚，所书《戒石铭》可证，后因刘豫③遣间谍作黄体书，乃改学右军。今知其初学黄书，亦由父教耳。

① 薛曜：唐代书法家。蒲州汾阴（今山西万荣）人，中书令薛元超子。工书法，学舅祖褚遂良，瘦硬有神，被称为瘦金体之祖。

② 《石淙诗》：即《夏日游石淙诗并序》碑刻，薛曜书法代表作，为纪念武周久视元年（700）武则天率群臣巡游中岳嵩山而造的摩崖碑刻。

③ 刘豫：字彦游，景州阜城（今属河北）人。元符进士，曾任济南知府，降金后被封为"齐帝"，配合金兵攻宋，后被废黜。

# 宋高宗书

　　自古帝王，虽荒懦如陈叔宝、李重光①，后世议之，各有其分。唯宋高宗建中兴之业，享期颐之年，翰墨高古，入晋人之室，虽有一眚（shěng），宜若不足掩大德。而后人文字之间，冷嘲热讽，足使思陵②抔土，千载蒙羞，盖有故也。所书徽宗文集序，刻于《玉虹鉴真帖》，胡身之、袁清容跋，皆有微词，然尚多含蓄。最隽快者，如王元美跋二体书《养生论》③云："行草翩翩，二王堂庑间，而不脱蹊径，然要当于六代人求之。继文工八法，无俟余赘。余独叹中散④之精于持论，而身不能免也。其微言奥旨，若遗丹之在藏，数百千年，尚能起痼离凡。中散所谓一怒足以侵性，一哀足以伤身。

---

① 陈叔宝，即陈后主。李重光，即南唐后主李煜。两人均是有才华的亡国之君。

② 思陵：即宋高宗赵构，死后葬永思陵。古代有以陵号代称本朝已故皇帝。

③ 二体书《养生论》：即《真草二体书"嵇康养生论"》手卷，宋高宗书法作品，以真草两种字体书写。

④ 中散：指三国魏文学家嵇康，字叔夜，"竹林七贤"之一，拜中散大夫，世称"嵇中散"。司马氏掌权后拒绝出仕，被处死。

南薰殿旧藏《宋高宗半身像》
现藏台北故宫博物院

[ 南宋 ] 赵构《付岳飞书》
现藏台北故宫博物院

思陵深戒之，故德寿三十年[1]，不减玉清上真，而五国[2]之游魂不返矣！单豹食外，彭聃为夭，其思陵与中散之谓耶？"此墨迹刻于《三希堂帖》，余每临池见此，为之忍俊不禁。《珊瑚网》载元人赵岩题思陵书《洛神赋》诗云："花石纲开四海分，西湖日日雨芳（按其迹作'如'）春，孔明二表无人读，德寿宫中写洛神。"诒晋斋[3]亦有诗云："龙章凤质冠群才，敕取河南稧帖来。家法教临三百本，中兴无将写云台。"至于板桥道人"金人欲送徽钦返，其奈中原不要何"之句，虽传诵名高，究未免于率直。辽阳赵氏傲侉山房藏思陵赐梁汝嘉敕四通，尾署花押，乃德寿二字合成，其状又如不匮二字之形。自标锡类，可为一笑。

---

① 德寿三十年：宋高宗退位后居德寿宫，做了二十五年的太上皇。

② 五国：高宗父徽宗、兄钦宗被金兵掳去五国城，客死他乡。

③ 诒晋斋：即永瑆。

# 记《艺舟双楫》

包慎伯<sup>①</sup>《艺舟双楫·历下笔谈》云："北朝人书，万毫齐力，故能峻；五指齐力，故能涩。长史<sup>②</sup>之观于担夫争道<sup>③</sup>，东坡喻上水撑船，皆悟到此也。"按汉景帝为太子时，吴太子贤<sup>④</sup>侍博<sup>⑤</sup>争道不恭，太子引博局<sup>⑥</sup>提贤杀之。事见《史记·吴王濞列传》。所博盖围棋、双陆一类之物，所争，局上行道耳。其博法至唐犹存。张旭观公主与担夫争道而悟笔法事，见《唐书》本传。慎伯不知争道之说，以为相逢狭路，攘臂而争之走道也，竟以"齐力"解之。又怪公主何能与担夫角力，遂删去"公主"二字，便成担夫互争，以与东坡之

---

① 包慎伯：即包世臣。

② 长史：唐代书法家张旭曾任左率府长史、金吾长史，世称"张长史"，史称"草圣"。

③ 见《新唐书·艺文传》："（张）旭自言，始见公主担夫争道，又闻鼓吹，而得笔法意，观倡公孙舞《剑器》，得其神。"

④ 吴太子贤：系吴王刘濞的太子刘贤。

⑤ 博：古代的一种棋戏。

⑥ 博局：棋盘。

喻为偶，读之足以解颐。或曰唐人固有攘臂而争走道者，《酉阳杂俎》卷十二："黄儿，矮陋机惠，玄宗常凭之行，问外间事，动有锡赉（jì），号曰肉杌（wù）。一日入迟，上怪之，对曰：今日雨淖，向逢捕贼官，与岂争道，臣掀之坠马。因下阶叩头。上曰：外无奏，汝无惧，复凭之。有顷京尹上表论，上即叱出，令杖杀焉。"按公主担夫所争，藉使果为驰道，然公主出行，必有导从，骤遇担夫，无待手自对搏。然则其为争博局之道，更可无疑矣。

包慎伯《论书绝句》自注云："伯英变章为草，历大令[①]而至长史，始能穷奇尽势。然惟《千文》二百余字是真迹，他帖皆米、赵以后俗手所为。"按《绛帖》有长史《千文》残字，重摹于《筠清馆帖》，仅数十字。唯宋嘉祐时李丕绪刻有草书《千文》残本二百三十五字，其石今在陕西碑林。然其字乃朱梁[②]乾化[③]中僧彦修所书，见于李丕绪跋。慎伯所见，殆失去李跋之本耳。

包慎伯云："用笔之法，见于画之两端，而古人雄厚恣肆，今人断不可企及者，则在画之中截。"又云："试取古帖横直画蒙其两端而玩其中截，则人人共见矣。"充此说也，则板凳、门闩、房梁、树干，无不胜于古帖之横直画，若铁轨绵延，累千万里而不见两端，惜慎伯之不及见也。

选自唐代张旭《断千字文》

---

① 大令：指王献之，东晋书法家，字子敬，小名官奴。王羲之之子。因曾任中书令，世称"大令"。

② 朱梁：指五代后梁，为朱温所建，故称。

③ 乾化：后梁太祖、末帝年号（911—912，913—915）。

# 记《广艺舟双楫》

康有为像

　　康南海[1]志在变法，撰《新学伪经考》，意欲托古改制。作时一家之政论观，自无不可，其于科学考古，固无关也。所著《广艺舟双楫》，亦颇烜赫有名，以其词辨可喜也。学者或按其说以学书，又未有不生茫然之叹者。所述书法宗派，某出于某，更凭兴会所至，信手拈来。包慎伯已骋舌锋于前，此更变本加厉焉。最可笑者，今文家斥古文经为刘歆[2]伪造，指其书籍而言也。康氏则云："古文为刘歆伪造，杂采钟鼎为之。"又云："若钟鼎所采，自是春秋战国时各国书体，故诡形奇制，与《仓颉篇》不同。"又云："若论笔墨，则钟鼎虽伪，自不能废。"又云："钟鼎虽为伪文，然刘歆所采甚古，考古则当辨之。"其所言，自相矛盾。第一条似谓刘歆采钟鼎之文以伪造经书。第二条似谓钟鼎之文不古。第三条则直谓凡钟鼎文皆伪。

---

① 康南海：即康有为，为广东南海（今佛山市南海区）人，故称。

② 刘歆：西汉末古文经学派开创者、目录学家、天文学家。字子骏，改名刘秀，字颖叔。宗室。王莽时拜为国师，后谋反被诛。倡导古文经学，建议将《左传》《毛诗》《逸礼》《古文尚书》立为官学，引发经学今古文之争。编有《七略》等。

[近代]康有为所书对联
现藏南京博物院

第四条则似谓钟鼎文为刘歆采更古之文字以造者。综而观之，其逻辑当如下：古文字体，为刘歆杂采各国文字所伪造，钟鼎器物铭文为春秋战国字体，故钟鼎亦俱为刘歆所伪造。康氏继云："戊子再游京师，见潘尚书伯寅、盛祭酒①柏羲所藏钟鼎文以千计，烂若云锦，天下之大观也。"今姑不论后出铜器几千几万，即以此千件而言，其为刘歆一手伪造乎，抑为造器之人一禀刘氏之说，专以刘氏伪造之字体书写铸刻乎？可见此老于何为古文，似尚瞢（méng）瞢也。

盛祭酒《郁华阁诗集》卷三有《戏作俳谐体同云门》诗二首，有句云："艺舟单橹姓名扬。"自注云："某君续《艺舟双楫》只有书法，胡石查司马谓为艺舟单橹。"按《广艺舟双楫》后更名《书镜》，殆为此耳。又闻苍虬老人②言，昔南海寓青岛，游古董肆，肆主出古画，率为顾、陆、荆、关之类名头，价俱若干千若干万。南海阅之，必叹赏不止，且为评其甲乙，曰某神品，某逸品；某第一，某第二。肆主亦喜形于色，请其留购，南海曰，贬价始可。肆主请其数，南海郑重答之，某三元，某五元。肆主竟允售焉。当时在旁者未尝不以忍笑为难，而南海则昂然持画归。其万木草堂中藏品，大率此等物也。

苍虬老人又云，曾有人求南海题古画，南海首书曰："未开卷即知为真迹。"见者莫不捧腹。

① 盛祭酒：即盛昱，清代学者。字伯熙。清肃亲王豪格七世孙。官至国子祭酒。精经史、舆地及清代掌故。

② 苍虬老人：即陈曾寿，晚清诗人。字仁先，号耐寂、复志、焦庵，自称苍虬居士。光绪进士，官至都察院广东监察御史。民国时以遗老自居，任逊帝"皇后"婉容师傅。工书画诗词，是"同光体"重要成员。

临帖只是一种入门的路径，
无须为它成为某派的信徒。

书法二讲

# 入门
# 与须知

不管从事什么工作，都须先对它有一个正确的认识，学习书法、欣赏书法当然也如此，这似乎是一个无须多言的话题。但问题是：这里面有许多看似简单的问题实际并不简单，看似不成为问题，实则大有问题。特别是有些"理论""观点"是自古传下来的，有很多还是出于权威的书法家、书法理论家之口，看似金科玉律，颇能唬人，其实大谬不然，必须正名，否则必将被这些貌似权威的理论所欺，走入歧途。

## 一、书法的特点和特殊功能

这里所说的书法指汉字书法。字是记录语言的，而汉字又是由象形等的方块字组成的，较之其他文字最具有图画性，因而它才能形成所谓书法这一门艺术。作为文字，它有它基本的功能，即以书面的符号形式把语言词汇记录下来给人看。这时文字就代表了语言，

书面的功能就代表了口头的功能。比如在古代，你要与远方的朋友交流，就不能靠语言，因为他听不到，所以只能通过写信靠文字传达。又比如古人要与后人交流，也不能靠语言，因为它不能保留，所以也只能把它转变为能长期保留的文字符号。这是文字的一般功能和普遍功能。

但文字，特别是汉字还有它的特殊功能，即它能非常鲜明地反映书写者的个性。比如某甲所写的字就代表了某甲的个性、具备某甲的特点，而某乙所写的字就代表了某乙的个性、具备某乙的特点。二者绝不会混同，即使互相仿效也绝不会完全相同。比如某乙学某甲的签名，虽然写的同是一个"甲"字，但写出来的效果总与某甲写的"甲"字不同。这是为什么呢？因为文字只要是由人拿起笔写出来的，而不是由统一的机器印出来的，它就必然带有人的个性。人与人手上的习惯、特点总不会完全相同。比如结字、笔画，以至用笔的力度等都会有所不同，再刻意地模仿也总会露出破绽，不会完全一样。正像哲学家所说的，世界上没有绝对相同的两片树叶；刑侦学家所说的，世界上没有绝对相同的两个指纹。所以用文字来签字、签押、押署才会有法律效用。文字如果没有这种功能，银行绝不会凭签字让你领钱，否则，那岂不是乱了套吗？当然，不认真判别，有时确能蒙蔽某些人，但这不是文字本身所具有的不可混淆的个性出了问题，而是辨别文字时出了问题，其实只要认真辨别，总会发现它们之间的差别。20世纪50年代有人妄图冒充某领导人的签名到银行支取巨额现金，最终还是没能得逞，就是一个很好的例证。同样，契约、合同也都需签字后才会在法律上生效，也是基于书写的这种特殊功能。更有趣的是，对不会写字的文盲，照样可以让他们签字画押，名字不会写，就让他们画"十"字，比如连当事人、

冯承素《摹兰亭序》"天"

褚遂良《摹兰亭序》"天"

虞世南《摹兰亭序》"天"

赵构《摹兰亭序》"天"

经办人、保人一共有好几个，但最后画出的那些"十"字没有一个相同。"十"字尚且如此，何况较之更复杂的文字呢？所以从这个意义上说，汉字所具有的这种独特的个性尤为鲜明。

明乎此，就可以明白临帖时可能出现的一系列问题，临帖的人如此，教人临帖的亦如此。其主要表现有三：

一是常有人失望地问我："我临帖为什么总临不像？"我总这样回答他："这就对了。不但现在像不了，再练一辈子也像不了。不像才是正常的；全像了，不但不可能，而且就不正常了，银行该不答应了。你大可不必为临得不像而失去临帖的信心。"这绝不是安慰之语，更不是搪塞之语。试想，为什么自古以来书法流派那么多？字的不同写法那么多？同一个"天"字能写出那么多样？为什么一看便知这是这个书法家所写，那是那个书法家所写？为什么不会把某乙有意师法某甲的作品就误作为某甲的作品？其根本的原因就在于每个书法家手下都有自己独特的习惯和个性。这些个性是永远不能划一的，正所谓"性相近，习相远"也，这样的例子非常多。

如苏东坡的弟弟苏辙苏子由，及东坡的儿子都有几件书法作品流传下来，我们看他们的作品，虽与东坡的有若干相近之处，但总是有明显的不同。又如米友仁，不但是著名的书法家，而且是著名的鉴定家，宋高宗特意让他来鉴定秘阁所藏的法书，鉴定后都要在作品的后面留下正式的评语，足见其有极高的鉴赏能力，对书法流派烂熟于胸。但他写字也未完全继承其父米元章的风格，明眼人一看便知米元章就是米元章，米友仁就是米友仁。这正应了曹丕《典论·论文》中的那句话："虽在父兄，不能以移子弟。"因为每个人写文章的观点和构思都不一样，兄弟父子之间都很难完全传授。写字尤其如此。文章有时还可以偷偷地抄袭一番，但字却无法抄袭，

因为抄也抄不像。既然高明的古人想"移"都移不了，我们就大可不必为临得不像而苦恼了。当然对老师责怪你临得不像，你也大可不必放在心上。

二是有人常懊悔地对我说："我写字没有幼功。"这就涉及如何对待教小孩子学习书法的问题了。有的人索性认为小孩子根本不必临帖。说这种话的人都是自己已经临过帖了，他已经知道帖上的笔画是如何安排的了，所以他才觉得再没必要了。但对小孩子却不然。比如你告诉他"人"字是一撇一捺，但他不看帖就可能写成同是一撇一捺组成的"八"字、"入"字、"乂"字。所以必须让他看看字样，这就是临帖。临帖的目的并不是让他从此一辈子练那些永远模仿不像的前人的字形字体，也不是让他通过这种办法将来当书法家，而是让他熟悉字的基本结构、笔顺等。如写"三"要先写上面一横，再写中间一横，最后写下面一横；写"川"先写左面的一撇，再写中间的一竖，最后写右面的一竖。让他养成正确的习惯，写得顺手，写得容易。这对刚刚接触汉字的小孩子是必要的。我小时常遇到因写字不对而遭到老师惩罚的时候，惩罚的办法就是每字罚写几十遍，其实老师的目的不在这几十遍，而是让你通过反复地练习去记住它应该怎样写。

于是又有些人认为习字必须从小时开始，进而认为必须天天苦练，打下"幼功"才行，这又是一种极端的认识。写字不同于练杂技和练武术。杂技与武术确实需要有"幼功"，因为有些动作只能从小练起，大了现学根本做不出来。但书法不是这么回事，什么时候开始拿起笔练字都可以，不会因为你没有"幼功"，到大了手腕僵得连笔都拿不起来。不但不需"幼功"，我认为小孩子没有必要花过多的时间去临帖、练字。因为一来如前所云，帖是一辈子也临

不像的，在这上面花死功夫，非要求像是没必要的。二来书法既然是艺术，就要对它的艺术美有所体悟才行，而这种体悟是需要随年龄的增加、随见识的增广来培养的。小孩子连字还认不全，基本结构还弄不太清，他是很难体会诸如风格特点这些更深层次的内涵的。如果再赶上教小孩子"幼功"的是一位庸师，那就更麻烦了，那还不如没有"幼功"。

　　三是随之而来的问题即应该用什么帖。这里面又有很多误解需要辨明澄清。有人说临帖必须先临谁，后临谁，比如先临柳公权，再临颜真卿，对这种说法我实在不敢苟同。因为所谓"帖"，不过就是写得准确、好看的字样子而已。只要它能达到这样的效果即可，不在于笔画的姿势、特点。尤其是对小孩子更是如此，只要求其大致准确即可。相反，如果非执着学某一家，反而容易学偏。有人学柳公权，非要在笔画的拐弯处带出一个疙瘩，学颜真卿非要在捺脚处带出虚尖。出不来这样的效果怎么办？就只好在拐弯处使劲地按、使劲地揉，写出来好像是"拐棒儿骨"；在捺脚处后添上虚尖，好像是"三尾蛐蛐"。殊不知柳公权、颜真卿这样的效果是和他们当时用的笔有关系，后人不知，强求其似，岂不可笑？

　　还有人认为要按照字体产生的次序练字，先学篆书，篆书学好后再学隶书，隶书学好后再学楷书（实际应叫真书，所谓"楷"本指工整，后来习惯用来代指真书），楷书学好了再学行书，行书学好了再学草书。这更是谬说。照这样说，古人在文字产生以前靠结绳记事，难道我们在练字之前先要练好结绳才行吗？再说，什么叫学好了？标准是什么？这和一年级上完了再上二年级是两码事。以篆书为例，它又分大篆、小篆、古篆等，有人写一辈子篆书，如清代的邓石如，更何况有些人写一辈子也未见得能写好一种字体，照

选自柳公权《神策军碑》

选自颜真卿《竹山堂连句》

这样推算，什么时候才能写上隶书和楷书？其实，在隶书之后，唐代的颜、柳那类楷书之前，已经有了草书。汉代与隶书并行的就有草书（章草），后来在真书、行书的基础上才有了今草。古人并没有这样教条，可现在有些人却如此教条，岂不愚蠢？总而言之，字体的发展次序与我们练字的次序没有必然的联系。

还有人更绝对地认为临帖只能临某一派，并说某派是创新，某派是保守，只能学这一派而不能学那一派，学那一派就会把手学坏了。难道不学那一派就能把手学好了吗？这样只能增加无谓的门户观。须知，临帖只是一种入门的路径，无须为它成为某派的信徒。你的风格喜好接近哪一派，你就可以临摹学习哪一派，如此而已，岂有他哉？千万不要受这些所谓"理论"的摆布。

## 二、关于写字时用笔的方法

其实写字的"方法"并没什么一定之规，没什么神秘可言，不过就是用手拿住笔在纸上写而已。其实往什么上写都可以，比如移树，人们习惯在树干朝南的方向写一个"南"字，以便确定它移栽后的朝向；又比如盖房，人们习惯在房柁（tuó）上写上"左""右"，以便确定它上梁后的位置。不用"毛笔"写也可以，只要用一个工具把字写在一个东西上都叫写字。所以一定不要把写字看得太神秘。当然要把字写好也要有一定的技巧。元代大书法家赵孟頫曾说："书法以用笔为上，而结字亦须用功。"玩其口气，他虽然二者并提，但是把用笔的技巧放在第一位，而把结字的艺术放在第二位。这种排列是否恰当，这里暂且不谈，先谈一谈所谓"用笔"，因为有些人一把用笔看得太高，就产生种种误解、种种猜测，以此教人就会谬

[北齐] 杨子华（传）《北齐校书图》宋摹本（局部）
现藏美国波士顿美术馆

种流传，贻害无穷。

第一，关于握笔的手势。

现在我们用毛笔写字的握笔方法一般是食指、中指在外，拇指在里，无名指在里，用它的外侧轻轻托住笔管。但要注意，这种握笔方法是以坐在高桌前、将纸铺在水平桌面之上为前提的。古人，特别是宋以前，在没有高桌、席地而坐（跪）写字时，他们采用的是"三指握管法"。何谓"三指握管法"？古人虽没有为我们特意留下清晰的图例，但我们还是可以根据一些图画资料推测出来：原来"三指握管法"是特指席地而坐时书写的方法。古人席地而坐时，左手执卷，右手执笔，卷是朝斜上方倾斜的，笔也向斜上方倾斜，这样卷与笔恰好呈垂直状态。此时握笔最省事、最自然，也是最实用的方法就是用拇指和食指从里外分别握住笔管，再用中指托住笔管，无名指和小指则仅向掌心弯曲而已，并不起握管的作用，这就是所谓"三指握管法"，与今日我们握钢笔、铅笔的方法一样。这样的

[北齐] 杨子华《北齐勘书图》（局部）
现藏台北故宫博物院

图画资料可见于宋人画的《北齐校书图》（现藏美国波士顿博物馆），
画面上有校书者执笔的形象，即如此。另外，敦煌壁画上也有类似
的形象。日本学者根据敦煌壁画所著的《敦煌画之研究》就影印出
敦煌画上一只手握笔的形象。现在有些日本人坐（跪）在席上写字
仍如此，我亲眼看到著名的书法家伊藤东海就是这样握笔的，与唐
宋古画上一样。

　　但有些人不知道这种握笔方法的前提是席地而坐，左手执卷。
在宋初高桌出现以后，在高桌上书写时，纸和笔本身已经成为垂直
的角度，所以这时握笔最自然的方法就是本节一开始所说的方法。
如果仍坚持这种"三指握管法"，反而不利于保持这种垂直的角度，
这只要看一看现在拿钢笔和铅笔的姿势都是与纸面成斜角就能明白。
为了使这种握笔的姿势与纸保持垂直，就只好凭想象、凭推测，把
中指也放在外面，死板地用拇指、食指、中指的三个指尖握笔，并
巧立名目地把三指往掌心收，使其与掌心形成圆形，称为"龙晴法"，
把三指伸开，使其与掌心形成扁形，称为"凤眼法"，十分荒唐可笑。

[南宋]刘松年《醉僧图》（局部）
现藏台北故宫博物院

选自刘墉《节书远景楼记》

最可笑的是包世臣《艺舟双楫》所记的刘墉写字的情景：刘墉为了在外人面前表示自己有古法，故意用"龙睛法"唬人，还要不断地转动笔管，以致把笔头都转掉了。刘墉的书法看起来非常拘谨，大概"龙睛法"握笔在其中作祟是重要的原因之一吧。

第二，关于握笔的力量。

由握笔的姿势又引出一个相应的问题，即握笔需要多大的力量。这里又有误解。有人以为越用力越好，还有根有据地引用这样的故事：王羲之看儿子（王献之）在写字，便在后面突然抽他的笔，结果没抽下来，便大大称赞之。孙过庭的《书谱》就有这样的记载。包世臣据此还在《艺舟双楫》中提出"指实掌虚"的说法。这种说法本不错，但也要正确理解，指不实怎么握笔呢？特别是这个"掌虚"，本指无名指和小指不要太往掌心扣，否则字的右下部写起来很容易局促，比如宋高宗赵构的字就是如此，他的字右下角都往里缩，就是因为这造成的。但因此又造成误解，有人说掌应虚到什么程度才算够呢？要能放下一个鸡蛋。"指"要"实"到什么程度呢？包

世臣说要恨不得"握碎此管"才行。这又无异于笑谈。其实王献之的笔没被抽出，是小孩子伶俐和专心的结果，有的人就误认为要用力，而且力量越大越好。对此，苏东坡有一段妙谈，他说："献之少时学书，逸少（王羲之）从后取其笔而不可，知其长大必能名世。仆以为不然。知书不在于笔牢，浩然听笔之所之而不失法度，乃为得之。然逸少所以重其不可取者，独以其小儿子用意精至，猝然掩之，而意未始不在笔，不然，则是天下有力者莫不能书也。"苏轼的见解可谓精辟之至。

第三，关于悬腕。

有些古人的字，尽管笔画看起来不太稳，但并不影响它的匀称灵活，其原因就是笔尖和纸是保持垂直的，不管是古人席地而坐的"三指握管法"，还是后来有如现在的握笔法。否则，把笔尖侧躺向纸，写出的笔画必定是一面光而齐，一面麻而毛，或者一面湿润，一面干燥，不会匀称。古人有"屋漏痕""折钗股"（有人称"股钗脚"）之说，"屋漏痕"说的是笔画要如屋漏时留在墙上的痕迹那样自然圆润，"折钗股"虽不知具体所指（大约指钗用的时间长了，钗脚的虚尖被磨得圆滑了），但意思也是如此。为了达到这个目的，于是有人就特意强调写字要悬腕，并认为此也是古法。殊不知，在没有高桌之前，古人席地而坐，直接用右手往左手所持的卷上书写，右手本无桌面可倚，当然要悬腕，想不悬腕也不行。但在有了高桌之后，情形就不同了。不可否认，悬腕运起笔来当然活，但也带来相应的问题，就是不稳、易颤，因此要区别对待。在写小一点的字的时候，本可以轻轻地用腕子倚着桌面，只要不死贴在上面即可。写大字时自然要把腕子离开桌面，不离开笔画就延伸不了那么远，特别是字的右下角部分简直就无法写，所以死贴在桌上当然不行。但也无须刻意地去悬腕，这样只能

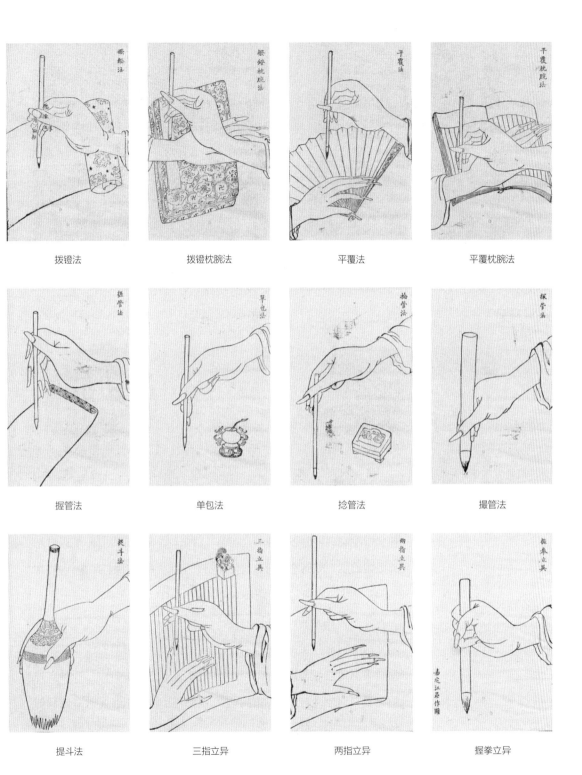

拨镫法　　拨镫枕腕法　　平覆法　　平覆枕腕法

握管法　　单包法　　捻管法　　撮管法

提斗法　　三指立异　　两指立异　　握拳立异

清代戈守智《汉溪书法通解》里的十二种执笔法

[北宋] 苏轼《江上帖》
现藏台北故宫博物院

[北宋] 黄庭坚《惟清道人帖》
现藏故宫博物院

使肩臂发僵，更没必要想着这可是"古法"，必须遵从。一切以自然舒服为准则，能将笔随意方便地运用开即可，即使用枕腕法——将左手轻轻地垫在右腕之下也无不可。

还有人在悬腕的同时特别讲究"提按"。这也是由不理解古人是席地书写而产生的误解。古人席地书写，用笔自然有提按，但改为高桌书写之后情况又有所不同。很多人不把提按当成是一种自然的力量，而当成有意为之的手法，这就错了，反正我个人有这样的体会：如果想我这回要"提按"了，这字写得一定不自然。

所以顺其自然是根本原则，古代的大书法家并没有我们今天这么多的清规戒律，并不像我们今天这样机械死板地非要悬腕，非要

256

提按，都是根据个人的习惯而来。比如苏东坡就明确地说过自己写字并不悬腕，所以他的字显得非常凝重稳健，字形比较扁；而黄庭坚就喜欢悬腕，所以他的字显得很奔放，撇、捺都很长。苏、黄二人曾互相谐讽，黄讥苏书为"石压蛤蟆"，苏讥黄书为"枯梢挂蛇"，但这都不妨碍他们成为大书法家。

与此相关，宋人还有这样一种说法，叫"题壁"，比如大书法家米元章就主张练字要采取题写墙壁的方法，认为这样可以练习悬腕的功夫。其实，古人席地执卷书写就类似题壁。只不过题壁的"壁"是垂直的，古人左手所执之卷是斜的，右手所执之笔也是斜的，而斜笔与斜卷之间又恰成垂直的，这种垂直是很自然的，便于书写，即使写很长的竖亦便于掌握；而题壁时，笔要与墙垂直，腕子就要翘起，难免僵直。特别是写长竖时，笔就有要离开墙壁的感觉。所以这种练习方法也有问题，它带给人的感觉与古人席地而坐的悬腕终究不太一样。看来到了米元章时代，已经对唐和唐以前人如何写字不甚了了，甚至有些误解了。米元章的字有时给人以上边重、下边轻的感觉，如竖钩在写到钩时就变细了，这可能与他平日的这种练习方法有关。

总之，千万不要像包世臣在《艺舟双楫》中所记的王鸿绪［王鸿绪：清代书法家、学者。初名度心，字季友，号俨斋、横云山人，华亭（今属上海）人。康熙进士，授翰林院编修，充《明史》总裁，官至工部尚书。精鉴藏，工书法。］那样，为了悬腕，特意从房梁上系下一个绳套，把腕子伸到套里边吊起，腕子倒是悬起来了，但又被绳子限制在另一个平面上，不能随意上下提按了，这岂不等于不悬？这种对古人习惯的误解，只能徒为笑谈。

我在《论书札记》中有一小段文，可做这一观点的总结：

古人席地而坐，左执纸卷，右操笔管，肘与腕俱无着处。故笔在空中，可作六面行动，即前后左右，以及提按也。逮宋世既有高桌椅，肘腕贴案，不复空灵，乃有悬肘悬腕之说。肘腕平悬，则肩臂俱僵矣。如知此理，纵自贴案，而指腕不死，亦足得佳书。

第四，关于"回腕"和"平腕"。

由悬腕又引出"回腕"和"平腕"。有些人不但强调悬腕，还强调"回腕"，且又错误地理解回腕。其实回腕是为了强调腕子的回转灵活，古人在席地而坐书写时，由于自然悬腕，所以 腕子可以自然回转，有如我们现在炒菜，手都是自然离开锅台，所以手可以随意来回扒拉，这就是回腕。但坐在高桌椅上之后，有些人不理解回腕的真正含义，就望文生义地把"回"理解为尽量把手指往里收，笔往怀里卷，腕子往外拱。何绍基在他的书中还特意画出这样一幅示意图。试想，这样死板拘谨地握笔还能写出好字吗？如果和所谓"龙睛法""凤眼法"并列，我可以给它起一个雅号，叫"猪蹄法"。

还有人强调要"平腕"。古人席地而坐书写，当然只能悬腕，而谈不到"平腕"，改在高桌椅上书写后，有人不但坚持要悬腕，而且还要把腕子悬平。这显然是违反常态的。按现在正确的握笔方法，腕子是不可能平的，要想平，只能把肩臂生硬地端起来。有人教人写字，要用手摸人的腕子平不平，更有甚者，训练学生要在腕子上放一杯水，真是迂腐得可笑。试想，让人手做"龙睛法"或"凤眼法"，掌中还要握一个鸡蛋；腕作"猪蹄法"，还要翻平，上放一杯水，这是写字乎？还是练杂技乎？

随之而来的是如何正确理解所谓"八面玲珑"和"笔笔中锋"。

古人席地而坐时书写都是自然地悬腕，写出的字不会出现一面光溜、一面干的现象，自然是八面玲珑。到了后来米元章仍强调写字要"八面玲珑"。古人所说的"八面"本指东、西、南、北、东南、东北、西南、西北，米元章这里是借以形容要笔笔流转。米元章的字也确实有这一特点，如他的《秋深帖》"秋深不审气力复何如也"十字，一气呵成，真可谓"八面玲珑"。他还曾临过王羲之的七种帖，宋高宗曾让米元章的儿子米友仁为此作跋。米友仁跋中称赞的"此字有云烟卷舒翔动之气"，亦是从这种观点立论，而他的这些临本确实比一般的刻本自然流畅。能达到这种效果是因为他能把笔悬起来灵活自如地使用，如果腕子死贴在桌面上自然不会有这样的效果。要只注意悬腕，写起来灵活倒是灵活了，但掌握不好字体的美观也不行。

还有人认为要想达到"八面玲珑"的效果，就要"笔笔中锋"，这又是一种误解。只要笔画有肥有瘦，就绝不可能是纯中锋，瘦处是将笔提起来，只将笔的主毫着纸，这才叫"中锋"；但只要有肥处，就说明在按笔时，主毫旁边的副毫落在纸上了。如果要笔笔中锋，就只能画细道，打乌丝格，就不成为字了。这和刻字一样，如果只拿刀刃正面刻，就只能刻细道，要想刻出粗道，只能用双刀法。我曾看过齐白石刻字，他就是斜着一刀下去，结果是一面平、一面麻，但他名气大，可以不管这一套。因此，对中锋的正确理解是笔拿得正，不要让它侧躺，出现一面光、一面麻的现象，而不是只用笔尖。但由此又生出误解。当年唐穆宗问柳公权怎样才能笔正，柳公权说"心正才能笔正"，这其实只是对唐穆宗心不要邪的一种变相劝告，有人拿它大做文章就未免迂腐了。文天祥心最正，字未见得有多好；严嵩心最不正，字不是写得也很好吗？

# 三、关于书写的工具

书写的主要工具不外乎笔、墨、纸、砚，即所谓文房四宝。其中最主要的当然是笔。

从出土文物中可知，笔产生的年代相当久远。笔一般都用动物毫（毛）制成，诸如兔毫，白居易有《紫毫笔》诗，描写的就是兔子毛制成的毛笔，因此这种笔又称紫毫笔；还有狼毫，这里所说的狼毫指的是黄鼠狼（学名黄鼬）尾上的毛；还有鼠须及鸡毫；最常见的是羊毫。还有兼毫，如七紫三羊、五紫五羊、三紫七羊等，书写者可以根据自己的喜欢来选择。另外还有用特殊材料制成的笔，如茅草和麻等。也有在羊毫中加麻（苘麻）的，称"笔衬"，可以使笔更加挺括。总之，这里面的讲究很多，但好的笔工往往秘而不宣。如果写特别大的字，大到用现在的抓笔都写不了，那也不妨用布团蘸墨写，写完之后再用笔描一描即可。对笔的选择完全要看个人的喜好和需要，什么顺手就用什么。苏东坡有一句名言，使人不觉得手中有笔，就是最好的笔。比如我写小字喜欢用硬一点的狼毫，写大字喜欢用软一点的羊毫。我有一段时间喜欢用衡水出产的麻制笔，才七分钱一支，也很好使。用什么笔和学习书法的过程没什么关系，与书法造诣的水平更没什么关系。对此也有误会，比如褚遂良曾说"善书者不择笔"，于是有人就说不能挑笔，一挑笔就是水平低。这毫无道理，不同的习惯，不同的手感当然可以选择不同的笔。又说某某能写纯羊毫，就好像多了不起；又说苏东坡的《寒食帖》是用鸡毫写的，所以本事大，这是没有任何根据的。

现在我们可以根据有关的记载得知唐朝人制笔的方法：先选择几根最长的主毫，放在正中，然后选择几根稍短一点的做第一层副毫，

扎在主毫周围，再选一些稍短的做第二层副毫，再扎在周围。在层与层之间还可以裹上一层纸。依此类推就制成了半枣核状的笔，日本有《榿笔谱》一书，就记载了这一过程。笔的这种制造工艺直接影响到字的书写效果。有人特意学颜真卿写捺时的"三尾蚰蚰"式的虚尖，其实他的这种虚尖是与他所用之笔的主毫比较长有关，有的人不明白这个道理，故意地去添虚尖，很可笑。有人对泡笔时，是否全发开也定下讲究，认为哪种就算高级的，哪种就算低级的。这也毫无根据，完全由个人习惯而定。

古代没有现成的墨汁，所以很讲究用墨。现在有了墨汁还有人非要坚持磨墨，这似乎没必要。但墨汁的好坏直接影响到装裱时是否洇纸，所以要有所选择。现在北京出的一得阁墨汁，安徽出的曹素功墨汁都很好用。

纸的种类当然很多，难以一一列举。用什么纸与书法水平也没有关系。我是得什么纸用什么纸，有时觉得在包装纸上写似乎更顺手，因为没负担；越用好纸越紧张。我这种感觉和很多古人一样，当年很多人都不敢在名贵的印有乌丝格的蜀缣上写，只有米元章照写不误，看来还是他的本领大。

至于砚就更无所谓了，如果用墨汁，它简直就可有可无。砚对现在书法而言大约工艺价值远远超过使用价值。

总而言之，这一讲讲的问题虽多，但中心思想却是一个，即不要被那些穿凿附会、貌似神秘的说法所蒙蔽，不管这些说法是古人所说，还是权威所说。这些说法很多都是不了解古代的实际情况而想当然，然后又以讹传讹，谬种流传。不破除这些迷信，就会被它们蒙住而无法学好书法。

[清] 乾隆松花石蟠螭砚

现藏台北故宫博物院

碑
帖
样
本

　　上一讲说过写字不见得都需有幼功，临帖也不必都求其全似，
因为本来就不可能全似，但对学习书法的人来说，临帖是非常必要
的。它是一种最基本的方法的练习。正像练钢琴，没有一个不是从
基本曲目开始的，总是随手乱弹，一辈子也成不了钢琴家；写字也一
样，总是随手写来，即使号称这是"创新"，也成不了书法家。书
法中的横、竖、点、撇、捺、挑、折，就相当于西洋音乐中的1、2、
3、4、5、6、7，中国音乐中的合、四、一、上、尺、工、凡、
六、五，只有把每个音节都唱得很准了，音节与音节之间的组合变
化掌握得都很熟练了，才能唱出优美的乐章；同样，只有把基本笔画
的基本形状及其组合掌握得都十分准确、十分自如，才能写出好字。
这就需要临帖，因为帖就是好的字样子。小孩子临帖，并不是让他
三天成为王羲之，也不能奢求他对书法艺术有多高的理解，而是让
他熟悉笔画的基本形状、方向，以及字的结构布局，从而打好基本功。
大人也需要时时临帖，即使达到了相当的水平也如此，正像钢琴演

水雲裏空庖煮寒菜

破竈燒濕葦那

知是寒食但見烏

銜紙……天門深

九重墳墓在萬里也擬

哭塗窮死灰吹不

起

右黃州寒食二首

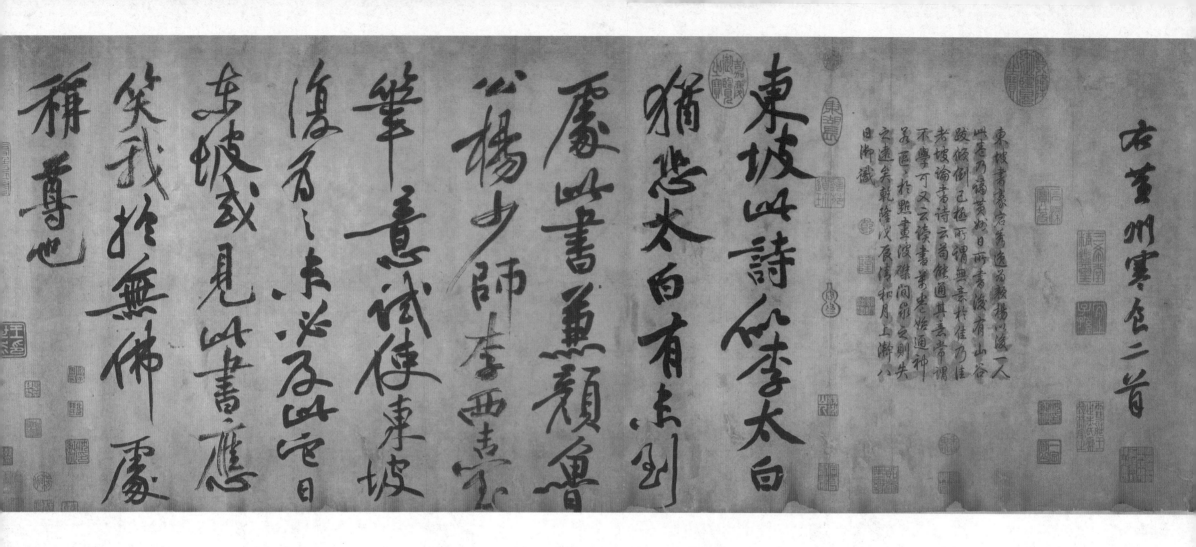

右黄州寒食二首

東坡此詩似李太白
猶恐太白有未到

屢此書兼顏魯
公楊少師李西臺

筆意試使東坡
復為之未必及此它日

東坡或見此書應
笑我於無佛處

稱尊也

東坡書豪宕秀逸為顏楊以後一人
此卷乃謫黃州日所書後有山谷
跋傾倒已極所謂無意於佳乃佳
者坡論書詩云司能通其意常謂
不學可又云讀書萬卷始通神
此之謂矣書餘間涉之則失
之遠矣乾隆戊辰清和月上澣八
日御識

[北宋]苏轼《黄州寒食帖》
现藏台北故宫博物院

自我来黄州，已過三寒
食。年年欲惜春，春去不
容惜。今年又苦雨，两月秋
萧瑟。卧闻海棠花，泥污
燕支雪，闇中偷負
去，夜半真有力。何殊病
少年，病起須已白。
春江欲入户，雨势来
不已。小屋如渔舟，濛濛
水云里。空庖煮寒菜，
破灶烧湿苇。那
知是寒食，但见乌
衔纸。君门深
九重，坟墓在万里。也拟
哭途窮，死灰吹不

自我來黃州，已過三寒食。年年欲惜春，春去不容惜。今年又苦雨，兩月秋蕭瑟。臥聞海棠花，泥汙燕支雪。闇中偷負去，夜半真有力。何殊病少年，病起須已白。

春江欲入戶，雨勢來不已。小屋如漁舟，濛濛水雲裏。

奏家在演出之前也需练习一样，它可以使你越练越熟。更何况它是一项很好的文化娱乐活动，是一项很好的审美创作练习，当你把写出的字挂起来欣赏的时候，你会从中发现很多乐趣。

那么临帖需先搞清哪些问题呢？大概有以下几点：

## 一、先要认清碑帖上的字
## 相对原来的墨迹有失真之处

因为碑帖上的字是我们模仿的字样子，所以很多人就认为它是最准确的了，认为当时书法家写到石碑或木板上的就是那样，因而对碑帖上呈现出的每一细微处都觉得是必须效法的。其实并非如此。刻出来的字与手写的字不但有误差、有失真，而且有好几层误差与失真。这只需搞清碑帖的制作过程就能明了。

第一道工序是用笔蘸朱砂写在石头上，称"书丹"。因为朱砂比墨在石头上更显眼，便于雕刻。

第二道工序是刻。刻的时候就以红道为据。我曾在河南的"关林"看到很多出土的碑，因为"书丹"时有的笔道很肥，刻完之后，刀口的外面还残留着朱砂的颜色。可见刀刻的痕迹与第一道工序——"书丹"的痕迹已不完全相符了，有的可能没到位，有的可能过头了，这是第一次失真。再好的刻工也不能与"书丹"时完全一样。在流传下来的碑刻中，刻得最好的是唐太宗的《温泉铭》，现在见到的敦煌的《温泉铭》，笔锋及其转折简直就和用笔写的一样，我在《论书绝句》中曾这样称赞它："细处入于毫芒，肥处弥见浓郁，展观之际，但觉一方黑漆板上用白粉书写而水迹未干也。"但这样的精品终究是极少数，从道理上讲，刀刻的效果总不能把笔写的效果全部表现出

来，比如不管是蘸墨也好，蘸朱砂也好，色泽的浓淡、笔画的干湿，以及笔势的顿挫淋漓就是刀工所不能表现的。用笔写的时候可能会出现"燥锋"和"飞白"，即墨色比较干时，笔道会随运笔的方向出现空白，这就不好刻了。没办法，所以定武本的《兰亭序》就只好在这地方刻两条细道，表明此处是由"燥锋"所出现的飞白，其实原字的飞白并不止两道。我曾拿唐人写经中的精品来和唐碑加以比较，明显感到写经的笔毫使转，墨痕浓淡，一一可按，但碑经刻拓，则锋颖无存。两相比较，才悟出古人笔法、墨法的奥妙。又曾看到智永的《千字文》真迹，其墨迹的光亮至今还非常鲜明，这是碑帖无论如何也表现不出的。

第三道工序是拓碑。拓时先用湿纸铺在碑上，然后垫上毡子往下按，这样，碑上凹下的笔画就在纸背上被按成凸出的笔画了，再在上面刷上墨，凹下的地方因沾不上墨，所以就成为黑纸白字了。但按的时候力量不会绝对均匀，力量不到、按得不瓷实的地方就会使拓出来的笔道变细，这是第二次失真。刷墨的时候也不会绝对均匀，再加上墨如果比较湿，或者纸比较湿，就会洇到凹下去的部分，这样笔画的粗细与形状也会与原字不同，这是第三次失真。

第四道工序是把纸揭下来装裱。裱时要将纸抻平，这样一来笔道又会被抻开，这是第四次失真。碑帖流传的时间过长会破旧损坏，需要重裱，这是第五次失真。

而更糟糕的是有的碑也会损坏，如毁于战火、毁于雷电，或者被拓的次数过多而将碑面损坏，于是只好根据现有的拓片重新翻刻。拓片已经失真，根据失真的东西翻刻岂能不再次失真？这是第六次失真。当然，好的翻刻本也有。如乾隆年间无锡秦家，根据宋拓本翻刻《九成宫》，在当时可以卖到一百两银子一本。因为当时的科

举考试非常重视书法，当时书法的标准为"黑大光圆"，于是人们就不惜重金来买好碑帖。

试想，轮到你手中的碑帖不知已失真多少次。最好刻的真书尚且如此，不用说更富于使转变化的行书与草书了。如果你还认为古人最初写的真书、行书、草书本来就如此，甚至把走形失真之处也揣测成是古人力求毫锋饱满、中画坚实，于是一味地亦步亦趋、死板模仿，以致有意求拙，以充古趣，岂不过于胶柱鼓瑟？

碑如此，帖亦如此。好的帖讲究用枣木板，硬，不易走形损坏。帖刻的工艺也有好有坏。如著名的宋代的《淳化阁帖》，本身刻得很粗糙，但宋徽宗的以《淳化阁帖》为底本的《大观帖》却刻得十分精致，几乎和写的一样。但它们的制作工艺与碑大致相同，故而再好也无法表现墨色的浓淡、干湿，并存在多次失真的情况。总而言之，不管碑也好，帖也好，我们千万别以为古人最初的墨迹即如此，否则就会把失真与差误的地方也当成真谛与优长加以学习了，其结果只能像我在《论书绝句》中所云："传习但凭石刻，学人模拟，如为桃梗土偶写照，举动毫无，何论神态？"

这里需顺便指出的是，有人对碑与帖的关系又产生了一些无意或有意的误解，如认为碑上的字是高级的，帖上的字是低级的；写碑是根底，写帖是补充。比如康有为就特别提倡"尊碑"。他所著的《广艺舟双楫》中就专有一章谈这方面的内容。他写字也专学《石门铭》。还有人从而又生发出所谓"碑学"与"帖学"，好像加上一个"学"字，就成为一种专门的学问了。这是无稽之谈。对于初学写字的人来说，碑由于字比较大而清楚，且楷书居多，学起来容易掌握；帖行草居多，经常有连笔和干笔带来的空白，对连字的基本形状结构都还不很分明的人来说，自然更难掌握。就这层关系而言，临碑确实

[唐] 柳公权《神策军碑》拓本（局部）
现藏中国国家图书馆

是根底，但有了一定的基础后，二者就无所谓谁高谁低了。究竟是临碑还是临帖，全看自己的爱好了。再说，碑里面因刻工技术的高低、拓工水平的好坏也有优劣之分。如柳公权的《神策军碑》刻得非常好，虽然干湿浓淡无法表现，但笔画字形刻得极其精致周到；但同是柳公权的《玄秘塔碑》就刻得相对粗糙。又如颜真卿，楷书大字首推《告身帖》，所谓"告身"就相当于今日的委任状，按情理说，颜真卿不可能为自己写委任状，故此帖肯定是学他书法且学得极其神似的人所写，但此帖的风格与颜真卿的《颜家庙碑》《郭家庙碑》

等都属一类，而我们随便拿一本宋拓的碑，远远不如《告身帖》看得这样分明真切。所以真假暂且不论，但从学习写法来看，《告身帖》要优于一般的碑。又如古代有所谓"响（向）拓本"，所谓"响（向）拓"是指用透明的油纸或蜡纸蒙在原迹上向着光亮处，将它用双勾法把原迹的字勾出来，再填上墨。唐人已有这种方法，宋人也用这种方法，但不如唐摹得精细。有的唐摹本相当的好，如《万岁通天帖》和神龙本的《兰亭序》，连碑中不能表现的墨色的浓淡干湿都能有所表现。但这都属于"帖"类，谁又能说它比碑低级呢？

我虽然始终强调"师笔不师刀"——强调临摹墨迹比临摹碑帖要好，并在上文列举了碑帖的那么多问题，但并不是一概地反对临摹碑帖。因为一来好的墨迹原件终究不是所有人都能见到的，当年乾隆皇帝曾拿出过一次秘藏的王羲之的《快雪时晴帖》给大臣看，大臣无不感到受宠若惊。大臣尚且如此，何况一般的平民百姓？二来即使有了好的墨本真迹，谁又舍得成天摩挲把玩？三来好的刻本终究能表现出原迹的基本面貌，尤其是字样的美观、结构的美观，终不可被某些局部的失真所掩。但我们一定先要明白碑帖与原迹的区别。正如我在《论书绝句》中所云："余非谓石刻必不可临，唯心目能辨刀与毫者，始足以言临刻本。否则见口技演员学百禽之语，遂谓其人之语言本来如此，不亦堪发大噱乎？"如果你看过一些好的墨迹本，并能在临碑帖时发挥想象，"透过刀锋看笔锋"——透过碑版上的刀锋依稀想见那使转淋漓的笔锋，那就更好了。那就如我在《论书绝句》中所说："如现灯影中之李夫人，竟可破帏而出矣。"当年汉武帝非常思念死去的李夫人，方士云能将李夫人的魂魄招来，后汉武帝果然在帏帐的灯影中见到李夫人。只要我们能将本来死板的碑帖借助感性的想象，把它看活了，将它尽量变成一幅活的墨迹

就成了。

以上所说都是以现代影印术尚未出现为前提的。古时人们得不到真迹做范本，怎么办呢？最好的办法是找勾摹的拓本。但这也很难得，所以对一般人来说只好凭借好的刻本，再等而下之，就只好凭借翻刻本了。有的人称好的刻本为"下真迹一等"，这已是夸奖的话了，陶祖光甚至更夸张地说好的拓本可"上真迹一等"，因为真迹已死无对证，无从查找了。但在现代精良的影印术发明之后，好的影印本确实可"上真迹一等"，因为一来它确和原迹一模一样，包括墨色的浓淡干湿、枯笔的飞白效果与原件毫无二致，这一点是"响（向）拓本"无法比拟的。二来便于使用，你可以将它置于案头随时把玩，不必担心它的损坏，因此它的收藏价值虽不如真迹，但实用价值确实大于真迹。我家长年挂着影印的米元章和王铎的作品，要是真迹，我舍得随便挂吗？因此现代影印术的发明，真是书法爱好者的一大福音，它为我们轻而易举地提供了最理想的范本，这可是古人梦寐难求的啊。

## 二、何谓碑、何谓帖

"碑"字从"石"、从"卑"，原指坟前的矮石桩，最初上面还有一个窟窿，原用于下葬时系棺椁用，也可以用来系葬礼时的牺牲品，如猪羊之类。后来在上面刻上墓主的名字，碑石也变得越来越大，碑文也变得越来越多，内容也越来越丰富，不但可以用来记载死者的有关情况，而且凡纪念功德的纪念性文字都可以书碑。汉代就有著名的《石门颂》，北魏时有《石门铭》，记载褒斜一带的有关情况。到唐代，开始多求名人书写，甚至皇帝自己写。唐太宗

就写过两个碑，一为《温泉铭》，歌颂他洗澡的温泉如何好，如何有利于健康，此碑早已不存，现有敦煌的孤本残帖；一为《晋祠铭》，纪念周成王分封其幼弟叔虞于唐之事，晋祠即指叔虞的庙。后来李唐王朝之所以称"唐"，是因为他们自视为叔虞的后代，所以《晋祠铭》兼有歌颂大唐王朝立国之意。唐高宗效法其父，写过《李碑》；武则天则为其面首张昌宗写过《升仙太子碑》，硬说他是仙人王乔王子晋的后身，立于河南缑（gōu）山，此碑现在还有，碑旁已砌上砖墙加以保护。

碑的歌颂纪念性质决定它多以郑重的字体来书写，这样也便于读碑的人都看得清。汉时多用隶书，唐时多用楷书。我们今天见到的虞世南、欧阳询、柳公权、颜真卿的碑无一例外，全是用楷书来写，字又大，又清楚，所以便于成为后来学习楷书的范本。只有皇帝例外，他们至高无上的地位可以不受这一限制，爱怎么写就怎么写，所以唐太宗、唐高宗就用行书写，武则天甚至用草书写，草得有些字都很难辨认。

帖，最初指古人随手写的"字帖子"，也称"帖子"，实际上就相当于今天所说的便条、字条、条子，所以写起来比较随便，字往往很少，有的就一两行，如著名的《快雪时晴帖》就三行。《淳化阁帖》中有很多这样的作品。用于拜见主人时，称"名帖""投名帖"。最初是折起来的，因而也称"折子"，里面就写一行字，说明自己的姓名、身份，后来变成单片的，称"单帖"。我见过清朝人的单帖，官越大、头衔越多的，字反而越小，官越小的字反而越大。外边还可以用一个皮夹子装着，称"护书"，由跟班的拿着。到了被拜访人的家，由跟班的拿出来，交给门房，门房收下后，举着到二门，朝上房喊"某大人（或某老爷）到"，主人听到后说声

"请",然后门房回来也向客人说声"请",便可以领着他去见主人了。如果是下级呈递上级的公文,则称"手本",按一定宽度折成一小本。还有信,其实也属于帖,比如现在流传的王羲之的几种帖,大部分都是他当时写的信,《快雪时晴帖》实际上也是信。有时写给大官的信,大官可能在信后随手批几句批语,有如皇帝在大臣的奏折上批上"知道了"云云,那也属于帖。《书谱》记载,王献之曾郑重其事地给谢安写过一封信,并自认谢安"想必存录",但没想到谢安只是于原信上"批尾答之",令王献之大为失望。在古人看来,这些都属于帖。《兰亭序》虽然比较长,但它仍属帖,因为它是文稿子,上面还有改动涂抹的痕迹。因此我们可以给帖下一个广泛的定义:凡碑之外的、随手写的都可称帖。后来这些帖不管用勾摹的办法,还是刻版的办法保留、流传下来,人们仍然称它为"帖"。有人说竖石叫碑,横石叫帖,这并不准确,其实,墓前的横石也叫碑。

既然是便条的性质,所以写起来就比较随便,文辞既很简单,所用的字体也大多属行书或草书。当然,帖中也有用较正规的字体的,如王羲之的《快雪时晴帖》,正像碑中也偶尔有用行草的。因此碑与帖的区别主要是当初用途的不同与由此而来的所选用的字体的不同。碑是竖立在醒目的地方供人看的,它唯恐别人看不清,所以字往往选用又大又清楚的楷书、隶书;帖多数是一个人写给另一个人的,只要两人之间能看懂即可,所以字体可以随便。在秘而不宣时(这种情况是很多的,如有人在信中附上一句"阅后付丙①"——阅后请烧掉,就是明证),恨不得写出的字除对方外,谁也看不懂,像密码一样才好。

---

① 丙:天干的第三位,古代以天干配五行,丙属火。

现在有人从碑中和帖中字体的不同引出"碑学""帖学"这一概念，这其实并不准确。如果我们把研究碑和帖是怎样来的，又是怎样发展变化的，里面有多少种类，汉碑是怎么回事，魏碑是怎么回事，称为"碑学""帖学"尚可，但如果把研究碑上的字称为"碑学"，把研究帖上的字称为"帖学"，就不准确了。还有人把研究"写经"上的字称为"经学""经体"，这就更不准确了，经学哪里是指这个？不管是研究碑上的字，还是研究帖上的字，或是研究写经上的字，都是书法学。我们不能把碑上的字与帖上的字，或写经上的字截然分开，然后一个称"碑学"，一个称"帖学"，一个称"经学"，这容易引起歧义。

## 三、对碑帖及临写碑帖时的一些误解

在第一讲中我已指出由握笔等书写方法的误解而造成的书写时的一些错误，这里我想再着重谈谈由对碑帖的误解而造成的错误。这些错误大致又分两类。

第一类是由于不知道碑帖的失真而造成的对碑帖死板机械地临摹。

比如，你如果不知道墨迹本来是很圆润的笔画，只是经刀刻以后才变成方笔，于是不加分辨地机械模仿，把笔画都写成"方头体"，甚至把它当成古意和高雅来刻意追求，这就错了。有人还因此把没拓秃的魏碑称为"方笔派"，把拓秃了的魏碑称"圆笔派"，这就更属无稽之谈了，他们不知道像龙门造像中的那些方笔其实都是刀刻的结果。龙门那里的石头很硬，不好刻，比如要刻一横，只能两头各一刀，上下各一刀，它自然成为方的了，古人用毛锥笔是写不出来那么方的笔画的。清末的陶浚宣（心耘）就专写这种方笔字。

[清] 张裕钊《致桂卿函》
（局部）
现藏台北故宫博物院

还有张裕钊（廉卿）写横折时，都让它成为外方内圆的，真难为他怎么转的笔，我把它戏称为"烟灰缸体"。碑帖中确实有这样的字体，但外边的方是刀刻所致，里边的圆可能是刀口旁剥落所致。他不知道这一点而去机械地模仿就很无谓了。更令人遗憾的是，有些人还专门学张裕钊的这种写法，他的很多学生，有中国的，也有日本的，专跟他学这种写法，至今已流传两三代了。我还曾遇到过这样一件事。一天，一位自称老书法爱好者的人驾临寒舍，称他收藏有最好的欧帖，并终生临摹不已。边说边打开一摞什袭①包裹的碑帖，我一看真为惋惜，他自认为最好的这些碑帖，实际不过是专出《三字经》《百家姓》《千字文》（合称"三百千"）之类的"打磨厂"（北京的一个地名，内有一些印制碑帖、年画、红模子的小作坊）一级的东西，粗糙得很，笔道都是明显的刀刻方头，字形都已明显变形。试想，以此为范本用功一生，还自谓得到了欧体的精华，岂不可惜？

又比如有的碑上的字，字口旁有缺损剥落，于是拓下来的字便会在字口旁出现一些多余的部分。有的人不明白这是怎么回事，便在临摹时在笔道旁故意出一些刺状的虚道，我戏称其为"海参体"。又如碑上的细笔道在拓时因用力不匀或用墨过浓，都容易拓断，有人认为古人在写时原本如此，在临摹时也跟着故意断。这种断笔、残笔在小楷的碑帖中更易出现。因为原本字刻得就小，笔道就浅，拓多了自然更易模糊。如宋人刻过很多附会为王羲之的小楷帖，像《黄庭经》《乐毅论》《东方（朔）画赞》等。这些帖中，"人"字一捺的上尖往往拓不上，于是变成了"八"字，"十"字一横的左半部分拓不上，于是变成了"卜"字。我小时曾看到兄弟俩一起

---

① 什袭：把物品层层包裹起来。

面对面地坐在桌子的两旁认真临帖，都用我前边说过的自认为颇具古意的"猪蹄法"握笔，而且每写到碑上出现拓残的断笔时，哥儿俩就互相提醒，嘴里还念念有词："断，断。"显然是把它当成一种古人有意为之的特殊笔法加以模仿。当时我还小，不知怎么回事，只觉得很奇怪，后来弄清楚怎么回事后，觉得这兄弟俩真可笑。其实，不用说一般人了，就连很多书法家亦如此，比如明代的祝允明、王宠等就有意这样写，因此他们的字往往有这样的断笔。

第二类是概念上的错误。有些人因看到碑上的字多是方笔，为了刻意仿效它，就制造出一些莫名其妙的书写理论和书写方法，以期达到这样的效果。还有人因看到碑上的字多是方笔，便误认为所有的字都应如此，不如此就连是否是真的都值得怀疑了。

如清朝的包世臣在其所著的《艺舟双楫》中记载他曾从黄小仲（黄景仁之子）那里听说过一个关于用笔的很高深的理论，叫"始艮终乾"，当他想进一步向黄小仲请教何谓"始艮终乾"时，黄小仲则笑而不答，以示高深。其实这是一种想把笔画写成方笔的用笔方法。如果我们把一横看成是三间坐北朝南的大北房（古人的地图是上南下北），那么按照八卦的排列它的西北角叫乾，正北叫坎，东北角叫艮，正东叫震，东南角叫巽，正南叫离，西南角叫坤，正西叫兑。所谓"始艮终乾"指从东北角艮位下笔，往上一提，然后描到东南角的巽位，然后平着从中间拉到西边，把笔提到西南角的坤位，最后将笔落到西北角的乾位，这样一来就能把笔画描成方的了。这不叫写字，这叫描方块儿，比"海参体"更等而下之了。总之想要硬用毛锥笔写方笔字，必定会出现很多怪现象。

又如清朝还有一个叫李文田的人，专门学写碑。他曾在浙江做考官，在回来路过扬州时，为汪中所藏的《兰亭序》作了一大段跋。其

中心观点是，《兰亭序》不是王羲之所写，理由是晋朝人的碑中没有这样的字。他不知道晋朝的碑本来就不可能有这样的行书字，因为那时碑上的字都是工工整整的，一直到唐朝欧、柳等人莫不如此，只有皇帝老儿的碑才偶尔有行书字。不用说古人的碑了，就是现在人在门口上贴一个"闲人免进"的条，也要写得工工整整的才行，才能达到让人看清从而不进的目的，否则，写得太潦草，岂不是还要在旁边加上释文？换言之，他们不懂得书写的形状和书写的用途是有密切关系的。我们知道汉朝郑重的字都用隶书，而现在看到的出土的汉代永元年间的兵器簿全是草书，敦煌发现的汉简中，有关军事的也全是草书。为什么？因为军中讲究快，为了这个目的，所以就要选用与之相适应的字体。直到今天亦如此，比如报头为了美观醒目，可以用各种字体，但到了里面的正文，必定还用最易辨认的宋体或楷体。《兰亭序》本来是书稿，它当然会选用行书字，而不用当时工工整整的正体。正像我们今天随便写一个便条，谁会把它描成通行于书报上的宋体字呢？因而岂能因碑中没有这样的字就说《兰亭序》是假的呢？他还用《世说新语》所引的注与《兰亭序》有出入为据，来论证《兰亭序》为假，殊不知古人以引文作注本来可以撮其原文之大意，他不说所引简略，而反过来怀疑原文，更是无知。

　　这种观点后来又得到某些人的发挥，他们看到南京出土的晋朝的《王兴之墓志》等都是方块笔，认为《兰亭序》也应该是这样的才对。还说如果真有《兰亭序》，其笔法必定带有"隶意"才对。如果没有"隶意"必定是假的。殊不知这些碑的方笔画都是刀刻出来的效果，当然会是刀斩斧齐，但拿毛锥笔去写，无论如何是写不出这样的效果的。再说唐人管楷书就叫"今体隶书"，《唐六典》中就有这样的记载。唐朝的《舍利函铭》的跋中就有"赵超越隶书"

之语，而所用之字，全是标准的楷书。虽然都叫隶书，但汉隶和唐楷是名同实异的，李文田要求晋朝的行书要有汉碑的隶书的笔意，这也是一种误解。我们不能死板地理解这些名词，应该根据具体情况去正确理解。比如张芝曾写过这样的话："草草不及草书。"这里的"草书"实际应是起草的意思，如果把它理解为草体书，说我来不及了，不能写草书了，只能一笔一画给你工整地写楷书，这合逻辑吗？又比如某人小时挺胖，大家都管他叫"胖子"，但到大了，他不胖了，我们能说他不是那个人了吗？同样的道理，如果还把这里的"隶"理解为蚕头燕尾式的笔画，硬要从《九成宫》，甚至《兰亭序》中去找这种隶意，找不到就瞎附会，看到那一笔比较平，就说那就是隶意，岂不可笑？

要学书法，有钱多买字帖，少买论书法的书；有时间多看帖、临帖，少看论书法的书。

辑五

我的书法人生

# 我学习书法的一点甘苦①

启功生于一九一二年，幼而失学，提不到有什么专长。从做童蒙师到在大学教书，已经过了五十年，中间做些"副业"，只是写写画画而已。

近年谬蒙许多朋友的抬爱和鼓励，得以厕名于"书法家"之林，实在非常惭愧。现在北京师范大学出版社的朋友把我近些年写的一些作品，搜集成册，将予出版，叫我自己写几句前言。我想这一堆"雪泥鸿爪"在拿出手来之前，至少应该把我学习书法的一点甘苦和编排上的一些经过，略加交代。

幼年看到先祖的书案旁边挂着一大幅墨笔山水，是我一位已故的叔祖所画，山川稠密，笔画精细，我的印象，觉得这画是非常雄伟的。先祖又时常拿过我手中的小扇子，在上面随便画些花卉竹石，信笔而成，使我感到非常神妙。从这时起，我常想，一个人能做一个画家，应该

启功曾祖父溥良，字玉岑，系清雍正帝六世孙，和亲王弘昼五世孙。光绪六年（1880）进士，官至礼部尚书，察哈尔都统。祖父毓隆，18 岁中举，21 岁入翰林，曾任安徽学政等。

---

① 本文原为《启功书法作品选》自序，标题为编者所改，有删节。

启功书画作品

多么高尚啊。后来虽然得到些学画的机会，但是"画家"终没做成。

至于写字，当然自幼也不例外地描红模、写仿影，以至临什么欧、颜字帖，不过是随时应付功课，并没有学画的那样"志愿"。在十七八岁时，一位长亲命我给他画一幅画，说要裱成挂起，这对我当然是非常光荣的，但是他又说："你画完不要落款，请你的老师代你写款。"这对我可说是一次"沉重的打击"，使我感到"奇耻大辱"。从此才暗下决心，发愤练字。从这事证明，愤悱实是用功的起点。

现在回顾练习写字的过程中，颇有些曲折。记出几条来，既以向前辈方家请求印可①，也以奉告不耻下问有同好的朋友们，或可省走一些弯路。

一、曾向书家求教，问从执笔到选帖的各种问题，得到的答案，却互相不同，使我茫然无所适从。

二、所学只是在石头上用刀刻出的字迹，根本找不出下笔、收笔的具体情况。

三、后来得见些影印的唐宋以来墨迹，才算初步见到古代书家笔在纸上书写的真相。好比见着某人的相片，而不仅是见到他的黑纸剪影了。

四、学习古代书家的墨迹稍微觉得有些入门时，又听到不少好心的朋友规劝我说："你的字缺少金石气。"可惜那时我已六十多岁了，"时过而后学，则勤苦而难成"。再者，所谓"金石气"，实际就是刀刻的那些现象和趣味。虽然"恒言不称老"，但六十多岁，至少从脑到手，也僵化了许多，即使想再拿毛锥来追利刃，也已力不从心了。

五、练写字总是在冷一阵热一阵中过日子，怎么讲呢？临帖有

---

① 印可：佛家指经印证而认可。泛指承认、许可。

些相似了，另写文辞或帖上没有的字，就非常难看。慢慢地能自寻办法写出一张另外的文辞，章法也算过得去了，但只能看整片，禁不起挑出任何一个字来看。

六、某段时间写了些张字，觉得熟练些、美观些了，过时再看，便发现"丑态百出"。于是加紧纠正、克服已发现的缺点。这样又出现两种情况：一是写得更坏了，真使我"欲焚笔砚"；一是觉得比前可算有些长进了。但旁人看时，又常有人说还是最前那段写得较好。

七、有一次临了两本帖，一是《集王圣教序》，一是智永《千文》墨迹本。有一位青年朋友向我要，我送给他时说："这只是纪念品，你要临学，我另送给你这两种原帖。"没想到他却说："这比原帖好。"我只认为他是专为夸奖我的字，谁知他却郑重地指给我说，哪些字，"帖上的不如你写的"。我这才明白："下里巴人"为什么"和者"那么多。谁都明白，这是误会。但误会何在？有人说，"你翻成白话的古文，比原作易懂"，这非常恰当。在此，我的感想，还有一端，即是"夸奖"这一关，也是极严的考验！应正确对待，谨慎而过。离奇的夸奖，还容易清醒，只怕略近情理而又偏高的夸奖，是最难冷静的！

这本"泥爪"册子竟然要出版了，我的心情正如俗语所说："小孩听讲鬼故事，又想听，又怕听。"只有诚恳地请尊敬的读者给予剀切的批评！

关于材料方面是这样处理的：大致按尺度、形式、行数、字数以类相从。后附有旧作一本画册，是在二十世纪六十年代初期画的。当时每页都有对题。浩劫中，先妻章君宝琛把题字撕下烧了，画片用纸包起。一九七五年她逝世后，我才发现这包画片，重新装裱题诗。这时浩劫还没有完，画得本来幼稚，重题也很局促，过而存之，以做悲哀和愤怒的纪念！

# 我的
## 练字过程①

　　我从幼小识字时，即由我的祖父自己写出字样，教我学写。先用一张纸写上几个字，教我另用一张较薄的纸蒙在上边，按着笔画去写。稍后，便用间隔的办法去写，这个方法是一行四个字，第一、第三处由我祖父写出，第二、第四处空着。我用薄纸摹写时，一三字是照着描，二四字是仿着写。从此逐步加繁，临帖、摹帖、背临、仿写……直到二十多岁，仍然不能自己写出一个略可看得过的样子。

　　在十八九岁时，羡慕画法，也希望将来做个"画家"。拜师学画，描个框子，还可算得一张图画。但往上一写款字就糟了，带累得那勉强叫作画的部分也都破坏了。于是发愤练字，这个练字的过程，可比用钻钻木头，螺旋式地往里钻，木质紧，钻得钢刃钝，有时想往里钻，结果还在原处盘旋。这种酸甜苦辣，可说一言难尽。请教别人，常是各说一套，无所适从。遇到热心的前辈，把某一种帖、某一方法，

---

① 本文原为《书法常识》序言，标题为编者所改，有删节。

当作金科玉律，瞪着眼睛教我写，这种盛意，既可感，又可怕。

及至瞎摸着学，临这一家，仿那一体，略微可以题在画上对付得过去一些了，也不过是自己杜撰的一些应付之法，画上的东西向左歪些，题字就向右斜些。如此之类，写了些时，但离开画面，就不能独立。

又遇到"体"的问题，什么"颜体是根本""赵体最俗气"之类的说法；"古"的问题，什么"篆隶是来源""北碑胜唐碑"之类的说法；"方圆"笔法的问题，什么"方笔雅""圆笔俗"之类的说法，等等。及至我去如此实践，有的并不是那么一回事，甚至所说与客观事理完全相反。举一极简单的例，如：用圆锥形的毛笔，不许重描，来写出《龙门造象题记》那样的方笔，又要笔笔中锋。试问即使提出这个说法的本人，恐怕也没有解决的办法吧！我在误信种种"高论"之后，从实践中证明它们全属"谬论"，至少是说者对那些现象的误解。此后，我的思想才从"迷魂阵"中解放出来。

再后，陆续看到历代的墨迹，再和刻本相比较，才理解古代人写的墨迹是什么情况，用刀刻出后的效果又是什么情形。好比台下的某位戏剧演员是什么面貌，化了装后在台上又是什么面貌。他在台上身材高是因靴底厚，肩膀宽是"垫肩"高，原来台上的黑脸包公即是台下的演员某人，从此"豁然心胸"，我写我自己的字了。中间又几次看到出土的和日本保存的古笔实物，更得知有的点画是工具决定的，没有那样制法的工具，即属同是不加刀刻的墨迹，也写不出用那样工具所写出的点画。于是注意笔画之间的关系，注意全字的结构，注意字与字之间的关系，注意行与行之间的关系。临帖时，经过四层试验，一是对着帖仿那个字；二是用透明纸蒙着那个字，在笔画中间画出一条细线，这个字完全成了一个骨骼；三是在这

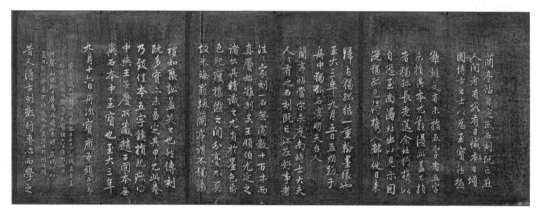

[元] 赵孟頫《临兰亭序及十三跋》
现藏日本东京国立博物馆

骨骼上用笔按粗细肥瘦加肉去写；四是再按第一法去写。经过这样一段工夫，才明白自己一眼初看的感觉和经过仔细调查研究后的实际有多么大的距离，因而又证明了结构比用笔更为重要。当然，没有用笔，或说笔没落纸时，又怎有结构呢？但笔向何处落，又是先得有轨道位置。所以，用笔与结构是辩证的关系。赵孟頫说："书法以用笔为上，而结字亦须用功。"我曾对他这"为上"和"亦须"四字大有意见，以为宜以结构为先，至今还没发现这个见解的错误，但向人说起来时，总有争议，后来了然："结字为先"，是对初学的人为宜，老师教小孩拿铅笔在练习本上抄课文，只是要他记住字的笔画，并无"用笔"可言，已会写字，有了基础，所缺乏的是点画风神，这时便宜考究用笔。赵孟頫说这话时，是中年时期，是题《兰亭帖》后，这时他注意的全在用笔。譬如中国餐的习惯是吃饭之后，喝一碗汤；外国餐的习惯是先喝汤，后吃主食。但谁也知道，只喝汤是不会饱的。于是我对先喝后喝的问题，也就不再和人争辩了。

至于实践，从题画上的字稍能"了事"之后，如写什么条幅、对联等，又无不出丑。中华人民共和国成立后有了新兴的练字机会，抄大字报，抄大字标语。这时的要求，并不在什么笔法、字体，而是一要清楚二要快，有时纸已贴上，补着往上去抄。大约前后三十年，把手腕、胆子都练出一些了，才使我懂得，不管学什么，都要有一种动力，无论这动力从哪方来，从下往上冒、从上往下压、从四面往中间冲，都有助于熟练提高。大字报现在已有明文废止，也不能为练字而人人去写大字报，这里所说，只是我的一段经过，并且说明放胆动笔的好作用罢了。

练书法要不要临帖，如果要，为什么？这是常听到的问题。我个人认为，弹钢琴要练名家的谱，谁也知道，不是为将来演出时只

書法以用筆為上而結字亦須用工

书法以用笔为上，而结字亦须用功。

——[元] 赵孟頫
《临兰亭序及十三跋》

弹这个谱子，而是为了练习基本功，从前人的创作中吸取经验，自己少走些弯路。又有人提出说为什么临帖总不能像，我的回答是永远也不能像，谁也不能绝对像谁，如果一临就像，还都一丝不差，那么签字就不会在法律上生效了。推而至于参考前人的论说，即使是自己认为可取的论点，最好也通过实践试验，不宜盲从傻信。

我个人在练字过程中，也曾向书本请教，什么《书法正传》，什么《艺舟双楫》《广艺舟双楫》等，愈看愈不懂，所得的了解，是明白了从前听到别人给我讲写字方法的那些论点，原来大都是从这类书里来的。不过有些更加玄虚，有些引申创造罢了。于是我便常向朋友劝告：要学书法，有钱多买字帖，少买论书法的书；有时间多看帖、临帖，少看论书法的书。要加声明：这里所说"论书法的书"，当然是指古代的，因为它绝大多数玄虚难懂。如果扩大一些范围，凡是玄虚难懂的都可以暂时节省些眼力！

近十年来，书法又被提倡，更加为广大群众所喜闻乐见了。于是作为常识读物的参考书和提供借鉴欣赏的碑帖，也纷纷出版，爱好书法的同志找我们来讨论门径、切磋技法的也日见其多。因此出版社要求我们编写一本小册子来补这个空白（当然在这本小册子编写、出版以前已经有了好几本这类著作，已是珠玉在前了。我们这本不过是拾遗补阙，只算补珠玉之间的小空隙罢了）。

这篇序言，也有借纸答复读者的意图，因为许多同好，常问我学书法的"经验"，"经验"哪里敢说，只说"经过"，也是"甘苦"而已。因此我也顺便想起，如果当代的各位老前辈、大书家，肯于各自谈些"甘苦"，哪怕是小故事、碎评论，集在一起，也是我们后学借鉴的财富。抛砖引玉，借地呼吁，我想一定会有人起而做搜集编排工作的。

论书散札

一

刘墉[1]于人无称谓，上款每书某某嘱，不得已而有称谓者，又无求正之语。曾见其为果益亭[2]书联，上款题"益亭前辈"四字为识；冶亭书册上款，题"冶亭尚书鉴"五字。故余于刘宦，但呼其名。

二

北魏官职有"羽真"一称，史籍及金石中皆见之。《高贞碑》记"贞字羽真"，则又非官名。余尝疑其为"乌珠"之译音，如特勤台吉太极，亦官职，亦名号耳。又"单于"，余亦疑其为"达乌珠"之缩音，

---

[1] 刘墉：清代书法家。字崇如，号石庵，谥文清，人称刘罗锅，山东诸城人。乾隆进士，官至体仁阁大学士。工书，用墨厚重，被称为"浓墨宰相"。

[2] 果益亭：即果齐斯欢，清代大臣。字友三，一字益亭。满洲镶蓝旗人，宗室。嘉庆七年（1802）进士，官至署翰林院掌院学士、黑龙江将军。工书法。

单之音禅，则后人妄注也。

## 三

趣真则滞，涉俗则流。此裴休撰《僧端甫塔铭》中语。塔铭谀墓、谀僧、谀阉，殊无足取，唯此八字通于书道。

## 四

尝或歌从军，吟出塞，暞（jiǎo）兮极关山明月之思，萧兮得易水寒风之声。传之乐章，布在人口。

《王之涣墓志》，西河靳能[1] 撰此数语。盖记其诗篇流布之盛，可证旗亭画壁[2] 遗事之不诬，明人曾疑之，得此可正其误。

## 五

"圆姿替月，润脸呈花。"唐沙门大雅集右军书兴福寺碑，不知何人撰文，其功德主为宦官某，碑述其妻，作此二语。每展卷临池，常为绝倒。

此阉名文，碑断失其姓氏。

圆姿替月，润脸呈花。

---

① 靳能：西河人，任永宁县尉时曾为诗人王之涣撰写墓志。

② 旗亭画壁：唐代薛用弱《集异记》中记载，诗人王昌龄、高适、王之涣齐名，一日同去旗亭饮酒，听伶人唱自己的作品，在墙壁上画记号的故事。

[东晋] 王献之《洛神赋十三行》玉版刻本
现藏北京故宫博物院

而　感交甫之棄言猶豫　款實兮懼斯靈之我其　指潛淵而為期兮執拳拳之　而明詩抗瓊璫以和予兮　嗟佳人之信脩兮羌習禮　之先達兮解玉珮以要之　歡兮託微波以通辭願誠素　心振蕩而不怡無良媒以接　之玄芝余悅其淑美兮　皓腕於神浒子採湍瀬　嬉左倚采旄右蔭桂旗攘　晋中之玉獻之書

# 六

《洛神赋》十三行："叹媲娲之无匹兮。"以媲娲为女娲耶？抑谓庖羲、女娲分别而无匹耶？且庖、媲同声，互借用字，亦首见于此。

世行十三行有两种，玉版为一类，柳跋为一类。以笔意论，玉版却有柳法。玉版有所谓碧玉、白玉之分，谛审之，白玉盖属复刻，碧玉原石黝黑，既不碧，更非玉也。

# 七

曹娥殉父，故曰孝女。其碑云："哀姜哭市，杞崩城隅。"又云："克面引镜劈耳用刀。"又云："坐台待水，抱树而烧。"继之云："於戏孝女，德茂此俦。何者大国，防礼自修。"皆拟非其伦。盖古之名媛，殉死从夫者多，以身殉父无事可征。故牵附缀辞，勉成骈语。最可怪者，蔡中郎黄绢之题，直似未读碑文者，乃知附会蔡题者，做贼心虚，设为夜暗手摸之言，以防人问难，可代中郎答之曰："未能看清耳。"

# 八

曹娥碑云："抚节安歌，婆娑乐神。"《后汉书》云："迎婆娑神。"未知为范蔚宗偶误，抑传写之讹也。世习称碑志证史，讵知法帖亦足证史耶！

# 九

昔新悲故，今故悲新。余心留想，有念无人。

志墓之文多滥调。隋蜀王秀为其美人董氏撰墓志有此四句，语妙得未曾有，余尝一再书之。

# 十

写今人的字容易似，因为是墨迹，他用的工具与我用的也相差不远，如果再看见他实际操作，就更易像了。但我奉告：这办法有利有弊，利在可速成，入门快，见效快。但坏处在一像了谁，常常一辈子脱不掉他的习气（无论好习气或坏习气）。所以我希望你要多临古帖，不要直接写我的字。这绝对不是客气，是极不客气，因为我觉得你写的字大可有成，基础不可太浅，所以说这个话……楷书要注意它的笔画的来去顾盼，不宜一笔只当一个死道去写。

写帖主要抓结构。这是主要的。每笔什么姿势，如颜字捺笔有个叉，褚字下笔有个弯，等等，最易迷住眼睛，使人把注意力放在这里，丢失了它的主要矛盾。如果结构对了，点画的姿态即使全都删除，人家也会说像某家，似某帖。

附录

## 甲骨墨迹

殷墟出土的甲骨和玉器上就已有朱、墨写的字，殷代既已有文字，保存下来，并不奇怪，可惊的是那些字的笔画圆润而有弹性，墨痕因之也有轻重，分明必须是一种精制的毛笔才能写出的。

## 战国帛书

战国帛书、竹简的字迹，更可见书写技术的发展。

## 汉简墨迹

汉代墨迹，近年出土更多，我们从竹简、陶器以及纸张上看到各种不同用途、不同风格的字迹。

## 纸本墨迹

从晋、唐到明、清，各代各家的作品，真是五光十色。

## 临摹

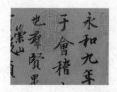

双勾临摹，虽不是原来的真迹，但勾摹忠实的仍有很高的价值。

## 篆类 "蝌蚪" 体

篆类中所谓 "蝌蚪" 一体，原是 "古文" 类手写体的，它的点画下笔重，收笔尖，这在《正始石经》中的 "古文" 一体表现得最突出。

## 小篆

"小篆" 一体的特点，在于圆转匀称。它的点画，又多是一般粗细。

## 隶书

隶书，最初原是小篆的简便写法。把圆转的笔迹，改成方折。

## 草书

草书原有 "章草" "今草" 之分。"章草" 是汉代人把当时的隶书简写、快写而成的。"今草" 是晋代以来的人逐步把 "真书" 简写、快写而成的。

## 真书

真书是从隶书演变来的。结构比隶书更加轻便，点画比隶书更加柔和。端庄去写，便是真书；略加连贯，便是行书。

# 书画索引

［北宋］蔡卞《后汉会稽上虞孝女曹娥碑》拓本　现藏中央美术学院图书馆　碑存浙江绍兴上虞区曹娥庙

［东汉］《刘熊碑》宋拓本　现藏中国国家博物馆　碑存延津县博物馆

［东汉］《张迁碑》明拓本（局部）现藏故宫博物院　碑存山东泰安岱庙

［东汉］《曹全碑》明拓本（局部）现藏故宫博物院　碑存西安碑林博物馆

［唐］李世民撰、褚遂良书《雁塔圣教序》拓本（局部）现藏美国哈佛燕京图书馆

［唐］李治撰、褚遂良书《述三藏圣教序记》拓本（局部）现藏日本东京国立博物馆

《宋拓圣教序册》（局部）现藏台北故宫博物院　原石现藏西安碑林博物馆

［唐］怀仁《集圣教序》剪字集（局部）现藏台北故宫博物院

［南宋］佚名《萧翼赚兰亭图》（局部）现藏故宫博物院

# 辑二

［西晋］陆机《平复帖》现藏故宫博物院

［明］文征明《兰亭修禊图》现藏故宫博物院

《宋拓定武本兰亭》现藏故宫博物院

［唐］虞世南《摹兰亭序》（天历本）现藏台北故宫博物院

［唐］褚遂良《摹兰亭序》现藏故宫博物院

［南宋］梁楷《李白行吟图》现藏日本东京国立博物馆

［唐］李白《上阳台帖》现藏故宫博物院

［东晋］王羲之《平安何如奉橘》三帖　现藏台北故宫博物院

［北宋］苏轼《李白仙诗卷》现藏日本大阪市立美术馆

［元］赵孟頫《东坡立像》现藏台北故宫博物院

［唐］张旭《古诗四帖》现藏辽宁省博物馆

[唐] 怀素《自叙帖》 现藏台北故宫博物院

[唐] 怀素《小草千字文》（局部） 现藏故宫博物院

唐摹《万岁通天帖》（局部） 现藏辽宁省博物馆

[东晋] 王羲之《丧乱帖》 现藏台北故宫博物院

[东晋] 王羲之《孔侍中帖》 现藏台北故宫博物院

[东晋] 王羲之《二谢帖》 现藏台北故宫博物院

[元] 赵孟頫《行书千字文》 现藏故宫博物院

## 辑三

[唐] 孙过庭《书谱》 现藏故宫博物院

南薰殿旧藏《宋徽宗坐像》 现藏台北故宫博物院

[北宋] 赵佶《瑞鹤图》 现藏辽宁省博物馆

[北宋] 赵佶《秾芳诗帖》（局部） 现藏台北故宫博物院

南薰殿旧藏《宋高宗半身像》 现藏台北故宫博物院

[南宋] 赵构《付岳飞书》 现藏台北故宫博物院

[近代] 康有为所书对联 现藏南京博物院

## 辑四

## 辑五